張之傑◎著

科學風情畫

臺灣商務印書館

科學風情畫／張之傑著. --初版. --臺北市：臺灣
商務，2013. 02
　　面 ；　公分. --（商務科普館）

　ISBN 978-957-05-2798-8(平裝)

　1. 藝術哲學　2. 科學美學　3. 文集

901.1　　　　　　　　　　　101025393

商務科普館

科學風情畫

作者◆張之傑

發行人◆施嘉明

總編輯◆方鵬程

主編◆葉幗英

責任編輯◆徐平

美術設計◆吳郁婷

出版發行：臺灣商務印書館股份有限公司
臺北市重慶南路一段三十七號
電話：(02)2371-3712
讀者服務專線：0800056196
郵撥：0000165-1
網路書店：www.cptw.com.tw
E-mail：ecptw@cptw.com.tw
局版北市業字第 993 號
初版一刷：2013 年 2 月
定價：新台幣 320 元

ISBN 978-957-05-2798-8

科學月刊叢書總序

◎—程一駿

科學月刊社理事長

　　《科學月刊》成立於 1970 年 1 月，是由一批熱心的海內外學者，本著推動國內科學教育的理念，無私的奉獻自己的心力，犧牲了閒暇的時間，在經費十分拮据的情形下，創辦了本刊物。一路篳路藍縷，走過了四十二年的歲月。我們見證了台灣從七〇年代經濟起飛後所帶來的科學蓬勃發展，也見證了科技從電腦發展中進入新紀元的時代。雖然科學月刊一直無法成為暢銷讀物，但我所看到的卻是一批學有所專的社會中堅份子，在這四十二年中，一棒接一棒的，本著推動科學教育的理念，在巨變的社會中，堅持共同的想法;持續將最新的科學知識，以深入淺出的手法，介紹給社會大眾。在不知不覺中，科學月刊已成為國內科學教育及科普的重要刊物。很欣慰的是，最早創辦此一刊物的理念，在經過四十二年的洗鍊後，依然是目前發行本刊物最重要的依據。

　　在所有的科學工作中，最困難的是科學教育及科普寫作，因為和實驗室的工作不一樣之處在於，科普教育所面對的不是少數的專業論文審查，而是一大群根本不懂你在說什麼的中、小學學生及社會大眾，要讓他們了解實驗室中深奧的理論，就必須簡化想法，再以接近說故事的手法，將知識以重點的方式傳達出去。就我所了解，這對多數研究人員而言，比吃苦藥還要難，

也大多抱著退避三舍的心態以對。加上國內長期不重視這方面的發展，科學教育就一直履步蹣跚的緩慢前行。在網路知識快速發展的今天，不正確的科學知識及謠言，往往在缺乏正確科普知識的糾正下，演變成主事者錯誤判斷的根據，及耗費社會巨大成本的抗爭事件。由此可見，推動科學教育是科學研究人員所應負起的社會責任。

在科學月刊中，我們一直堅持的是「求真與求實」，我們關心的是，目前科學界中發生了那些大事，及在最短的時間內，將它們傳達給社會大眾。雖然說，一些文章會引起爭議，但和許多理論的爭議一樣，多是觀點不同論述而已。同時，我們也會以專題的方式，介紹一些重要的科學議題，好讓大眾能獲得較完整的相關知識。由於科學月刊是針對高中生到大學生所設計的，因此我們比較注重知識的傳遞，在某些程度上，對寫期刊論文的老師而言，語氣及寫作手法的轉換，也較不吃力，觀念也多能完整的呈現。而且這一年齡層的讀者較會吸收新知識，教師也多會找尋相關的資料，作為上課的輔助教材。在這種需求下，科學月刊扮演著重要的知識供應者，並隨時提供師生在學習上所需的最新知識。

目前社會上有許多科普及科學教育相關的刊物，從設計給幼稚園小朋友到大專生以上的讀者都有，許多科學教育相關的營隊，也不斷的舉辦，但大部分成功的刊物，多半為引進國外的資金或是台灣版的刊物，它們對國內的科普教育，雖都有著重要的貢獻。但我們必須反思一件事，就是台灣的科技人才濟濟，難道就不應維持一本屬於自己人創辦的科普教育之刊物?!唯有透過它，及一批熱心奉獻的知識分子，我們才能將科學知識，向下紮根在中學及大學教育之中。中國大陸雖然非常注重科學研究，甚至不惜砸重金禮聘所謂的「長江學者」等，希望能在短短的幾年內，達到領先世界的地位。但他們仍然會全力支持科普教育及相關的期刊，像是「生命世界」等，就連歐美各國也有很好的科普雜誌，目的就是藉由這些雜誌，作為科學研究與民眾間的重要橋梁。在我的心中，科學月刊雖然無法像中國大陸一樣，由政府贊助發行全國，但它的確在國內扮演著相同的角色。

在經歷四十二年的歲月，科學月刊所提供的知識也與時俱進，許多科技也日新月異。在過去所討論到的新知，現在已成為舊聞或是教課書的部分教

材，當閱讀這些文章時，就好像走進時光隧道一樣。另外一些文章，則屬於基礎知識的介紹，因為沒有時效性，一直到今天都十分有閱讀的價值，像是生態及演化學方面的文章，就是最好的例子。在這種組合下，科學月刊五百一十一期上千篇文章包羅萬象，除了人文社會學的領域外，幾乎無所不涉，也成為國內重要科學教育的資料庫，難怪許多出版社，均對科學月刊的文章，抱著極大的興趣。身為科學月刊社的成員，我們有責任維護它們，好讓前人的心血不致於白費，同時也應將這些寶貴的文章，做最好的運用。畢竟，推動科學教育是本社的主要目標。

此次與臺灣商務印書館合作，以各個領域為單元，挑選五百一十一期中合適的文章，編輯成冊，發行叢書，就是希望藉由具有商譽的出版社，將這份寶貴的資料庫中之精華，出版與社會大眾分享。因為許多目前社會上所討論的議題，在科學月刊中均有類似的文章發表過，因此這些書籍，仍然扮演著重要的科學教育之角色。此次發行單行本最大的特色是，全書均由短篇文章所組成，因此在閱讀上，十分適合時下年青讀者的習性，也較易吸收。我們也可藉由文章的整理中，了解到前人所投注的心力。雖然科學月刊因經費有限，加上主事者幾乎全為注重科研的學者，因此在包裝上，無法和坊間的雜誌相比。但因內容紮實，卻也反映出它濃濃的科學教育之氣息，這不正是學者本色的寫照！

發行這一系列的叢書，不僅代表科學月刊社仍然扮演著科普教育重要的推手，更重要的是，它具有承先啟後的意義，為科學月刊的未來，樹立一個良好的典範，好讓科學月刊社，能一直扮演著國內科學教育的重要支柱。

「商務科普館」
刊印科學月刊精選集序

◎─方鵬程

臺灣商務印書館總編輯

「科學月刊」是臺灣歷史最悠久的科普雜誌，四十年來對海內外的青少年提供了許多科學新知，導引許多青少年走向科學之路，為社會造就了許多有用的人才。「科學月刊」的貢獻，值得鼓掌。

在「科學月刊」慶祝成立四十週年之際，我們重新閱讀四十年來，「科學月刊」所發表的許多文章，仍然是值得青少年繼續閱讀的科學知識。雖然說，科學的發展日新月異，如果沒有過去學者們累積下來的知識與經驗，科學的發展不會那麼快速。何況經過「科學月刊」的主編們重新檢驗與排序，「科學月刊」編出的各類科學精選集，正好提供讀者們一個完整的知識體系。

臺灣商務印書館是臺灣歷史最悠久的出版社，自 1947 年成立以來，已經一甲子，對知識文化的傳承與提倡，一向是我們不能忘記的責任。近年來雖然也出版有教育意義的小說等大眾讀物，但是我們也沒有忘記大眾傳播的社會責任。

因此，當「科學月刊」決定挑選適當的文章編印精選集時，臺灣商務決定合作發行，參與這項有意義的活動，讓讀者們可以有系統的看到各類科學

發展的軌跡與成就，讓青少年有興趣走上科學之路。這就是臺灣商務刊印
「商務科普館」的由來。

　　「商務科普館」代表臺灣商務印書館對校園讀者的重視，和對知識傳播
與文化傳承的承諾。期望這套由「科學月刊」編選的叢書，能夠帶給您一個
有意義的未來。

<div align="right">2011 年 7 月</div>

科學史與美術史結合的文化意義

◎─洪萬生

臺灣師範大學數學系教授

畏友張之傑出書，一定要我錦上添花寫個序！本書的專業非我所長，同時，本書各篇論述已足以自我證成，原本不假外求。思慮再三，我決定隨興寫幾個字，聊表我對他的「畫（話）說」之推崇與喜愛。

誠如在本書多篇文章顯示，由於從科學史角度切入中國傳統畫作，所以，之傑得以看到一般史家（包括科學史家）所不及的面向，從而開拓出一個結合科學史與藝術史的跨領域學問。其實，他一再提及的那一篇由 James Ackerman 所發表的論文 "The Involvement of Artists in Renaissance Science"，我當年就學科學史博士班時即細心閱讀，因而印象非常深刻！只是，我萬萬沒想到它有機會，碰到一個像之傑這樣的東方知音。

我當年所以喜愛這一篇論文，一方面是它出自 Nancy Sirasi 教授所指定閱讀材料，她當時教我「1400 到 1600 年之間的醫學與社會」，看似平實的教學過程其實處處透顯史學洞識，是我求學過程中，非常值得珍惜的經驗之一。另一方面，在西方數學史上，文藝復興見證了數學與繪畫的密切結合。由於繪畫透視學應運而生，因此，射影幾何學的先驅者，都是當時知名的畫家。大概是由於透視學的發展，使得西方畫家從此掌握了更有力的方法，在

二維的平面畫布上「再現」三維的空間形體。相反地，中國傳統繪畫顯然缺乏透視原理的洗禮，而走向了完全不同的路徑。

之傑正是基於這種畫風的本質差異，而觸動了他那博雅的靈感。他從傳統畫作、科技古籍插圖、考古工藝成品以及古代建築素描入手，而掌握了「美術史與科學史的交集」之意義。平心而論，若非他那雜家之學（包含美術史在內），恐怕無法在那麼多藝術與工匠的筆觸中，找到可以切入的蛛絲馬跡。這十年江湖磨一劍的功力，還真是一般人難以企及呢。因此，儘管之傑總是謙稱自己是業餘科學史研究者，然而，這十年的辛勤耕耘成果，卻有目共睹。功不唐捐，我們樂觀期待江湖繼起有緣人！

最後，我想指出本書所彰顯的文化意義。在之傑所布置的科學史 vs.美術史的辯證中，我們發現中國文化的無遠弗屆，其中有一些譬如空間認知的特質更得以凸顯。因此，我蠻期待之傑願意再磨一把劍，這一次說不定他可以號召其他門道的江湖好漢，一起匯聚在文化史深層探索的架構下，再創「業餘」研究科學史的另一高峰。

眼前就有一個範例可以參考。1993 年，英國數學教育雜誌《*The Mathematical Gazette*》出版了 Luca Pacioli 的研究專輯，其中集結了很多跨領域的學者專家，從這一位十五世紀義大利數學家的肖像談起。這一幅肖像（畫家是 Jacopo de Barbari），是西方美術史上第一次以數學家為油畫主角。這一幅繪畫當然符合透視學原理。其中，Luca Pacioli 左側身旁的年輕人，究竟是不是後來的偉大畫家杜勒，就引起數學史家與美術史家的興趣與爭議，還有，他的右前方所懸掛的二十六面水晶體，究竟代表了甚麼意義，也是宗教文化探索的對象。

觀看一幅畫，外行人頂多湊個熱鬧，內行人卻可以透視深刻的文化意義。我想，以之傑的才學，他一定可以找到類似的題材，我們且拭目以待吧。

（2006 年 11 月 5 日於臺灣師範大學數學系）

自 序

◎—張之傑

我涉足科學史始自 1970 年代。1981 年，中研院籌組「國際科學史與科學哲學聯合會科學史組中華民國委員會」（簡稱中研院科學史委員會），我是創會委員之一。然而，真正稱得上研究科學史，卻始自 1996 年，箇中因緣見〈像不像，有關係——談我國傳統科技插圖的缺失〉一文。

1996 年元月，我以論文〈以文藝復興時期事例試論我國傳統科技插圖之缺失〉，出席在深圳召開的「第七屆國際中國科學史研討會」。同年三月，又以論文〈我國古代繪畫中的域外動物〉，出席中研院科學史委員會舉辦的「第四屆科學史研討會」。第四屆科學史研討會結束後，我在業餘治學上做了重大抉擇：放棄探索多年的民間宗教、民間文學和西藏文學，專心致力科技史。這時因編輯美術書，對美術史已略有認識，我意會到，科技史與美術史的會通，或許是條適合我的道路。

為了鞭策自己繼續探索下去，徵得科學月刊（下稱科月）總編輯郭中一教授同意，在科月開闢了一個專欄「畫說科學史」，從 1996 年 7 月到 1997 年 6 月，連續發表十二篇通俗論述，後來又加寫兩篇。這十四篇論述，兩篇由論文改寫而成（先有論文），另十二篇大多已改寫成論文，或衍生出其他論述或論文。

2006 年，為了紀念積極研究科學史十週年，決定自費出版兩本書，將科技史與美術史會通部份輯為《畫說科學》，其餘部份連同早期作品輯為《科技史小識》，分別由洪萬生、劉廣定教授賜序。兩書請老同事黃台香女士的風景出版社代為編印、發行，台香因為事忙，延至 2007 年 11 月問世。

2009 年 10 月間，意外收到天津百花文藝出版社版權部編輯郭瑛女士的來信，希望取得《畫說科學》，在大陸出版。簡體字版易名《藝術中的科學密碼》，於 2011 年元月問世。著名科普作家金濤先生看到書後，特地寫了篇書評：〈無心插柳柳成蔭——《藝術中的科學密碼》評介〉（《科技導報》）。

　　我之自費出版《畫說科學》，純然是為了紀念十年磨劍（自序即題為〈十年磨一劍〉），出版簡體字版也屬意外，從沒想過再版或改版的事。然而，自從科月和商務合作推出「科普館」，不期然地想到《畫說科學》。何不藉機納入「科普館」，一方面讓更多人看到自己的作品，一方面對科月有點回饋（版稅歸科月），於公於私都是好事。

　　將《畫說科學》納入「科普館」，當然要藉機做些改動，否則豈不辜負改版的機遇？新版的《畫說科學》仍為二十篇，但有五篇和舊版不同。這五篇中的兩篇：〈耶爾辛在中國——意外拾獲的史料遺珍〉、〈我與《臺海采風圖考》——意外的殊勝因緣〉，是特地為新版撰寫的。

　　至於書名，不宜再用《畫說科學》了。斟酌再三，原先預備模擬古龍的《流星·蝴蝶·劍》，也來個三段式書名；繼而又想起無名氏的《北極風情畫》，就取名《科學風情畫》吧。既然有了新的書名，內容不妨稍微放寬些，將談青銅性質的〈青冥寶劍勝龍泉〉，和談吳哥建築藝術的〈吳哥行——給周達觀先生的一封信〉也收進來了。

　　舊版的兩篇短文〈從古人偏好單眼皮說起〉、〈從中日的金魚偏好說起〉已收進《科學史話》，〈文藝復興時期藝術家對科學的貢獻〉將編入另一本書，都只能割愛。舊版的〈明代的麒麟——鄭和下西洋外一章〉，被〈海的六○○年祭〉取代，前者雖然有趣，但後者是看過實錄等文獻寫的，兩者不是一個等級。〈野牛滄桑〉也想以〈中國畜牛的演變〉取代，但後者已收入《生肖動物擷談》，只好作罷。

　　拉雜的流水帳該打住了，讓我借用金濤先生書評的一段話作結：「他寫的科學史，如同一篇篇生動的散文，娓娓道來，引人入勝。不同於學院派的繁瑣考證，這是一個很大的特色。這些發自內心的感悟，不僅顯示了作者治學的嚴謹、為人的坦誠，也給予讀者更多的思考。」

<div align="right">（民國一○一年六月二十四日於新店南軒）</div>

CONTENTS
目錄

談談繪畫的史料價值

繪畫是一種重要的史料，具有百聞不如一見的作用。可惜史家經常忽略繪畫，即使是蜚聲國際的漢學家李約瑟和謝弗也不例外。

繪畫的史料價值常被史家所忽視。一年來筆者做了點科技史與美術史整合的工作，發現科學史家普遍對繪畫缺乏認識，因而未能善用繪畫作為史料。筆者謹提出若干心得，供同道參考。

李約瑟的大作《中國之科學與文明》以史料宏富著稱，但對於繪畫，卻似乎用力不多。舉例來說，該書《機械工程學》（商務中譯本）卷下 h（6），在論述中國的水磨時，言明中國現存最早的水磨圖繪，是王禎《農書》（1313 年出版）中的插圖。事實上，上海博物館藏有一幅五代佚名畫家的〈閘門盤車圖〉，忠實地畫下十世紀的一座官營磨坊，較王禎《農書》早了三、四百年。此外，北宋大畫家郭熙的〈關山春雪圖〉（作於 1072 年，藏臺北故宮博物

院）、北宋青年畫家王希孟的〈千里江山圖〉（作於 1113 年，藏北京故宮博物院）以及若干幅兩宋佚名畫家的畫作，也都有水磨。這些畫作無不早於王禎《農書》，可見李約瑟在史料蒐集上，不大著意繪畫。

在《機械工程學》卷下 h（6）一節，李約瑟附有一張錄自王禎《農書》及一張錄自《授時通考》的版畫插圖、三張攝影、一張示意圖及一幅繪畫。這僅有的一幅繪畫，是元代佚名畫家所畫的〈山溪水磨圖〉（藏遼寧博物館），其構圖類似〈閘口盤車圖〉，很可能是〈閘口盤車圖〉的摹本。在機械結構的描繪上，〈閘口盤車圖〉描繪精準，〈山溪水磨圖〉則含混不清。李約瑟在〈山溪水磨圖〉的圖說中寫道：「依據中國繪畫傳統，畫家並非實地寫生而憑藉想像與靜思。畫家非一技匠，故將槳輪與齒輪混淆。⋯⋯」事實上，中國在元代以前也曾重視寫生，並不全然「憑藉想像與靜思」。宋元之際，中國畫發生重大變革，畫風從寫實轉變為寫意。李約瑟可能不知此一變革，結果他為一幅不適合作為附圖的繪畫，寫下不切合中國美術史發展實情的圖說。

除了李約瑟的《中國之科學與文明》，筆者在美國著名漢學家謝弗的大作《唐代的外來文明》中，也看到疏於運用繪畫作為史料的例子。該書第四章「野獸」，介紹唐代引入中國的哺乳動物。在「羚羊」項下，只談到《唐書》、《新唐書》等文字史料，並茫無頭緒地臆測開元七年拂菻所貢之羚羊究為何物，對於傳世唐代繪畫〈周昉蠻夷執貢圖〉中所畫的羚羊則隻字未提。作者之疏於繪畫史

料可見一斑。

〈周昉蠻夷執貢圖〉繪一高鼻深目異國使者，手牽羚羊向大唐進貢。由於造型精準，識者不難看出圖中的羚羊為北非劍羚。謝弗未能將〈周昉蠻夷執貢圖〉中的北非劍羚收入書中，不能不讓識者扼腕。

在《唐代的外來文明》第四章「豹與獵豹」項下，謝弗從《新唐書》及《冊府元龜》等文字史料中，列出外國貢豹的史實，並推斷所貢之豹為獵豹（又譯印度豹）。然而，對於章懷太子墓壁畫〈狩獵出行圖〉及懿德太子墓壁畫〈列戟圖〉的獵豹，也是隻字未提。謝弗未能運用這兩幅壁畫作為史料，同樣令人扼腕。

上面舉的兩個例子絕對不是特例，史家之忽略繪畫乃一普遍現象。忽略的原因，或許可以套用史諾的「兩種文化」來解釋。對一般學者來說，美術猶如人文學者之於科學，或科學家之於人文，了然其內涵者幾希。「文化」上的隔閡，加上以文字資料為主的治學習慣，使得繪畫佇立於主流史料之外，極少為史家所徵引。

其次，繪畫不像書刊，少有目錄可供索引，即使在畫目上查到名款，如不觀覽畫作，也無由確知其內容。運用上的不便，或許是史家忽略繪畫史料的另一原因。

筆者曾多次到圖書館查閱資料，在論文索引中也看到不少畫作研究，但這些論文大多就美術論美術，對美術史以外的研究少有助益。因此，就科技史來說，要想以繪畫為史料，唯一的辦法就是多翻閱畫冊。筆者相信，只要勤於觀覽，每位同道都可在畫冊中得到收穫。

（原刊《科學史通訊》第十五期，1997 年元月）

職貢圖中的鸚鵡

　　畫家因為沒看過白鸚鵡所留下的破綻，成為我們了解這幅職貢圖的重要線索。這幅畫不是閻氏手筆，甚至也不是根據真跡的摹本。

做任何事都離不開因緣。以我寫這篇短文為例吧，多虧兩件因緣才能著筆。第一件是：臺北故宮博物院出版了大八開的《故宮藏畫大系》，由於版面夠大，我才能看清閻立本〈職貢圖〉中鸚鵡的輪廓；第二件是：今年 5 月 26 日訪北京自然科學史研究所，一位青年學者王揚宗先生送我一本美國漢學家謝弗（E.H. Schafer）的名著《唐代的外來文明》（吳玉貴譯）。因緣和合，這篇短文自然就水到渠成了。

除了一個紅點，什麼也沒看到

　　筆者對閻立本〈職貢圖〉產生興趣大約是十五年前，在一次偶然的機會中，從故宮副院長李霖燦先生的文集《中國名畫研究》

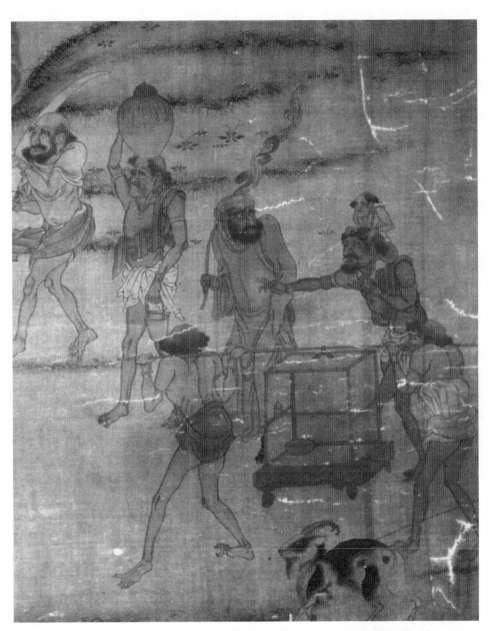

閻立本〈職貢圖〉之右半部，兩名矮黑人所扛的籠子裡有隻鸚鵡，台北故宮博物院藏。

中，看到李先生研究閻立本〈職貢圖〉的論文，這才知道：圖中右端兩名崑崙奴（矮黑人）所扛的籠子，裡面裝的是隻鸚鵡。我當中學生的時候就在畫冊上看過這幅〈職貢圖〉了，但在《故宮藏畫大系》之前，各種畫冊上的〈職貢圖〉都縮得很小，根本就看不出籠子裡有什麼東西。看完李先生的大作之後，我曾用放大鏡仔細觀察家裡的《故宮名畫選萃》，結果除了籠中有個紅點，什麼也沒看到。

所畫的故事合於正史

李霖燦先生大作的重點是「發現其所畫的故事合於正史」，即貞觀五年（西元631年）林邑（今越南南部）等國入貢的史實。貞觀五年的那次入貢，在歷史上頗為有名。那年林邑獻給唐太宗一隻「五色鸚鵡」和一隻「白鸚鵡」，那隻白鸚鵡聰明伶俐，屢屢向太宗「訴寒」，太宗心生惻隱，就將白鸚鵡和五色鸚鵡一同交還使者，送回本國。閻立本（？～673）是初唐宮廷畫家，這件史實由他形諸丹青，可說是自然不過的事。

李先生還有一大證據，就是蘇東坡曾經寫過一首題為〈閻立本職貢圖〉的詩，詩曰：

> 貞觀之德來萬邦，浩若滄海吞長江，
> 音容槍獰服奇彪，橫絕嶺海逾濤瀧，
> 珍禽瑰產爭牽扛，名王解辮卻蓋幢，

粉本遺墨開明窗，我喟而作筆且降，

魏徵封倫恨不雙。

傳世本閻立本〈職貢圖〉畫有二十七個相貌奇特的異國人物，看來都是從海上來的，其中有人「牽」異獸，有人「扛」鳥籠（籠中又有一隻鸚鵡），和東坡詩一一相合，表示遠在北宋時，東坡居士就看過這幅畫了。因此，李先生得出結論：「即令這幅畫不是閻氏的原作，當亦是唐宋以來流傳有緒的一個摹本。」

想為李先生代庖

筆者對鳥類略知一二，當年看完李先生大作後，心想：李先生洋洋灑灑地寫了萬餘言，為什麼卻吝於一談那隻鸚鵡的顏色？貞觀五年林邑所貢的不是五色鸚鵡和白鸚鵡嗎？李先生為什麼不求證一下？筆者很想越俎代庖，可惜無緣看到原畫，又看不到較大本的畫冊，所以空有代庖的想法，卻不得不將代庖的念頭擱置起來。

就在今年 3、4 月間，因緣成熟了。3 月初，在《故宮藏畫大系》上看清了籠中鸚鵡的輪廓，4 月 27 日在回程的飛機上又翻閱了謝弗的《唐代的外來文明》，兩者一連繫立刻豁然貫通。利用一點粗淺的動物學知識，沒想到解決了一段千年公案，不亦快哉！不亦快哉！

史書上的鸚鵡，變成動物學的鸚鵡

原來在謝弗的大作中，有專章討論外來的飛禽，在鸚鵡一項中，經其考證，五色鸚鵡即 lory（吸蜜鸚鵡亞科之通稱，譯者吳玉貴將之譯為猩猩鸚鵡，筆者認為可遵古譯），白鸚鵡即 cockatoo（鳳頭鸚鵡亞科之通稱，一般譯作鳳頭鸚鵡）。謝弗的考證，使我將史書上的鸚鵡，轉變成動物學上的鸚鵡了。

在地理分布上，五色鸚鵡和鳳頭鸚鵡主要分布在澳洲區，但少數鳳頭鸚鵡可以越過華萊士線（界於東亞區和澳洲區的假想線）分布至菲律賓；少數五色鸚鵡更可以越過華萊士線，向西分布至印度。在形態上，五色鸚鵡體型小，色彩艷麗，同一個體上有紅、黃、藍、綠等色；有長尾、短尾兩型。鳳頭鸚鵡體型大，體色多為白色，頭頂有冠羽，尾寬而短，有白喙、黑喙兩型。

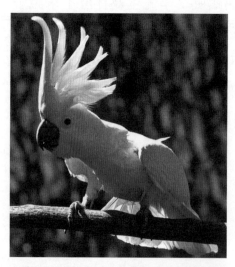

白鸚鵡，即鳳頭鸚鵡，產澳洲區，一般具有黑喙、短尾等特徵。（英文版維基百科提供）

畫家因沒看過白鸚鵡露出了破綻

閻立本〈職貢圖〉中的鸚鵡是什麼？是五色鸚鵡，還是鳳頭鸚鵡（白鸚鵡）？答案是——兩者皆非，且聽筆者道來。

閻立本〈職貢圖〉中的鳥籠呈方形，外面罩著一層淺紅色的

薄紗。透過紅紗，可以看到紅色的鸚鵡狀鳥喙，細長的尾巴，和依稀的輪廓。一眼就可以看出，牠絕對不是鳳頭鸚鵡。牠的體色和籠外的紅紗完全一樣，表示牠原有的羽色是白色，所以也不是五色鸚鵡。然而，牠確實是隻鸚鵡，那麼牠是什麼鸚鵡？

據筆者研判，畫家的原意是要畫貞觀五年林邑所進貢的那隻白鸚鵡（有唐一朝，只有貞觀五年和二十一年入貢過白鸚鵡，前者廣為人知），但因不識其盧山真面目，就以我國南方所產的長尾鸚鵡（parakeet）為藍本，保留了牠的紅喙和長尾，將體色改為白色。在畫家的認知中，鸚鵡嘛！紅喙、長尾，是天經地義的事，殊不知產在爪哇以東的白鸚鵡就不是這個樣子；至於頭頂上的冠羽，那更是做夢也想不到的了。畫家因為沒看過白鸚鵡所留下的破綻，成為我們了解這幅〈職貢圖〉的重要線索。

雪衣娘

據唐‧鄭處誨《明皇雜錄》，楊貴妃養過一隻白鸚鵡，取名「雪衣娘」。這隻鸚鵡聰明無比，會頌佛經，還能記住時人作的詩。這還不說，唐明皇在宮裡下棋，如果落了下風，「左右呼雪衣娘，必飛入局中鼓舞，以亂其行列，或啄嬪御及諸王手，使不能爭道。」中唐畫家周昉作〈白鸚鵡踐雙陸圖〉，即描繪此事。後來雪衣娘被鷹啄死，楊貴妃傷心不已，葬於御苑，人稱「鸚鵡冢」。

不是閻氏手筆

由於閻立本〈職貢圖〉筆力微弱，美術史家普遍認為不是閻立本真跡，但又提不出實證的論據。筆者的「發現」，或許可成定論──〈職貢圖〉不是閻氏手筆，甚至也不是根據真跡的摹本。閻立本以寫真見長，他供奉朝廷，奉命作畫，〈職貢圖〉是要給皇帝看的，他敢隨意杜撰嗎？

事實上，閻立本〈職貢圖〉無款，只有宋徽宗題簽。宋徽宗曾將嶺南的紅胸長尾鸚鵡誤認為五色鸚鵡，畫過一幅《五色鸚鵡圖》。如果宋徽宗看過真正的五色鸚鵡或白鸚鵡，就不會題簽為「閻立本職貢圖」了。

宋徽宗〈五色鸚鵡圖〉局部。徽宗將紅胸長尾鸚鵡誤為五色鸚鵡。

謝弗的名著《唐代的外來文明》介紹了貞觀五年林邑入貢鸚鵡的故事，但沒提到〈職貢圖〉，也沒有談到李霖燦先生的推論。是謝弗沒

看過李先生的文章嗎？不然，在參考書目上明明列有李先生的大作。謝弗喜歡廣徵博引，這種「有圖為證」的例子他怎會輕易放過？如果筆者判斷不錯，他是無法從畫冊上看清籠中的鸚鵡啊！他看不清楚，李先生又沒作動物學上的分析；為了嚴謹，只好存而不論。走筆至此，我要感謝台北故宮博物院直到 1994 年才出版大八開的畫冊，否則這個「發現」就輪不到區區在下了。

（原刊《科學月刊》1996 年 7 月號）

附記

　　本文已改寫為論文：

　　〈閻立本職貢圖之動物學考釋〉，《國家圖書館館刊》民國八十五年第二期（1996 年 12 月），89～96 頁。

從周昉蠻夷執貢圖說起

　　史書記載：開元七年，拂菻貢羚羊。〈蠻夷執貢圖〉所畫的北非劍羚，為此次進貢留下最真實的記錄。作者進一步發現，〈蠻夷執貢圖〉可能與《宣和畫譜》所著錄之〈拂菻圖〉有關。

　　我這個人不中繩墨，從小讀正書的時間少，讀雜書的時間多，後來因為工作的關係，接觸的知識更加駁雜，已過世的雜文大家夏元瑜先生曾以笑謔的口吻說：「想不到生物學界出了我們這兩個寶貝！」

　　1990 年代，我們編了一系列美術書，閱讀面開始深入美術方面。1995 年春，《中國巨匠美術週刊》的主編洪文慶先生要我為《張萱・周昉》冊的〈周昉蠻夷執貢圖〉補上一段文字，作者只寫了一百九十三字，撐不起版面。我接過編稿，只見作者寫道：

　　　　本圖無款，金章宗作瘦金書題簽「周昉蠻夷執貢圖」，不知何
　　　　據。論其畫風，應是比周昉時代略早的古畫，屬職貢類題材，係

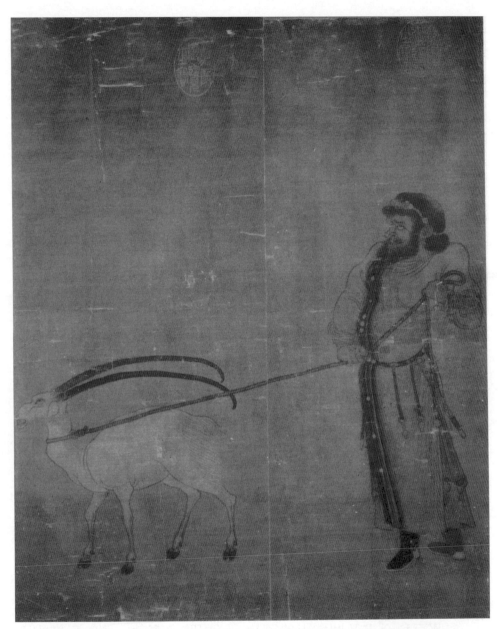

唐・〈周昉蠻夷執貢圖〉為一殘卷，由兩段拼接而成，拼接痕跡顯而易見，台北故宮博物院藏。

某長卷中一段。畫家畫一異域裝束的高鼻深目使者向大唐進貢，貢品是他牽著的一頭長角羊，顯然來自西域。作者的筆法圓勁，古厚凝重。幅上僅以粉白略染羊身，風格簡約樸拙，人物動態作收韁止步狀，頗有內斂的力度。此作雖與周昉的仕女圖畫風不同，但有助於全面了解唐代人物畫的多種面貌和不同風格。

我數一下字數，必須補上二百七十字才能將編稿上的空白補滿。補些什麼好呢？我決定在長角羊身上作文章。我認出那是隻劍羚，於是沒查任何參考書或圖鑑，僅憑常識就洋洋灑灑地把空白補滿。在我的記憶中，劍羚的角都是直的，所以在補文中寫道：「或許繪者只是匆匆一瞥，以致所畫的劍羚略微失真——長角羊的末端應該直出（不應彎曲）才對。」我補得很得意，畫中的羚羊還是第一次被認出來呢！

等到《張萱・周昉》出版，我忽然想起來：劍羚的角並非都是直的。趕緊翻閱百科全書，又翻閱圖鑑——糟糕，我弄錯了！

根據百科全書，劍羚有三種：北非劍羚、東非劍羚和阿拉伯劍羚。三種劍羚都生活在沙漠及乾旱地帶，臉部與額部都有黑斑。肩高 90～140 公分，身長 160～240 公分，角長 60～120 公分，體重可達 210 公斤。體色視種類而異：北非劍羚呈灰白色，東非劍羚呈淺灰色，阿拉伯劍羚呈白色。雌雄皆有角，長度超過身長之半；北非劍羚角略彎曲，形如彎刀，另兩種角直出，有如銳劍。

對照百科全書及圖鑑上的照片，〈周昉蠻夷執貢圖〉所畫的正

是隻北非劍羚（英名 scimitar-horned oryx，學名 *Oryx dammah*）。畫家以寫實的筆法，為唐代某次進貢留下真實的紀錄，哪有什麼失真！

開元七年拂菻貢羚羊

補文失誤，著實懊惱了一陣子，但也興起查找文獻的念頭。劍羚來自遙遠的北非，宮廷畫家都奉詔作畫了，史官難道不留下紀錄？何不認真查一下史料，調劑調劑枯燥的生活？經過一番查找，發現〈周昉蠻夷執貢圖〉應該和開元七年（719）拂菻獻獅子及羚羊的事有關。拂菻原指東羅馬，盛唐時主要指已臣服大食的敘利亞地區。關於此次入貢，相關史料如下：

> 《舊唐書》卷一九八：「開元七年正月，其主遣吐火羅大首領獻獅子、羚羊各二。不數月，又遣大德僧來朝。」
>
> 《新唐書》卷二二一：「開元七年，因吐火羅大酋獻獅子二、羚羊二，四月，又遣大德僧來朝。」
>
> 《唐會要》卷九八：「開元十年正月，遣吐火羅大首領獻獅子、羚羊二。四月，又遣大德僧來朝。」
>
> 《冊府元龜》卷九七一：「七年正月……拂菻國王遣吐火羅國大首領獻獅子、羚羊二。」

這四則史料指的是同一件事，《唐會要》的「開元十年」，顯然為「七年」之誤。有唐一朝，拂菻入貢只有這一次，外國貢羚羊也只有這一次，您能說拂菻入貢和〈周昉蠻夷執貢圖〉無關嗎？

然而，史官惜墨如金，除了「羚羊」兩個字，什麼形容詞也沒留下。做學問得反覆求證（這時我已興起寫篇論文的念頭），還得經得起抬槓。我再次鑽進故紙堆裡，東找西找，可是什麼也沒找到。

從常識找到方向

　　一天，我忽然想到一個常識問題：拂菻所進貢的羚羊，史官（或有司）怎麼認出牠是隻羚羊？唯一的解釋是：牠長得和國人所指的羚羊很像。那麼，國人——唐朝時的國人——所指的羚羊是什麼？

　　羚羊這個詞，古今的語意不同。我們現在所說的羚羊，是個動物學名詞，換句話說，是某些牛科動物的泛稱，牠們種類繁多，形態各異，要認識牠們還真不容易呢！古人呢？古人指的是藥用種類。由於歷代版圖不同，羚羊一詞的指涉也跟著發生變化。因此，我們只要查出唐代所說的羚羊是指哪種牛科動物，問題大概就可以釐清。

　　我翻出李時珍的《本草綱目》，這本著名藥典引述了大量前代

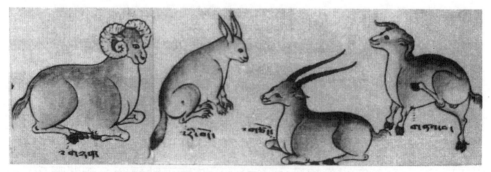

西藏《四部醫典卦圖》中之藏羚（右二）。

文獻，只見唐・陳藏器的《本草拾遺》說：「山羊、山驢、羚羊三種相似，而羚羊有神，夜宿防患，以角掛樹不著地，但角彎中深銳緊小，有掛痕者為真。」古人誤認羚羊用牠彎曲的雙角掛在樹上睡覺。讓我們看看，哪些國產牛科動物的角是彎的？

以現今的稱謂，中國至少有六種牛科動物稱作羚羊，牠們是蒙古瞪羚（黃羊，英名 Mongolian gazelle）、粗頸瞪羚（鵝喉羚，英名 goitred gazelle）、西藏瞪羚（藏黃羊，英名 Tibetan gazelle）、藏羚（英名 chiru）、山羚（青羊，英名 goral）及大鼻羚（英名 saiga）。在這六種牛科動物中，只有瞪羚的角向後彎曲，唐代的羚羊豈不就是瞪羚？

羚羊角

羚羊角是一種貴重的中藥。我國版圖歷代不一，藥用羚羊角也迭有變化，近世是指大鼻羚。明・李時珍《本草綱目》羚羊條「集解」，先敘述歷代學者的見解，最後「時珍曰」：「羚羊似羊而青色，毛粗，兩角短小。」大鼻羚的角短小，可見在李時珍時，已是大鼻羚了。李時珍說：羚羊角「入厥陰肝經甚捷」。中醫認為，肝開竅於目，故視為目疾聖藥。

中國的瞪羚有蒙古瞪羚、粗頸瞪羚和西藏瞪羚，唐代指的是哪一種？茫無頭緒的時候，我想起了「土貢」（國內各地貢土產）。趕緊翻閱《古今圖書集成・食貨典》，查出唐朝土貢羚羊角的地方

有階州（今甘肅武都）、龍州（今四川武平）和劍南道（今劍閣以南、大江以北）三處，也就是隴南、川北一帶。從地形上看，正是青藏高原的東坡。蒙古瞪羚和粗頸瞪羚分佈蒙古、新疆草原及其周邊，即使古時分佈較廣，恐怕也不會及於隴南、川北。而現今分佈西藏青藏高原中心部位的西藏瞪羚，唐代很可能分佈到隴南和川北。因此，唐時階州、龍州、劍南道所出產的羚羊，豈不就是西藏瞪羚！

西藏瞪羚肩高約60公分，身長100～130公分，體重約20公斤，角長 25～35 公分，向後彎曲的弧度較另兩種瞪羚顯著。北非劍羚的體型雖然遠大於西藏瞪羚，但形態上基本相似，而且角都向後彎。開元七年拂菻入貢，有司可能就是根據西藏瞪羚的形態，將所貢的動物稱為「羚羊」。

藏羚哀歌

藏族不殺生，漢人沒進入藏區前，青藏高原一帶是野生動物的天堂。1951 年，十八軍開入西藏。1959 年，達賴出亡印度。天翻地覆之後，野生動物退到藏北高原的無人地帶。然而，藏北高原礦產資源豐富，吸引大批漢人前往淘金。藏羚的絨毛可織成昂貴的披肩「沙圖什」，因之從數百萬隻銳減至萬餘隻。電影《可可西里》就是描寫巡山人員與盜獵者鬥智、鬥力的故事。可可西里位於青海和西藏的交界處，面積約 4.5 萬平方公里，1997 年闢為自然保護區。

還原一段史實

　　探索到這兒，〈周昉蠻夷執貢圖〉和開元七年拂菻入貢的事大概已可畫上等號。將種種線索縮合在一起，一千多年前的史實呼之欲出：

　　話說大唐開元六年（718），吐火羅的使臣來到長安，他為拂菻國帶來兩頭獅子、兩頭長角羊。對唐朝君臣來說，獅子不算稀奇，長角羊卻頭一次看到。牠長得像階州、龍州、劍南道的羚羊，但體型大得多，角也長得多，有司不知道確切的名稱，就籠統地稱牠羚羊。開元七年（719）正月吉日，貢使牽著獅子、羚羊上表進貢，唐明皇龍心大悅，吩咐宮廷畫師畫下入貢情景，畫師研紫調朱，畫了一幅長卷。後來歷經戰亂，到了金章宗時，長卷已經毀損，所幸羚羊的一段大致完好。金章宗命良工重新裝裱，並根據傳說題簽為〈周昉蠻夷執貢圖〉。

　　周昉的確畫過〈蠻夷職貢圖〉，不過內容恐怕和金章宗題簽的〈周昉蠻夷執貢圖〉無關。唐時所謂的蠻夷，有其特殊指涉。《舊唐書》將域外國家分為南蠻、西南蠻、西戎、東夷和北狄，《新唐書》分為北狄、東夷、西戎和南蠻。因此，蠻夷可能指南蠻與東夷，也可能是個複詞，合指南方熱帶國家。〈周昉蠻夷執貢圖〉所繪胡服使者及北非劍羚顯然來自西域。因此，我們可以大膽假設：金章宗將一幅無款的唐代古畫張冠李戴了！

　　根據這些查考，筆者在《科學月刊》1996 年 8 月號發表〈蠻夷

執貢圖中的羚羊〉，又寫成論文〈開元七年拂菻貢羚羊解〉，刊中央圖書館館刊 1997 年第二期。

宣和畫譜的拂菻圖

周昉是中唐宮廷畫家，活動於大曆、貞元年間（766～804），拂菻入貢時，他八成還沒出生。因此，〈周昉蠻夷執貢圖〉即便真的是周昉的作品，也應該是個摹本。那麼他摹寫誰呢？「行到水窮處，坐看雲起時」，問題越來越有趣了。

宋宣和二年（1120），宋徽宗編成一部皇家藏畫名錄《宣和畫譜》，著錄內府秘藏「魏晉以來名畫，凡二百三十一人，計六千三百九十六軸。」能不能從中找到蛛絲馬跡？我反覆披閱《宣和畫譜》，陡然間，發現該書卷五著錄張萱〈拂菻圖〉一幅，卷六著錄周昉〈拂菻圖〉二幅。這三幅拂菻圖的內容已無從查考，但依照情理，應該和開元七年拂菻進貢的史實有關。

張萱是盛唐的宮廷畫家，

《宣和畫譜》卷六著錄周昉〈拂菻圖〉二幅。

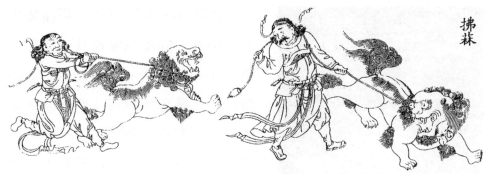

《營造法式》卷三十三「彩繪作制度圖」所繪拂菻。

活動於開元、天寶年間（713～755），應當經歷過開元七年拂菻入貢的事。周昉較張萱晚了半個世紀，唐・張彥遠《歷代名畫記》卷十謂其：「初效張萱畫，後則小異，頗極風姿。」周昉既然曾經效法過張萱，而開元之後又找不到拂菻再次入貢的記載，那麼周昉的〈拂菻圖〉或許就是張萱〈拂菻圖〉的摹本，或取其意繪製而成。

如果推斷無誤，金章宗題籤的〈周昉蠻夷執貢圖〉可能就是〈拂菻圖〉。即使不是張萱、周昉〈拂菻圖〉真跡，也是一個淵源有自的摹本。這幅古畫除了反映唐代人物畫、動物畫的面貌，在史料上也具有無與倫比的價值。

營造法式的拂菻圖像

傳世職貢圖無一不是長卷，〈周昉蠻夷執貢圖〉應該也不例外，它既然和拂菻入貢有關，而開元七年拂菻進貢的是兩頭獅子、兩頭羚羊，那麼這幅古畫至少應當畫四人、四獸。幾年前我就有這個想法，可惜缺乏證據。

文殊菩薩坐像之牽獅胡人稱拂菻。圖為大足石刻北山第 136 窟宋代文殊雕像。

去年冬，為了解決一項建築史上的疑惑，向雕塑家周義雄先生借取景印版《李明仲營造法式》，展讀之下，意外地發現了新大陸。該書卷十四彩畫作制度：「其跨牽拽走獸人物有三品，一曰拂菻，二曰獠蠻，三曰化生。」卷三十三彩畫作制度圖，畫出拂菻、獠蠻、化生的圖像，拂菻繪兩簇髮胡人，各牽一頭獅子。我不期然地想起開元七年拂菻入貢的史實，以及張萱、周昉的〈拂菻圖〉，心中的疑惑豁然開朗。

羚羊角與金剛石

古人關於羚羊的傳說，除了「掛角而眠」，還說羚羊角可破金剛石。《太平廣記》卷一九七〈博物·傅奕〉：「唐貞觀中，有婆羅門僧言得佛齒，所擊前無堅物。於是士女奔湊，其外如市。傅奕方臥病，聞之。謂其子曰：『非佛齒。吾聞金剛石至堅，物莫能敵，唯羚羊角破之。汝可往試焉。』僧緘縢甚嚴，固求，良久乃見。出角叩之，應手而碎，觀者乃止。」可破金剛石的說法，可能源自印度。

所謂「彩畫作制度」，就是建築物的
裝飾畫彩繪範式。《營造法式》作於宋徽
宗時，可見至遲到了北宋，拂菻已從一個
地理名詞，轉變成一種圖像，成為建築彩
繪的固定範式。無獨有偶，在《營造法
式》中發現拂菻圖像之後不久，我又從佛
教雕塑圖書中得知，文殊菩薩坐騎的牽獅
胡人，也稱為拂菻。啊！我明白了，拂菻
的圖像化，來自一個共同的「母題」，那
就是張萱和周昉的〈拂菻圖〉。

《營造法式》卷三十二「雕木作
制度」圖樣之拂菻圖式。

傳移摹寫，張掛清賞

開元七年拂菻入貢，獻上兩頭獅子、兩頭羚羊，宮廷畫家張萱
奉詔畫下入貢實況。張萱的〈拂菻圖〉隨即成為一個範本，隨著時
間、空間遞嬗，拂菻逐漸演變成一種圖像的代稱。鑑於獅子是一種
瑞獸，甚至是一種神獸，而長角羊則僅為異獸，所以圖像化之後的
拂菻，只剩下牽獅胡人。幸運的是，傳世〈周昉蠻夷執貢圖〉中的
牽羚羊胡人，使得我們可以追跡〈拂菻圖〉的面貌。

談到這兒，〈拂菻圖〉的內容已不難了解。它是一軸長卷，主
體內容為兩牽獅胡人和兩牽羚羊胡人。台北故宮博物院珍藏的〈周
昉蠻夷執貢圖〉，當為其中的一段。以〈周昉蠻夷執貢圖〉和《營
造法式》上的拂菻圖繪作粉本，〈拂菻圖〉可作相當程度的復原。

我將倩人繪製，張掛案前自我清賞。

（原刊《中央日報》副刊 2002 年 4 月 18 日）

附記

「畫說科學史」專欄 1996 年 8 月刊出〈蠻夷執貢圖中的羚羊〉，其後衍生出兩篇論文：

〈開元七年拂菻貢羚羊解〉，《國家圖書館館刊》民國八十六年第二期（1997 年 12 月），229～233 頁。

〈宣和畫譜著錄拂菻圖考略〉，《淡江史學》第十三期，2002 年 10 月，229～235 頁。

本文據〈蠻夷執貢圖中的羚羊〉及〈宣和畫譜著錄拂菻圖考略〉改寫而成，編排於此，以示木本水源之意。

獅乎？獒乎？
——從元人畫貢獒圖說起

中國不產獅子，狻猊和獅子都是外來語。自東漢章和元年首次入貢，獅子逐漸成為一種瑞獸，其造型愈來愈失真，弄到後來，竟然把真正的獅子誤認成獒了。

筆者不是個專業學者，但為了調劑生活，也常參加學術研討會。今年 7 月，我到蘭州出席「第四屆國際格薩爾王傳學術研討會」，在 7 月 8 日的分組討論會上，一位來自青海文聯「格薩爾研究所」的高小姐，宣讀了她的論文《史詩格薩爾的雄獅崇拜及其文化內涵》，她鑑於藏族對雄獅的崇拜，認為藏區過去一定有過獅子。

蘭州記事

會後我對高小姐說：「中國——包括西藏，並沒有獅子。」她頗不以為然，我只好進一步告訴她：「藏語的獅子——勝概，和漢

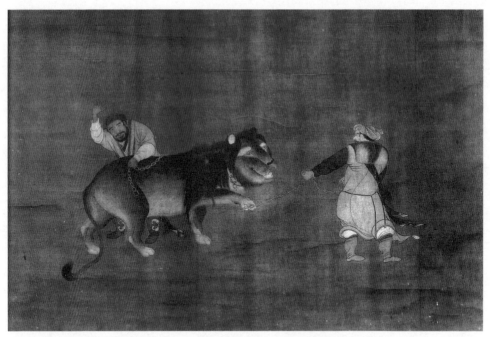

〈元人畫貢獒圖〉，臺北故宮博物院藏，這是古畫中難得一見的寫實獅畫。

語的狻猊，都是從古印度語來的。」她閉口不語，但從她年輕的眼神可以看出，她衝口未出的那句話一定是：「你怎麼知道的！」

事實上，對於這個問題我也是困而知之。只因說來話長，沒有功夫對那位瓜子臉的小女孩高小姐說個清楚。

今年 2 月間，為了應付 3 月 30 日至 31 日召開的「第四屆科學史研討會」，臨時擬定了個題目──《我國古代繪畫中的域外動物》，就開始茫無頭緒地翻閱畫冊。在《故宮書畫圖錄》第五冊中，我看到了一幅形象逼真的獅畫，但題簽卻為「元人畫貢獒圖」。這幅「誤獅為獒」的獅畫，激起我對獅子的興趣，決定費點

工夫探討一番。

狻猊和獅子

　　首先，我要知道「獅子」（或師子）這個詞的語源。我讀過一些佛經，隱約地覺得「獅子」這個詞可能是隨著佛經傳過來的。佛教於東漢正式傳入我國，因此在西漢的文獻中應該沒有「獅子」這個詞才對。我查閱東漢以前的文獻，果然沒有發現任何「獅子」的字眼。我又查閱成書於西漢初的《爾雅》，結果只有狻猊，沒有獅

清康熙朝宮廷畫家張為邦繪〈狻猊圖〉，造型界於寫實與變型之間。

子。《爾雅·釋獸》：「狻猊，如貓，食虎豹。」至此得到一個初步結論：獅子是外來語，狻猊是固有名稱。換句話說，我國古代有過獅子，不過它的名稱不叫「獅子」，而叫「狻猊」（ㄙㄨㄢ ㄋㄧˊ）。

然而，這個結論很快就動搖了。在文字學上，古代的動物名稱——如虎、豹、犀、象等等，都是一字一詞，「狻猊」沒有道理作為兩個字的複詞。其次，我遍查東漢以前的青銅器、玉器、雕塑、畫像石、畫像磚，也找不到任何狻猊（獅子）的圖像，可見「我國古代有過獅子」的結論十分脆弱。

宋先生的來信

根據正史，外國貢獅子始於東漢章帝章和元年（87）。《後漢書·章帝本記》章和元年：「是歲，西域長史班超擊莎車，大破之。月氏國遣使獻扶拔、師子。」獅子於東漢入貢，應該和班超經略西域、打通絲路有關。從東漢到明朝，歷代貢獅主要來自蔥嶺（帕米爾高原）以西的中亞各國。然而，根據《後漢書》，東漢順帝陽嘉二年（133）疏勒（今喀什）曾入貢獅子。如果這隻獅子並非取自鄰國，那麼古時蔥嶺以東豈不也有獅子分布？因此，關於「中國古代曾有過獅子」的結論，我仍存有一線希望。我寫信向北京自然科學史研究所的林文照先生求證，兩週後收到該所研究員宋正海先生的來信：

昨天，我所林文照先生把您託他了解中國古代有無獅子的信轉

給了我，要我幫助辦理，並給您回信。

　　我找了兩位有關專家，他們也正是我的老同學。北京地理所專門從事歷史地理研究的王守春先生說：中國古代沒有有關出現野生獅子的記載。據他所知，至今也沒有有關中國古代分布有獅子的論文發表過。他認為：古代新疆曾貢獅子，尚不能說明是當地的獅子；因為新疆古代也曾貢珊瑚，而珊瑚是海產的。

　　中科院古脊椎動物與古人類所的徐欽琦先生（周口店國際古人類中心主任）專門從事古脊椎動物研究，他也十分肯定：中國至今沒有發現過獅子的化石，而虎的化石是普遍的。

原來都是外來語

　　至此，「中國古代有過獅子」的結論已不能成立。既然中國沒有獅子，那麼獅子的古名——狻猊，也該是外來語了？如果是外來語，它是從什麼地方來的？我遍查典籍，始終不得其解。直到今年的4月間，看了美國漢學家謝弗的名著《唐代的外來文明》，才恍然大悟。原來「狻猊」（上古音讀作 swn-ngieg）是古印度語 suangi 的對音，而「獅子」是吐火羅語 sisak 的對音。西元以前，「狻猊」從印度傳到中國；西元以後，「獅子」又從西域傳到中國。從現有的文獻來看，到了東漢，「獅子」似乎已取代了「狻猊」成為最普遍的稱謂。這種轉變，可能和佛經的譯介有關，也可能和獅子的入貢有關。當西域的貢使將之稱為「獅子」，而佛經也將之譯為「獅

子」時，「狻猊」這個源自印度的古稱，就不得不退居故紙堆，成為平民百姓所不知道的一種別名。

弄清了「獅子」一詞的語源，並證明了中國古代不產獅子，接下來我將目光投注在〈元人畫貢獒圖〉上，希望能解釋古人為什麼「誤獅為獒」？

古人經常誤獅為獒

第一步，我要知道的是：將獅子誤認為藏獒，〈元人畫貢獒圖〉是否只是個孤例？翻閱了若干畫冊，發現錢選（宋末元初人）的〈西旅貢獒圖〉也同樣「誤獅為獒」。圖中錢選自題：「唐宰相閻立本作〈西旅貢獒圖〉傳於世，余早年□□山石屋得其本，今轉瞬四十年，再為之則老境駸駸矣！」可見錢選〈西旅貢獒圖〉是摹自早年所看過的閻立本同名作品。閻立本活動於唐太宗、唐高宗時代，當時四方來朝，他不可能沒看過獅子，何況《宣和畫譜》還記載他曾畫過〈職貢獅子圖〉呢！錢選早年所看到的閻立本〈西旅貢獒圖〉，不論是不是閻氏真跡，題簽者顯然因為沒看過真正的獅子而張冠李戴了。

從錢選的〈西旅貢獒圖〉，我想起《詠物詩選》所載金·閻長言的《閻立本職貢圖》詩：「諤諤昌周此一書，形容獒貢寫成圖；寧知右相無深意，莫指丹青便厚誣。」詩中的「獒」，很可能也是隻獅子！

東漢楊君墓石獅，現存四川蘆山縣姜公祠，造型已略微變形。

愈像愈不認識

　　筆者翻開《故宮書畫圖錄》第五冊 257～258 頁，絹本設色的〈元人畫貢獒圖〉，雖然用黑白印刷，仍然栩栩如生。在我所看過的獅畫中，這是最寫實的一幅。圖中畫著兩位獅奴牽著一隻獅子，從獅奴的容貌和服飾來看，應當來自中亞回教國家。圖中的獅子造型準確、姿態生動、刻畫入微，這麼逼真的獅畫，古人怎麼認不出來？竟然將堂堂的雄獅誤認為獒犬！這未免太不可思議了。這個問題值得探索。

　　筆者再翻閱了一遍手邊所能找到的畫冊，發現寫實的獅畫全都

變形獅畫一例，清·丁觀鵬〈文殊像〉，臺北故宮博物院藏。

出自宮廷畫家，為數極為有限；另一方面，變形的獅畫則多不勝數。因此，我提出一項假設：古人只認識變形的獅子，看到真正的獅子反而不認識了。

獅子的造型什麼時候開始變形？這個問題不容易回答。以石獅子來說，現存最早的石獅子—東漢的「楊君墓石獅」，造型簡單，但已開始變形。此後愈變愈誇張，到了宋代，大致已變成日後的形制。當雕塑、繪畫及各種民間工藝的獅子造型都趨於定制時，這種定制的造型就成為人們的刻板印象。試想：已有先入為主觀念的古人怎會認識寫實的獅子？

　　筆者的假設在古書上得到印證。《洛陽伽藍記》卷五載宋雲與惠生在乾陀羅國見到獅子的事：「時跋提國送兩獅子兒與乾陀羅王，雲等見之，觀其意氣雄猛，中國所畫，莫參其儀。」可見在魏

晉時，國人所畫的獅子即已脫離現實。宋雲等所見到的「獅子兒」即幼獅；雄獅約一歲時才長出鬃毛，至五歲時才生長齊全。古人印象中的獅子為變形後的雄獅，宋雲等看到鬃毛未豐的幼獅，當然就更認不出來了。

閻立本〈職貢獅子圖〉著錄《宣和畫譜》，久已失傳。周密《雲煙過眼錄》卷下記載其內容：「閻立本職貢圖大獅二，小獅數枚，虎首而熊身，色黃而褐，神采粲然，與世所畫獅子不同。」閻立本以寫實見長，寫真的獅畫當然與變形的獅畫相去甚遠。周密是宋末元初的大學問家，他在《雲煙過眼錄》卷上還提到閻立本的另一幅獅畫——〈西旅貢獅子圖〉，圖中的獅子「類熊而貌猴，大尾。」這或許就是錢選〈西旅貢獒圖〉的原始底本。

誤獅為獒，可能和狗的變異大、品種多有關

至於古人為什麼誤認獅子為獒？這可能和狗的變異大、品種多有關。經過長期「人擇」，狗的形態千變萬化，可能是世間變異最大的一種動物。如果外星人蒞臨地球，一定想不到大丹狗和北京狗屬於同一個「種」。古人看到沒有款識的獅畫，而畫中的獅子又由人牽著，自然而然地，就會誤認為是一種域外的獒犬。這一推論應該離事實不遠吧！

讀者或許要問：歷代外國屢有貢獅，國人怎麼還不認識獅子？事實上，從章和元年（87）到鴉片戰爭（1840）的一千七百多年，貢獅的次數並不算多。以清初之盛，乾隆朝的館閣大臣紀曉嵐就沒

看過獅子，他在《閱微草堂筆記》卷十中說：「康熙十四年，西洋貢獅，館閣前輩多有賦詠。……聖祖南巡，由衛河回鑾，尚以船載此獅，先外祖母曹太夫人曾於度帆樓窗隙窺之，其身如黃犬，尾如虎而稍長，面圓如人，不似他獸之狹削。」從康熙十四年（1675）到紀曉嵐寫作《閱微草堂筆記》卷十時的乾隆辛亥年（1791），一百多年間似乎未有外國貢獅。獅子的稀有可見一斑。

再說，外國貢獅，尋常百姓是看不到的。宮廷畫家的寫真獅畫深鎖大內，對民間產生不了任何影響。於是，變形的獅子造型在國人中一代代傳衍，形成牢不可破的印象。「誤獅為獒」的事，可能要到海通之後才不再發生。

（原刊《科學月刊》1996 年 9 月號）

附記

本文衍生出論文〈狻猊獅子二詞東傳試探〉，於中研院第五屆科學史研討會發表，收大會論文集（2002 年），另於《中國科技史料》（北京）正式發表：

〈狻猊獅子東傳試探〉，《中國科技史料》第 22 卷第四期，2001 年，363～367 頁。

舞獅的起源

張先生大啟：

　　拜讀大作「獅乎？夒乎？」獲益良多。據聞獅舞乃仿照狗之動作，事實上西藏流行一種瑞獸名「雪山獅子」，類似北京狗，故西藏喇嘛（以至慈禧太后）喜飼狗。據 The Buddhism of Tibet or Lamaism 一書中云：相傳喜馬拉雅山曾出現瑞獅，為村民帶來豐收，後被一道士引來漢地。至瑞獅死後，漢人乃將獅皮剝出作舞以示吉祥（見《故宮文物》32 期）。舞獅源自西涼，稱西涼獅子舞也。耑此順候

<div align="right">

安康

香港中大黃英毅敬上

</div>

黃教授鈞鑒：

　　大札敬悉。舞獅之起源已不可考。《漢書‧禮樂志》：「常從象人四人」，孟康（曹魏時人）注：「象人，若今戲蝦、魚、師子者也。」可見遠在三國時已舞獅存在。至於舞獅是否來自域外，學者說法不一。中國雜技團藝術室副主任傅起鳳先生認為，舞獅為國人自創。蓋我國自古以人喬裝瑞獸，以供驅儺逐疫。獅子東

初唐舞獅俑，吐魯番出土。

傳後，國人視獅子為瑞獸，將獅子加入喬裝行列乃事理所必然也。詳見傅氏文〈源遠流長的舞獅藝術〉（陶世龍編《中華文化縱橫談》，華中理工大學出版社，1986年）。

　　古時舞獅，常以一人扮作胡人，在前逗引，故外來說亦非無稽。唯所謂外來，當來自西域，斷非西藏。中國（包括西藏）不產獅子已見拙文，《故宮文物》所引洋書所載傳說，僅可作為談助，不可認真。又，舞獅稱作西涼舞，當源自白居易樂府詩《西涼伎》：「西涼伎，假面胡人假獅子，刻木為頭獅作尾，金鍍眼睛銀貼齒…」，但不能據此認定舞獅出於西涼。耑此，敬請 大安

<div align="right">張之傑敬上</div>
<div align="right">9月24日</div>

<div align="center">（來函與覆函刊1996年10月號《科學月刊》「讀者與作者」欄目）</div>

像不像，有關係
——談我國傳統科技插圖的缺失

　　我國缺少繪畫與科學相結合的階段，因而未能發展出遠近法和明暗法，刻不出栩栩如生的插圖。科技插圖不能按圖索驥，導致傳習上的不便，以及在傳習中更加仰賴師承。

1977 年到 1984 年，筆者在自然科學文化公司（後改組為環華出版公司）服務。編書和編雜誌需要有真才實學的人協助，我的一些朋友就被抓來當公差（編委），大約從 1978 年開始，編委中對科學史有興趣的朋友漸漸形成一個小團體。當時編輯部設在臺北市永康街六十一巷十號四樓，那間三十多坪的公寓，就成為一群搞科學史的朋友的聚會所。

一段往事

　　1981 年，中研院籌組「國際科學史與科學哲學聯合會科學史組中華民國委員會」，我們這群朋友——陳勝崑、洪萬生、劉君燦、

劉昭民、張世賢、王道還、吳嘉麗和筆者——就順理成章地成為該委員會的委員。

時間真快，上面說的這些已是十六、七年前的往事了。經過十幾年的努力，「同學少年多不賤，五陵衣馬自輕肥」。勝崑、萬生、君燦和昭民都出版了若干部科學史專著，世賢、道還和嘉麗也都斐然成章，唯有區區在下，只因東遊西蕩、備多力分，在科學史上一直沒有什麼進境。

去年年初，我收到北京自然科學史研究所的邀請函，邀我參加今年元月在深圳召開的「第七屆國際中國科學史會議」，當下立下心願，決定以這次會議作為再出發的起點，希望在科學史上能有點作為。

《人體構造》的插圖

據史家研究，自 1543 年到 1782 年，《人體構造》共有二十五種版本，出版者遍及歐洲各地。此書原版插圖為木刻版畫，但後來刊刻的版本皆為蝕刻版畫。筆者所經眼的英、日文書籍，所引用的《人體構造》插圖幾乎都非取自原版。蝕刻版畫的表現力較強，再說，以木刻版畫製作解剖圖譜，吃力不討好不說，也不是一般版畫家所能勝任的。

另一段往事

目標既定，接下來就要找個題目，好好地經營一番。寫文史論

文和寫科學論文一樣，蕭規曹隨容易，別開生面困難。我不是個專業學者，也沒有師承包袱，所以思想較為自由。尋尋覓覓，在直觀的引導下，最後將目標鎖定在科技插圖的問題上，暫定了個題目「我國古代科技插圖的缺失」，開始深入思索。大凡寫文章，思索、查證的時間較久，到了動筆，那已是水到渠成的時候了。

筆者擬定這個題目雖說出於直觀，其實仍有其背景可尋。1981 年 3 月或 4 月的某一天，在《少年科學》和《大眾科學》的聯合編委會上，陳勝崑帶給我一份影印的資料，那是一位留美學生的碩士論文，內容在於介紹我國古代的解剖學。從這篇用英文寫作的論文中，我才知道我國古代只有兩種解剖圖譜，那就是宋代的〈歐希範五臟圖〉和〈存真圖中圖〉。雖然這兩種圖譜早已失傳，但因廣為中、日文醫書所引用，所以至今仍可窺其面貌。從這篇論文所附的〈歐希範五臟圖〉和〈存真圖中

明·楊濟洲《針灸大成》所保存的〈存真圖中圖〉。

維賽留斯《人體構造》的腹腔圖，木刻版畫，1543 年。

圖〉，我馬上想到維賽留斯（Andreas Vesalius, 1514～1564）令人嘆為觀止的解剖圖。中國人為什麼畫不出維賽留斯般的圖譜？遠在十五年前，就在心中升起一連串問號。

看完那篇碩士論文，我寫了一篇通俗文章〈我國古代解剖學的沿革〉（原刊 1981 年 8 月號《明日世界》；1983 年收入吳嘉麗編《中國科技史》，自然科學文化公司出版），文中有這樣一段話：「步入十六世紀，文藝復興已進入高潮，各種學問都漸孕育成形，解剖學就在這時奠下基礎。西元 1510 年前後，大畫家達文西（Leonardo da Vinci,1452～1519）為了研究人體美，曾解剖過數十具男女屍體。從他解剖時所作的圖稿，可以看出解剖學和繪畫間的關係。我國繪畫不重視明暗、透視，層次一複雜，就無法表現出來。〈歐希範五臟圖〉、〈存真圖中圖〉之所以粗枝大葉、層次不分，原因大概就在此吧。」

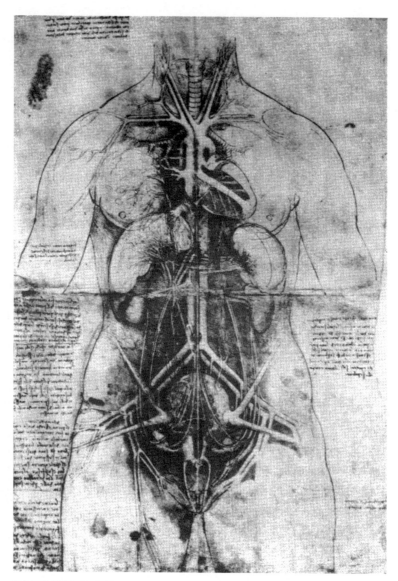

達文西的解剖圖稿素描。

「你抓到好題目了！」

十五年過去了，這十五年前的一點朦朧見解化為潛意識，當我搜盡枯腸尋找題目時，潛意識陡然躍出，論文題目就這麼決定了。

去年 9 月某一天，科學月刊開社委會，會後搭洪萬生的便車回家，我向萬生兄提起深圳會議及論文題目的事，萬生兄連說：「你抓到好題目了！」又主動提出，要找一篇在美留學時所看過的文章給我。萬生兄翻箱倒櫃，費了將近兩個月才找出的文章——James, Ackerman 所作的 "The Involvement of Artists in Renaissance Science"（〈畫家對文藝復興時期科學的貢獻〉），是一本論文集 *"Science and the Renaissance"*（《科學與文藝復興》）裡的一篇。11 月中旬，收到萬生兄所寄來的那篇文章。看完後，決定將主題扣緊文藝復興時期的兩部劃時代插圖科技書，並將題目改為《以文藝復興時期事例試論我國傳統科技插圖之缺失》。12 月初開始動筆，12 月 20 日殺青。打印完畢，剛好趕上今年元月 16 日的會議。

筆者在這篇論文中到底開展出些什麼？其實也沒什麼，不過未炒冷飯而已。有關我國傳統科技插圖的問題似乎一直乏人探討，筆者只是有幸開出一個新的命題。

達文西：繪畫就是一種科學

在照相術發明之前，版畫是印製插圖的唯一手段。版畫中的木刻版畫，始於我國初唐（七世紀），當西方還不知版畫為何物的時

候，我國已擁有大量插圖刻本，其中包括《武經總要》、《營造法式》、《證類本草》等著名科技典籍。在科技插圖的起步上，我國至少較西方提前了七個世紀。

西方的木刻版畫約始於十四世紀末，起初主要用來印聖像和紙牌，在技法上和版畫的發源國我國相較，並沒有多少差異；但隨著活字版的發明，以及繪畫和科學的結合，版畫開始發生革命性的變化。

在古騰堡（Johannes Gutenberg，？～1468）發明活字版（1448）

唐咸通九年（868 年）刻《金剛經》卷首圖，這是世界最早的紀年版畫作品。

之前，西方的圖書以手抄本為主，當時全歐洲的抄本書不過數千冊（一說數萬冊）。我國傳入的雕版，主要用來印祈禱文，並不用來印書。活字版發明之後，從西元 1450 年至 1500 年，五十年內歐洲的圖書數量增加到九百萬冊！出版業的蓬勃發展，使得插圖的需求量大增。許多畫家投入版畫製作，不但提高了版畫的水準，也使得版畫成為一門獨立的畫種。

另一方面，從十四世紀到十六世紀，文藝復興的浪潮影響著西歐的各個方面，繪畫自然不能例外。在文藝復興時期，繪畫和科學密不可分。達文西甚至認為，繪畫就是一種科學。基於對光學和幾何學的研究，十五世紀的畫家們發展出遠近法（透視法）和明暗法，使得畫家可以在平面上表現物體的立體感，進而使得所描繪的景物唯妙唯肖，達到照相般的效果。

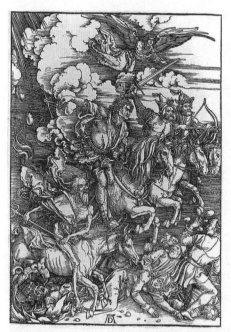

杜勒《聖經‧啟示錄》插圖〈四騎士〉，木刻版畫，1498 年。

兩座科技插圖里程碑

繪畫的新觀念和新技法不可能不對版畫發生影響。在版畫上表現明暗，必須藉助複雜的線條，技法上不能不有所提高。當技法提高到極致，仍不能滿足需

求時，銅版畫就應時出現了。

　　德國畫家杜勒（Albrecht Durer, 1471 ～1528）是提高版畫技法的
關鍵性人物，他不但刻出登峰造極的本刻版畫，也刻出精細逼真的
銅版畫，他的成就，使得版畫可以刻出素描般的效果，為版畫作為
科技插圖提供了條件。

　　因此，大約從十五世紀末葉起，西方的版畫就可以複印出形象
逼真的插畫，這對科技傳播的助益不言可喻。西方的第一本畢肖原
物的插圖科技書，是 1530 年布朗菲斯（Otto Brunfels）所著的《本草
圖譜》（Herbarum vivae icones），插圖者魏迪茲（Hans Weiditz）採
用杜勒的木刻版畫技法，圖版精審，可供讀
者按圖索驥。1543 年，維賽留斯的曠世鉅著
《人體構造》（De humani corporis fabrica lib-
ri septem）出版，插圖者可能是版畫家卡爾
克（StefanvonCalcar），並可能由維賽留斯
自行打稿。此書之插圖類似達文西的解剖畫
稿。既為圖譜，也是藝術精品，技法之高，
令人嘆為觀止。

從證類本草到植物名實圖考

　　與西方相比，我國顯然缺少繪畫與科學
相結合的階段，所以一直沒有發展出遠近法
和明暗法，也就畫不出照相般的效果。繪畫

布朗菲斯《本草圖譜》車前草插
圖，木刻版畫，1530 年。

《證證本草》，書影及其插圖，1108 年。

如此，版畫更是如此。在西方，版畫很早就成為獨立畫種，版畫家和畫家享有同等的地位。在我國，版畫中的「畫」與「刻」一直分工，刻工所要做的，不過是忠實原稿，將書稿或畫稿原封不動地刻下來。刻工社會地位低下，在賤工末技的大傳統下，歷代知名畫家沒有一人成為畫、刻兼擅的版畫家。

以西方插圖科技書的兩座重要里程碑——《本草圖譜》和《人體構造》為基準，對照我國相應的插圖科技書，更能看出我國傳統科技插圖的缺失。以我國的插圖本草書來說，現存最早的插圖本草書是宋徽宗大觀二年（1108）刊行的《證類本草》，其後各種重要本草書大多附有插圖，但水準普遍不高，即使是李時珍（1518?～1593）的《本草綱目》，依然乏善可陳，直到清道光二十八年（1848）吳其濬（1789～1846）的《植物名實圖考》問世，才

具有按圖索驥的功能。

　　我國傳統版畫雖拙於表現遠近、明暗，但植物的形態較為簡單，用來表現植物尚能應付。歷代本草插圖之所以沒有達到應有的基本水準，可能和畫稿不佳有關。我國傳統版畫的精粗，多半由畫稿決定，刻工只是依樣雕刻，所負的責任較少。《植物名實圖考》的插圖大多根據實物畫成，而且可能由吳其濬自行打稿。作者和出版者重視插圖，可能是《植物名實圖考》凌越其他本草書的主要原因。還有一項原因，筆者懷疑吳其濬曾看過西方的版畫，不過僅限於懷疑，還沒找到具體證據。

這是個科學哲學問題

　　以解剖圖來說，人體較植物複雜得多，如不能切實掌握素描中的遠近法及明暗法，絕對無法在平面上重建各個器官的立體關係。

吳其濬《植物名實圖考》蘭花插圖，木刻版畫，1848 年。

不善於處理遠近、明暗的我國傳統繪畫，並不具備表現人體構造的條件；只用輪廓線處理畫面的傳統版畫，更是無能為力。因此，這已不是重視與否的問題，而是我國傳統繪畫和版畫的本質問題，換句話說，是不能也，非不為也。

在文獻上，我國有關解剖的記載主要有三次，分別是王莽天鳳三年（16）、宋仁宗慶曆三年至四年（1044～1045）及宋徽宗崇寧年間（1102～1106），都是以活生生的死刑犯作材料。宋代的兩次解剖曾命畫工畫下解剖圖，這就是前面所提到的〈歐希範五臟圖〉和〈存真圓中圖〉。以我國的這兩種解剖圖和維賽留斯的《人體構造》相比較，我國傳統科技插圖的缺失就更加一目了然了。

科技插圖不能使讀者按圖索驥會有什麼影響？筆者認為，這將導致科技傳習上的不便，以及在傳習中必須更加仰賴師承。

從表面上看，我國傳統科技插圖的缺失似乎是因為缺少繪畫與科學相結合的階段，沒有發展出遠近法和明暗法，因而刻不出栩栩如生的插圖。但從深一層看，恐怕和我國的繪畫思想及教育思想有關。這些科學哲學的問題已非區區在下所能處理，為免自暴其短，就此打住吧！

（原刊《科學月刊》1996 年 10 月號）

附記

本文改寫自論文：〈以文藝復興時期事例試論我國傳統科技插圖之缺失〉，《科學史通訊》第十四期，1996 年 4 月，52～62 頁。

為李約瑟補充一點點
——古畫中的水磨

李約瑟說，王禎《農書》（1313）是首次「以傳統繪像方式描述水磨者」。如果他知道還有一幅五代（907～960）的〈閘口盤車圖〉，他就不會將話說得這麼滿了。

為李約瑟《中國之科學與文明》等著作補遺、糾謬，一直為海峽兩岸科學史學者所熱衷。以此岸來說，據筆者所知：魯經邦寫過〈評李約瑟眼中的中國物理學思想〉（科學月刊九卷十期），劉廣定寫過〈從北宋人提煉性激素說談科學對科學史研究的重要性〉（臺大文史哲學報第三十期），劉昭民寫過〈李約瑟原著鄭子政譯中國之科學與文明氣象學部份之商榷〉（科學史通訊第七期），劉君燦寫過〈李約瑟漏失了「形」〉（科學史通訊第十四期）。筆者讀書不多，而且從未針對一個專題下過苦功，所以類似的糾謬、補遺工作，連做夢也沒想過。

在《中國之科學與文明》中挖寶

　　然而，〈畫說科學史〉每月一篇，壓力不小。腹笥中雖留有一些存底，但不能只出不進，所以寫到第四篇，就決定將積存的幾個好題目暫時擱起來，試著開發一些新的題材。到哪兒開發？自然而然地，就想到李約瑟的《中國之科學與文明》。

　　筆者手邊有一套商務版的《中國之科學與文明》中譯本，曾粗枝大葉翻過幾次。去年年底，為了寫作〈以文藝復興時期事例試論我國傳統科技插圖之缺失〉，又較仔細地研讀了《機械工程學》上下卷（第八、九冊）及《土木及水利工程學》卷（第十冊）的某些章節。當筆者決定要在《中國之科學與文明》中尋寶時，一天深夜，在輾轉反側間，一幅模糊的圖像從記憶中逐漸浮現出來。

　　那是去年 11 月間的事，我在翻閱《機械工程學》卷下時，不經意地看到一幅元代佚名畫家所畫的水磨圖，當時不禁自問：「李約瑟為什麼不用時代更早、畫的更好的〈閘口盤車圖〉？」〈閘口盤車圖〉是傳世五代名

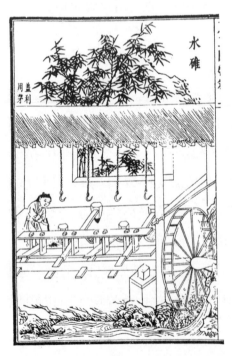

水碓，錄自《天工開物》卷四。

作，相信任何一位愛好中國美術史的朋友都不會陌生。「李約瑟為什麼不選〈閘口盤車圖〉？」在那澄明的秋夜，我已決定自己要做什麼了。

非寫實的山溪水磨圖

第二天，我迫不及待地翻開《機械工程學》卷下，找出那張元人畫的水磨圖，只見圖說寫道：

> 山地河流中之磨坊，元朝（約1300）無名氏之軸畫（現存遼寧省立博物館）。依據中國繪畫傳統，畫家並非實地寫生而憑藉想像與靜思。畫家非一技匠，故將槳輪與齒輪混淆。在此磨坊中，顯然有若干不同之機械，以二大臥式水輪為動力（中及右下方室內），右上方室內為直交齒輪系，可能驅動一列機碓。中上室內為主磨，一碾置於樓梯之前。右上方室內不明，似為計畫由記憶中繪出曲柄、聯桿及活塞桿之組合，即水排，以操作粉飾，後方所示之方格壁櫥可能即此。左方及中下室繪有甚多齒輪，繪製拙劣，有立裝及臥裝者，其確實目的及關係不明。右下方室內，繪有一盆形齒輪，有設計優良之短小輪齒，足可顯示元代工程師之優良技術。

商務版《中國之科學與文明》印刷欠佳，那幅水磨圖根本就看不清楚。我試著翻閱《中國美術全集・元代繪畫卷》，竟然被我找到了，原來這張無款元人畫作的正式名稱為〈山溪水磨圖〉。我對

元人畫〈山溪水磨圖〉，遼寧省博物館藏。機械結構繪製含混，可能為〈閘口盤車圖〉之摹本。

著上面所引的圖說，用放大鏡仔細察看，結果愈看疑問愈多。既然「並非實地寫生」，且「槳輪與齒輪混淆」，又有多處「不明」，怎麼能夠得出「足可顯示元代工程師之優良技術」的結論？

李約瑟的盲點

筆者進一步閱讀內文，得知〈山溪水磨圖〉是「漢代及以後的水磨」一節的附圖。在這一節中，作者附有一張錄自《農書》的版畫插圖及一張錄自《授時通考》的版畫插圖、三張攝影、一張示意圖、一張繪畫（〈山溪水磨圖〉）。看完內文，筆者自信已經知道李約瑟（和其合作者）為什麼不用〈閘口盤車圖〉而用蹩腳的〈山溪水磨圖〉的原因了。

原因很簡單，李約瑟及其同僚並不知道有一幅更古、更好的水磨圖——〈閘口盤車圖〉——存在。

證據嘛，也很簡單：第一，李約瑟沒有理由捨上馴而取下馴；第二，李約瑟在書中說，王禎的《農書》（1313）是首次「以傳統繪像方式描述水磨者」，如果他知道還有一幅五代

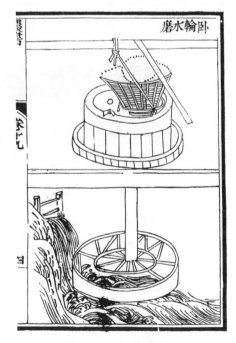

臥輪水磨，錄自《農書》卷十九。

（907～960）的〈閘口盤車圖〉，他就不會將話說得這麼滿了。

　　李約瑟在蒐集資料—特別是古版插圖刻本上，不能不讓人嘆服，但對於繪畫卻似乎並不怎麼著力。事實上，繪畫是一種重要的史料，對科技史來說尤其如此。古書上的版畫插圖，只能表現事物的輪廓（見〈像不像，有關係〉），不能及於細微。然而繪畫卻能利用皴染，達到相當程度的寫實效果。

精準的閘口盤車圖

　　試以水磨圖為例，古書上的水磨圖只能表現水磨的基本結構，而繪畫中的水磨圖不但更詳盡地表現機械裝置，還能呈現整座磨坊的文化氛圍，請看〈閘口盤車圖〉：

　　　全圖描寫一官營麵坊。左中堂屋安置水磨，兩端置有望亭。堂屋台基前旁河道，有引渡的篷船兩艘。畫下端為坡道、木橋，有獨輪車、太平車運載於上，或前行，或息置路旁。坡道之右畫酒店，門上標有「新酒」，門前縛彩樓，高逾丈，樓上懸布旌，上書一「酒」字。組合這些物像而使之成為一體的，是穿插其間的五十四個人物的活動。其中佔畫面幅度最大、人數最多的，是正在進行著磨麵、羅麵、扛糧、揚簸、淨淘、挑水、引渡、趕車等各種不同行業的民工。餘下的是安置在左上角望亭裡和左邊酒樓上的一批官吏，正在關卡查點和飲酒作樂。他們和居中部位民工的緊張工作，成為不同社會身份和生活的鮮明對照。

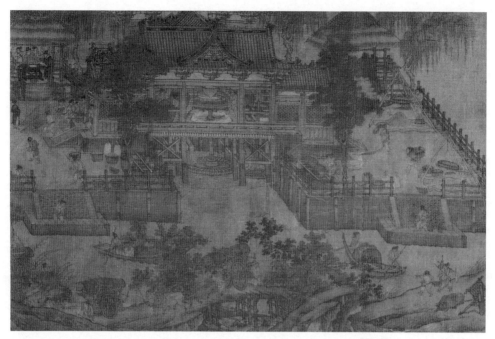

五代人畫〈閘口盤車圖〉局部，上海博物館藏。機械結構繪製精準，可據以復原。

　　上引文字是《中國美術全集・唐五代繪畫卷》〈閘口盤車圖〉的圖版說明。撰文者鄭為是位美術史學家，所以對於圖中的水磨裝置著墨不多，就讓我這個「外江派」的科學史家為他略作補充吧。水磨的動力來自水輪，水輪有兩種──臥式水輪和立式水輪。〈閘口盤車圖〉的水輪顯然屬於前者。

　　臥式水輪的構造較為簡單，水力衝激水輪，直接帶動上方磨盤，不需藉助齒輪傳動。此外，為〈閘口盤車圖〉撰寫圖版說明的鄭先生可能沒注意到：在大水輪的右側還有一個小水輪呢！這個小水輪的上方並沒有磨盤，那它是幹什麼的？筆者推測，這可能是個

水碓。以臥式水輪帶動水碓上下碓物，就必須藉助齒輪傳動，可惜從圖中並看不出來。

水輪的利用

王禎《農書》介紹農具二百六十種，皆附插圖，約占全書三分之二，是研究古代農具的重要參考書。宋元期間，水輪的使用範圍很廣，除了推動水碓、水磨和水車，尚用來推動水排（冶煉鼓風裝置）和水力紡車，後兩者藉著曲柄，將迴旋運動轉變為往復運動。如果再進一步，用蒸汽代替水力，工業革命可能就在中國發生了。

巖山寺壁畫水磨圖

李約瑟在《中國之科學與文明》《機械工程學》卷下中說：「在敘利亞以東，多用臥式水輪，例如波斯、土耳其斯坦及喜馬拉雅之洪薩區域以及中國等。」「漢及以後之水磨」一節所附的三張照片，也都是臥式水輪。中國以臥式水輪驅動的水磨留下〈閘口盤車圖〉可供查考，立式水輪呢？有沒有用立式水輪驅動的水磨圖？事有湊巧，一天，在一位新同事的桌上看到一本《大陸美術評集》（黎明著，雄獅圖書公司，1989），信手翻翻，赫然發現一幅繪製精細的水磨圖，它正是用立式水輪驅動的！

這幅水磨圖是五台山巖山寺壁畫中的一小段。巖山寺的壁畫是1980年代才發現的，李約瑟在寫作《機械工程學》時當然無緣看

金‧王逵〈水磨圖〉，壁畫，1167 年，五台山巖山寺。利用同一傳動軸，帶動水磨及水碓。

到。從壁畫上題識得知，寺內的壁畫作於金大定七年（1167），作者是一位高齡六十八歲，名叫王逵的老畫師，他在寺內東壁所畫的水磨圖，為我們提供了珍貴的科學史史料。

巖山寺東壁的水磨圖，描繪精準，簡直就是一幅機械結構圖。水流衝激立式水輪，經由兩個直交齒輪，帶動磨盤旋轉。更令人驚喜的是，利用同一根傳動軸，還帶動了水輪左側的水碓上下運動。李約瑟《機械工程學》卷下「漢代以及以後的水磨」一節中說：「王禎（在《農書》中）稱，在彼之時代，有若干極大之裝置，其機碓、碾以及磨石均由單一大型水輪經由齒輪及軸驅動之。」巖山

寺的這幅水磨圖，為王禎的記載提供了最真實的佐證，它在科學史上的價值不容小覷。

從古畫中找水磨

　　無意中發現了巖山寺壁畫的水磨圖，使我興起在古畫中找水磨的奇想。多翻翻，多看看，說不定還會有意想不到的發現呢！今年9月30日，我翻閱了手邊的畫冊，又跑了一趟誠品書店，前後大約三小時，就找到了四幅！那天，我真正感受到了「發現」的喜悅。

　　筆者的「發現」，是從北宋天才畫家王希孟的〈千里江山圖〉開始。這是一幅 51.5×1191.5 公分的長卷，作於宋徽宗政和三年（1113），當時王希孟只有十八歲。因為長卷太長，所以一般畫冊都印成細長條，細部很不容易看清，但北京故宮博物院的《故宮博物院藏畫集》卻將整幅長卷放大，在其中後段，我發現了一個立式水輪，再仔細一看，不錯，正是一座水磨！

筆者在〈千里江山圖〉中的「發現」，使我意會到，在山水畫中也可以找到水磨，於是將目光集中在山水畫的建築物上，經過一番蒐尋，在《故宮書畫圖錄》卷一，發現北宋大畫家郭熙的〈關山春雪圖〉（1072）中，有一座立式水輪的水磨；在同書卷三，宋人〈雪棧牛車圖〉中，有一座臥式水輪的水磨；另在《兩宋名畫精華》（何恭上編著，藝術圖書公司，1996）的宋人〈雪麓早行

北宋・王希孟〈千里江山圖〉局部，1113年，北京故宮博物院藏。

圖〉中，也有一座臥式水輪的水磨。這四幅山水畫連同前面的三幅，筆者一共找到七幅有關水磨的繪畫。（如果繼續找，一定可以找到更多。）

美術史和科學史的交集

分析一下這七幅繪畫的年代：五代一幅，宋四幅，金一幅，元

北宋‧郭熙〈關山春雪圖〉局部，1072年，臺北故宮博物院藏。

一幅。筆者曾刻意想從元、明、清三朝的繪畫中找到水磨，結果一無所獲。是宋代以後水磨減少了嗎？當然不是，直到本世紀中葉，水磨還在大量使用呢！宋朝以後的繪畫不再出現水磨，這是個美術史的問題，而不是科學史問題。從元朝起，業餘的文人畫家取代了職業畫家，成為畫壇主流。文人畫重視一己心靈感受，不重視所描繪客觀對象是否形似。在取材上，文人畫崇尚清雅，避諱世俗，像水磨般的市井俗物當然上不了文人畫的紙絹。

美國中國美術史學家高居翰（James Cahill）在其著作中多次談到宋元之際畫風的轉變，在《氣勢撼人》（王嘉驥等譯，石頭出版公司，1994）一書中，高居翰說：「馬克‧艾爾文（Mark Elvin）的研究告訴我們，中國的科技在十世紀至十四世紀之間達到高峰，其後隨著中國人由客觀性地研究物質世界，轉向以主觀經驗與直觀知識的陶養，科技的進展至此便完全失去了動力，而此一重大轉變，正好頗具深意地對應著發生於宋元之際的繪畫上的改革。」這段宏

論，使得美術史和科學史得到交集。

（原刊《科學月刊》1996 年 11 月號）

附記

　　本文衍生出論文〈中國古代繪畫水磨圖考察〉，於世界華人科學史研討會發表，收大會論文集：〈中國古代繪畫水磨圖考察〉，《世界華人科學史研討會論文集》，2001 年 3 月，197～202 頁。2008年正式發表：

　　〈中國古代繪畫水磨圖考察〉，《世新人文社會學報》第九期，2008 年。

狂亂的心靈，騷動的筆觸
——為徐文長看看病

　　徐文長和梵谷都是不世出的畫家，都患有精神疾病；在西方文化的凌越下，提起梵谷，人人耳熟能詳，但談到徐文長知道的人卻不多。

要是有人問我：「如果你有較高的地位，或有較高的發言權，你最想做的是什麼？」我會毫不猶豫地告訴他，我最想做的，是鼓吹學術中文化。

　　多少年來，我寫東西基本上不夾注英文。如果夾有英文，多半是編者補上去的，或被迫入境隨俗的。我總覺得，一個國家如果非得使用外國文字才能將語意表述清楚，那麼這個國家不是文化淺薄就是學術低落。中國是個文明古國，文化上仍有它的厚度。中國雖然在學術上長期落後，但近幾十年來已有迎頭趕上的趨勢。不論從哪個角度看，學術中文化已不是能不能的問題，而是為不為的問題了。

從學術中文化說起

　　學術中文化的涵意至少有兩項：除了表述上不借助外文，事例舉證上也應本國者優先。前者是必要條件，後者是充分條件，兩者齊備，學術中文化庶幾乎近矣。

　　自從踏入大學校門，開始閱讀所謂的原文書以來，就對學術不能中文化感到彆扭。記得大一生物在讀到真菌會引起植物病害時，引證了 1845 年愛爾蘭因馬鈴薯枯萎病而引起饑荒的例子，聲稱有十萬人成為餓殍。那時我已讀過一些雜書，知道中國也有病害所造成的饑荒，其規模當然不是蕞爾小島的愛爾蘭所能及。當時我曾立下心願，有朝一日如果登上講台，一定多舉證些中國的例子。遠在幾十年前，學術中文化的根苗已在那稚嫩的心靈中浮現了。

梵谷的啟示

　　筆者說過，「畫說科學史」每月一篇，壓力不小，必須時時思索新的題材。第四篇〈像不像，有關係〉是根據自己的一篇科學史論文改寫的，在改寫到一半的時候，忽然想起擬議已久的一篇美術史論文〈徐文長與梵谷的比較研究〉。將這篇尚未動筆的論文轉化成「畫說科學史」，一方面可以應卯充數，一方面可以為論文掛號，又可以實踐念茲在茲的學術中文化，一舉三得，何樂不為？換句話說，在今年9月時，本文已排入專欄題庫，預備和讀者見面了。

　　在一些心理學教科書或通俗讀物中，經常可以看到梵谷

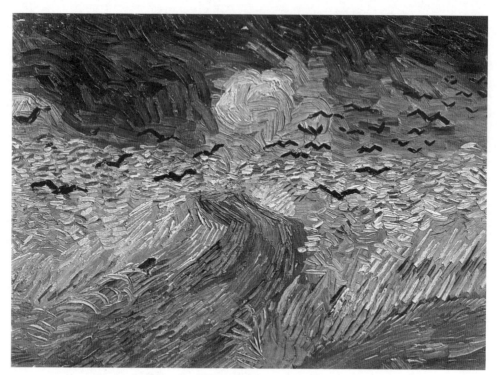

梵谷〈有烏鴉的麥田〉局部，1890 年，作於自戕前數日。

（1853～1890）精神錯亂後的畫作，如〈向日葵〉、〈兩棵柏樹〉或〈有烏鴉的麥田〉，用來表現精神疾患的心理狀態。每當在這類圖書上看到梵谷的作品，不期然地就會想到徐文長（1521～1593）。是的，如果由我執筆寫一本類似的讀物，我會用徐文長的畫作做例證，而不用梵谷的畫作，雖然我更喜歡梵谷的畫。

　　在西方文化的凌越下，提起梵谷，人人耳熟能詳，但談到徐文長，知道的人卻不多。因此，筆者不得不費點筆墨，先簡略地介紹一下徐文長這個人。

徐文長這個人

　　徐文長名渭，以字行；別號青藤道士、天池山人等。浙江山陰（今紹興）人。文長的父親是個舉人，曾遊宦西南各省，回籍後娶妾，生下文長。

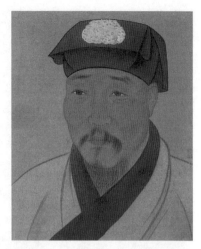

明‧佚名〈徐渭像〉，南京博物院藏。

　　徐文長出生後百日，父親過世，由嫡母撫養長大。十四歲時嫡母去世，只得依靠長兄過活。二十歲中秀才，在鄉里漸有文名。但從二十三歲到四十四歲，曾七次參加鄉試（舉人考試），都名落孫山。他的坎坷人生和在藝術上的傑出成就，應該都和科場失意有關。

　　徐文長二十一歲時娶潘氏，並入贅潘家。潘氏善體人意，岳父對文長也備極愛護。考試雖不得意，生活尚稱平順。但好景不常，二十五歲時長兄因服食丹藥中毒而死，又因興訟祖產變賣一空。二十六歲時，潘氏復一病不起。經受一連串打擊，文長已陷入孤苦、赤貧的境地。二十八歲時，離開岳家，賃屋設館，以教書糊口。或許為了排遣寂寞，文長從習畫逐漸變成知名一方的畫家。

　　由於應試，文長多次來往山陰、杭州之間，結識了不少知名之士，其名聲為之傳開。文長三十七歲時，總督東南七省軍務的胡宗憲聞知其名，聘文長為幕客，為其代理奏章、信札。文長放蕩不羈，胡宗憲並不以禮法加以約束。入幕的五年，是文長一生最「顯

徐文長〈墨葡萄圖〉，晚年作品，北京故宮博物院藏。

「達」的日子。

　　徐文長四十一歲時娶繼室張氏。四十二歲時，奸相嚴嵩被明世宗（嘉靖帝）革職，胡宗憲被視為嚴黨而解京問罪，一時幕客四散，文長只得返回山陰。四十五歲時，胡宗憲在獄中自殺，文長深受刺激，因而精神失常，他寫了〈自為墓志銘〉，曾用利斧擊頭、用三寸長釘刺入耳竅、用槌子砸碎自己的腎囊（陰囊），做出種種自殘行為後，更於翌年因懷疑妻子不貞而殺妻入獄。

　　按照《明律》，殺人當死，幸經同鄉好友狀元張元忭等營救，於五十三歲那年除夕獲釋。文長出獄後，曾往南京遊歷，並應故友之邀到過宣化、北京。六十一歲後，一直住在家鄉山陰，以賣字鬻畫渡日，生活更為孤苦。七十三歲

時，自作《畸譜》（年譜）一卷，在貧病中與世長辭。

徐文長死後不久，某一夜晚，公安派（也稱性靈派，明代散文派別）領袖袁宏道（1568～ 1610）在文長同鄉陶望齡（字周望）家裡，無意中看到文長的詩文，不禁驚呼不已，連熟睡的僮僕都被吵醒。在袁宏道和陶望齡的發掘下，文長從「名不出越」而揚名全國。

為徐文長看看病

徐文長的成就是多方面的，除了詩文書畫，還精研戲曲，所著《南詞敘錄》，是研究南曲的重要文獻；《四聲猿》（收四個短劇）的〈擊鼓罵曹〉、〈木蘭從軍〉，則以各種形式在舞台上流傳。此外文長還注釋過佛書、道書、醫學；年輕時更寫過琴譜，甚至練過劍術。文長曾說：「吾書第一，詩二，文三，畫四。」但論者都認為他在繪畫方面的成就最大。文長是水墨大寫意花卉的創始人，他在國畫中的地位，絕不亞於梵谷在西方繪畫中的地位。

研究古代名人的疾病，是醫學史的範疇之一。吾友陳勝崑醫師就

徐文長自著《畸譜》書影。

寫過〈屈原的抑鬱症〉等文（《醫學‧心理‧民俗》，橘井文化事業公司，1992）。有關梵谷精神疾病的研究已然汗牛充棟，在任何一本梵谷傳記的參考文獻上，都可以查到相關的醫學史文獻。然而，中國的梵谷——徐文長呢？有沒有人對他做過心理學或精神醫學方面的研究？沒有。筆者曾廣泛地查閱文獻，結果一篇也沒看到。

徐文長四十五歲時（1565）的精神失常，一般解作文長害怕被胡（宗憲）案牽連。首倡此說的可能是文長的同鄉陶望齡，他在《徐文長傳》中說：「及宗憲被逮，渭慮禍及，遂發狂。」但胡宗憲「被逮」是文長四十二歲（1562）的事，距「發狂」尚有兩三年之久，因此胡的被捕不應該是文長精神失常的直接原因。

那麼直接原因是什麼？最直接的當然是恩人胡宗憲在獄中自盡的消息。次直接的原因，在其自訂《畸譜》中可以找到線索：「四十四歲：仲春，辭李氏，歸。秋，李聲怖我，復入，盡歸其聘，不內（納），以苦之。……是歲甲子，當科，而以是故奪，後竟廢考。上文曰長別者是也。」文長四十三歲那年冬，應聘擔任禮部尚書李春芳的幕客，李待幕客如奴僕，文長不能忍受，翌年退還聘金求去，不意遭到李的恐嚇、迫害，因而未應該年鄉試（《畸譜》所記文意欠明，不知是被剝奪考試資格，還是應考而未終場？）。上引《畸譜》「上文曰長別者是也」，是指四十一歲的一段記載：「四十一歲：取（娶）張應（氏？）。辛酉科復北，自此崇漸赫赫，予奔應不暇，與科長別矣。」文長四十一歲第七次應考失利，

精神疾患（祟）開始嚴重，但三年後的甲子科（鄉試三年一次）仍想鼓勇一試，沒想到又遭李春芳迫害，失去最後一次應考機會。這一連串的打擊，加上胡宗憲的死訊，使得文長的精神徹底崩潰了。

他可能患有憂鬱症

徐文長在自訂《畸譜》四十一歲條說：「自此祟漸赫赫」，可見在胡宗憲被捕之前，文長已有精神疾患。事實上，文長四十歲時，在寫給胡宗憲的覆信（〈奉答少保公書〉）中，已直言自己精神違常。當時文長請病假在家，宗憲常派人賚書問候，或請其代撰文字。文長的覆信凡五封，在第一封信中說：「渭犬馬賤生，夙有心疾，近者內外交攻，勢益轉劇。心自編量，理不久長，若欲療之，又非藥石所能遽去……」在第二封信中說：「緣渭前疾稍增，夜中驚悸自語，心系隱痛之外，加以四肢掌熱，氣常太息。每因解悶，少少飲酒，即口吻發渴，一飲湯水，輒五六碗，吐痰，頭作痛，盡一兩日乃已。志慮荒塞，兼以健忘，至於髮毛日益凋瘁。形殼如故，精神日離……」在第五封信中說：「更擬向前迎候，才出休邑數里，身熱骨痛，重以舊患腦風，不可復支……」筆者不是精神科醫師，無法根據上述「主訴」作正確診斷。但根據常識，文長在信中所說的夜中驚悸自語（睡眠不穩惡夢囈語）、口吻發渴（口乾）、頭痛、志慮荒塞（注意力不集中）、健忘、髮毛日益凋瘁（毛髮變少變乾）等症狀，正是憂鬱症的症狀。文長四十歲時說自己「夙有心疾」，表示很可能是憂鬱症的精神疾患，已折磨他很

久、很久了。

　　一般憂鬱症患者在人格上大多有些缺陷。徐文長二十一歲時娶元配潘氏，二十七歲時潘氏因肺疾去世。文長在〈亡妻潘墓誌銘〉中稱讚自己的妻子：「與渭言，必擇而後發，恐渭猜，蹈所諱。」個性之多疑善謗，呼之欲出。陶望齡在《徐文長傳》中也說：「渭為人猜而妒，妻死後有所娶，輒以嫌棄。」褊狹、量小、多疑的個性，使得文長很不可愛，但也正因為這種個性，使得文長在孤苦中自求解脫，因而成就了畫壇的一代巨匠。

者不知夫子以爲何如渭極欲恭詰函丈以聞新解
蕭得進其微愚家事草草遂絆此行俟由丈脫稿後
或可得卒業也不一

奉答少保公書

門下諸生徐渭謹上狀明公臺下伏惟明公芳節表
世元勳格天受知
聖明莫得離間門下小子渭伏奉鈞札不勝歡喜便
欲馳詰階墀稽首稱賀以勢有不可不敢不言渭犬
馬賤生夙有心疾近者內外交攻勢益轉劇心自編

徐文長〈奉答少保公書〉書影，此為第一封。

他自殺過嗎？

　　徐文長四十五歲時的精神失常一般解作「發狂」，他的以斧擊頭，以及錐耳槌腎等自殘行為，一般解作「自殺」。從陶望齡至今，研究徐文長者莫不採信此說。筆者在看完徐文長的詩文集，對「發狂」和「自殺」都有了新的見解。

　　首先，筆者不認為徐文長曾存心自殺。民間常見的自殺方式有自縊、投水和服毒。文長如存心自殺，選擇任何一項，都可立時解脫，沒有必要另闢蹊徑。用斧頭劈頭和以槌子擊碎陰囊等「自殺」

方式，並不見於文長的著作。即令真有其事，前者要劈死自己並不容易，後者只會使人絕後，少有死亡的可能。唯一見於文長著作的以長釘錐耳的「自殺」方式，作者根本就沒承認那是自殺。

徐文長在自訂《畸譜》中，記下以釘錐耳的事；在〈海上生華氏序〉一文中，更記下此事始末：「予有激於時事，病瘺甚，若有鬼神憑之者。走拔壁柱釘，可三寸許，貫左耳竅中，顛於地，撞釘沒耳竅，而不知痛。逾數旬，瘡血迸射，日數合……遍國中醫不效。有人言華氏者，客遊多傳海上方，試令治之，幸而癒。至則問其餌，兩物耳，以入竅中，血立止；乃用聖母散，三十服而起。」說明釘子刺入耳竅，是跌倒時撞的。事後文長曾到處延醫治療，實在看不出有任何求死的跡象。

青藤門下走狗

徐文長號天池、青藤。清初書畫大家鄭燮（板橋）在其尺牘中說：「燮平生最愛徐青藤詩，兼愛其畫，因愛至極，乃自治一印曰：『徐青藤門下走狗鄭燮』。…使燮早生百十年，而投身青藤先生之門下，觀其豪行雄舉，長吟狂飲，即真為走狗而亦樂焉。」近代畫家齊白石曾說：「青藤、雪個（八大山人）、大滌子（石濤）之畫，能橫塗縱抹，余心極服之，恨不生前二百年，為諸君磨墨理紙。諸君不納，余於門之外，餓而不去，亦快事也。」白石七十時題畫：「青藤雪個遠凡胎，缶老（吳昌碩）衰年別有才，我欲九泉為走狗，三家門下轉輪來。」

躁鬱症？幻聽？

關於徐文長四十五歲時的「發狂」，似乎還沒有人以精神醫學的角度研究過。從「發狂」時文長尚能撰寫〈自為墓誌銘〉，錐耳後尚能自行延醫治療，說明他的精神活動並未與現實脫節，人格也沒有崩潰，所以他的「發狂」並不是精神分裂。人格崩潰以及精神活動和現實脫節，正是精神分裂的主要症狀。

不是精神分裂，那是什麼？筆者反覆推敲，推斷徐文長的「發狂」，可能是躁鬱症。文長原本就有憂鬱症，受到重大刺激而引發躁鬱症是完全可以理解的。

躁鬱症由躁症和鬱症兩種症狀構成。躁症通常在先，發作急速，連續數日乃至數月，這時患者精神亢奮，狂躁不安。躁症發生過後，遲早會發生鬱症，這時患者心情鬱悶，悲觀消極。躁症和鬱症間的間歇期，通常大致平安無事。

徐文長將自己的病稱之為「易」，《中國醫學大辭典》（謝觀編纂，商務印書館，1921 年）釋為「變易也，猶言反常。」徐文長通曉醫理，他所說的「易」，應與上述解釋同義。根據《畸譜》，文長共「病易」四次：

> 四十五歲：病易，丁（釘？）劃（刺？）其耳，冬稍瘳。
>
> 四十六歲：易復，殺張下獄，隆慶元年丁卯。
>
> 五十八歲：春，某者起。孟夏，擬至徽弔幕（墓？）至嚴，崇

見。歸，復病易。（擬至徽州謁胡宗憲墓，至嚴州時祟現）

六十一歲：是年為辛巳，予周一甲子矣。諸祟兆復紛，復病易，不穀食。

證之徐文長詩文，他精神反常時的症狀，正與躁症發作時的亢奮狀態相合。除了〈海上生華氏序〉可資佐證，〈喜馬君世培至〉詩說的也很清楚，詩曰：「仲夏天氣熱，戒（戎？）裝遠行遊。訪我未及門，遇子橋東頭。時我病始作，狂走無時休。吾子一見之，握手相綢繆。……」

徐文長精神反常之前，常有「祟」出現。文長所謂的「祟」，可能是一種幻覺。從《畸譜》六十一歲條的「諸祟兆紛至」，說明「祟」有多種，換句話說有時會出現多種幻覺。文長所出現過的幻覺已無從查考，但從他以長釘錐入耳竅一事來看，四十五歲那次發病可能伴隨幻聽。幻聽者常誤認幻覺為實有，以釘錐耳或許意味著「與汝偕亡」。

另一隻眼看他的畫

有關徐文長的精神疾患就談到這裡，接下來筆者將試著從精神醫學的角度，一探文長的畫。正如梵谷在精神錯亂後獲得藝術上的圓滿，徐文長也是在精神失常之後獲得藝術上的圓滿。文長四十五歲時「發狂」，四十六歲殺妻，坐牢七年，於五十三歲時獲釋。從出獄到去世的十九年，是文長創作力最旺盛的時期，而且愈到晚

年，愈進入化境。

徐文長於繪畫上的最大成就，在於開創了水墨大寫意花卉。文長之前，畫家描繪花卉大多著意花卉的自然形貌，文長創立了一種用筆特別放縱，具有水墨淋漓效果的花卉畫體。文長的開創，使得大寫意花卉成為花卉畫的主流，其影響一直及於現代。徐悲鴻評為「近世畫之祖」，應非過譽之詞。

徐文長的開創水墨大寫意花卉，當然和他的天賦有關。但如只考慮天賦，而不考慮其人生際遇──特別是長期罹患精神疾患，恐怕無法趨近事實。遺憾的是，至今尚未有人從精神醫學的角度加以探討。

徐文長的水墨大寫意花卉，喜歡畫雜遝的花木和糾結的蔓藤。

徐文長〈雜畫圖卷〉局部，晚年作品，南京博物院藏。

在同一幅畫上，有時細筆勾寫，有時大筆潑墨；有的地方淡墨疏朗，有的地方墨瀋鬱結。不論濃淡疏密，無不風馳電掣，運筆如飛，具有強烈的發洩意味。尤其是他的花卉長卷，在一舒一張、一淡一濃、一散一結中，形成特殊的躁動韻律，看不出一絲安寧。那糾結的線條和鬱結的塊面，宛如打不開的人生死結，一而再地在畫面上重複；體現出作者的絕望情緒。這多麼像焦慮症患者在「娛樂治療」時所繪圖畫的調子！我記起了在心理學或精神醫學讀物中所看到的那些畫圖。是的，我看懂了，文長不是在畫物象的形，而是在畫自己的心。

徐文長〈蕉石圖〉局部，晚年作品，瑞典斯德哥爾摩東方博物院藏。

　　騷動的筆觸，緣自狂亂的心靈。如起文長於地下而問之，必信吾言之不誣。文長，文長，吾知汝矣！

謝誌

本文著筆前曾求教於好友吳國鼎醫師，稿成後又經吳醫師過目，特此誌謝。

（原刊《科學月刊》1996 年 12 月號）

附記

本文增加資料改寫為論文：

〈徐文長精神疾患辨證〉，《科學史通訊》第十七期，1998 年 6 月，42～48 頁。

獵豹記
——古畫中找獵豹

印度和西亞的王公貴族自古就用獵豹狩獵。在中國古畫中尋尋覓覓，一共找到了四隻獵豹，其中兩隻就蹲坐在出獵的馬背上。

去年筆者參加過兩次科學史研討會，一次是元月間在深圳召開的「第七屆國際科學史會議」，一次是 3 月間在臺北召開的「第四屆科學史研討會」。由於兩次研討會相隔太近，所以原先預備兩會共用一篇論文，但深圳歸來，臨時改變了想法，決定再寫一篇。寫什麼好呢？我想起了前年 4、5 月間為《巨匠美術週刊》〈周昉蠻夷執貢圖〉補白的事（見去年 8 月號），於是臨時擬定了個題目——〈我國古代繪畫中的域外動物〉，開始茫無頭緒地翻閱書冊。

尋找第一隻獵豹

經過一番蒐尋，成果不錯，共找到十四幅（九種，六類）有關域外動物的繪畫。在動筆前，我又打電話給臺北故宮博物院書畫處

的王耀庭先生，問他除了我找到的以外，還有沒有別的？王先生表示，他沒注意過這個問題，要想一想才能給我回覆。

當天下午，就接到王耀庭先生的電話：「元朝劉貫道的〈元世祖出獵圖〉有一隻獵豹，《中國美術全集》中有這張圖，你看看就知道了。」掛上電話，趕緊翻開《中國美術全集·元代繪畫卷》，找出〈元世祖出獵圖〉，只見畫幅中遠處有一隊駱駝，近處有十個人（皆騎馬）和一隻狗，哪有什麼獵豹！我又翻開書後的圖版說明，寫道：

> 此幅畫元世祖忽必烈及其侍從狩獵情景。元世祖著紅衣披白裘，騎馬眺望。隨從九人，有的駕鷹，有的縱犬，有的攜獵豹……遠處沙丘中有駱駝一隊……元代人物畫衰微……此圖為世俗人物畫，較罕見。全圖人物刻畫入微，馬造型準確，姿態生動。為元代宮廷畫中難得之精品。

圖版說明中明明說「有的攜獵豹」，我怎麼連個獵豹的影子都找不到？再翻開圖版細瞧，一遍、兩遍、以至無數遍，那隻獵豹仍然杳無蹤影。在我行將放棄、預備向王耀庭先生問個究竟的時候（以我的個性，不到絕望，是不會打這個電話的），那隻獵豹的輪廓赫然躍入眼簾，我找到了！

原來這隻獵豹不在地上，而在馬背上！（我一直在地上尋找，當然找不到了。）我用放大鏡細看，只見它蹲坐在豹師身後的一張厚墊子上，頸部和肩部縛有繩索（由豹師牽著），口部套著皮製籠

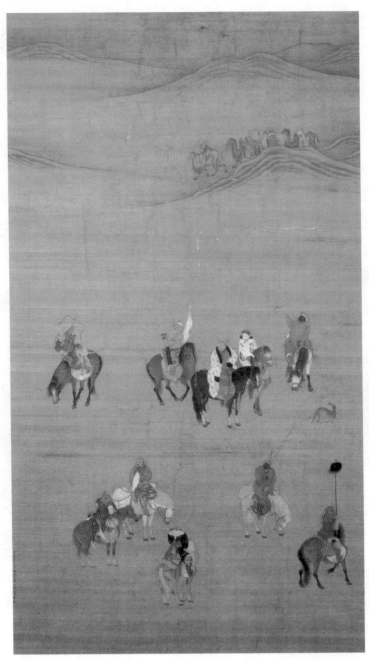

元‧劉貫道〈元世祖出獵圖〉，臺北故宮博物院藏。

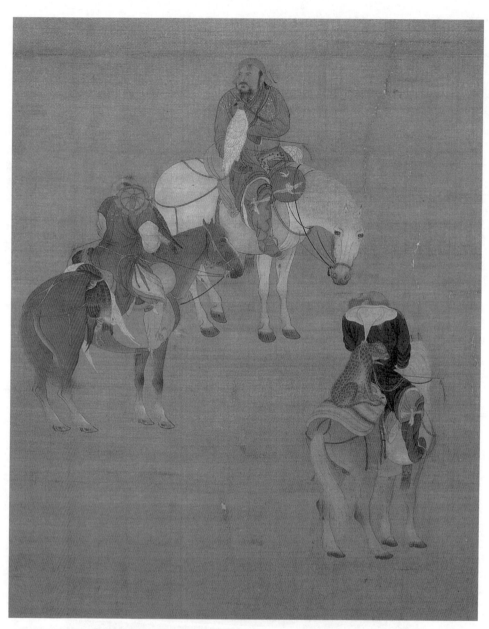

〈元世祖出獵圖〉局部。

嘴，一副身不由己的樣子。我再用放大鏡觀察牠的斑紋，不禁感到迷惑。它的斑紋呈圈狀，這是金錢豹的斑紋啊！

百科大辭典的解釋

根據拙編《百科大辭典》（名揚出版社，1984），金錢豹和獵豹之釋義如下：

【金錢豹】（Leopard）貓科，學名 *Panthera pardus*。習稱之豹即指此物而言。產於非洲、亞洲。在非洲，其分布北可達撒哈拉沙漠；在亞洲，自以色列分布至韓國、馬來西亞及爪哇。體型俊俏，肩高一般 60～70 公分，身長約 210 公分，尾長約 90 公分，重 50～90 公斤。雌豹每胎育二至四隻幼豹。體色一般為淺褐色，全身遍布空心黑斑，其黑化變種，名曰黑豹，全身呈黑色，斑點幾不可見。亦有白化種，但甚稀少，僅見於馬來西亞及中國西南。以猴子、羚羊、胡狼、蛇、綿羊、山羊為食。甚至可捕食帶有 30 公分長刺的豪豬。善爬樹，經常待在樹上。因其毛皮華貴，遭受大量捕殺，有滅種之虞。

【獵豹】（Cheetah）又名印度豹，貓科，學名 *Actinonyx jubatus*。產於東非、中非、南非及西亞、中亞、南亞，現亞洲僅敘利亞、土耳其一帶有少數殘存。體型細長，腿長，短跑速度可達時速 95 公里，居陸生動物之冠。身長約 140 公分，尾長 75～80 公分，肩高約 80 公分，體重約 50～60 公斤。三月齡前，毛長，呈青灰色。成年後，背部呈土黃色，腹部呈白色；布滿實心黑斑。獨居，或成

小群活動，獵物以小型羚羊為主。在西亞、中亞和印度，自古即馴化為狩獵之用。

畫家把斑紋畫錯了

因此，要區別金錢豹和獵豹，最簡便的方法是看斑紋，其次是看體型。〈元世祖出獵圖〉中的那隻豹子，從體型上來看，不論怎麼看都應該是隻獵豹，但斑紋卻是金錢豹的空心黑斑。這是怎麼回事？是元人馴化金錢豹用來狩獵嗎？還是畫家以為豹子的斑紋都是空心的，在先入為主的觀念引導下，將獵豹的斑紋給畫錯了？據筆者研判，後者的可能性較大，理由至少有下列數端：

第一，圖中的豹師黃髯、黃髮，雖然只能看到臉部的側面，也可判定為高加索人種。豹子是兇猛的野獸，除了從小調教牠的豹師，應該不會隨意聽從他人指揮。從豹師可以推斷，這隻豹子應來自域外，並非中土所產。第二，圖中黃沙浩瀚，朔漠無垠，這樣的環境正是獵豹一展身手的場所。第三，西亞、中亞及印度的王公貴族自古就用馴化的獵豹狩獵，蒙古帝國淹有西亞和中亞，不可能不受其影響。第四，遍查各種動物書籍，未見有用金錢豹狩獵的記載。

根據上述論證，筆者認定〈元世祖出獵圖〉中的那隻豹子是隻獵豹，並大膽地將之收入拙文〈我國古代繪畫中的域外動物〉。這是筆者在古畫中所發現的第一隻獵豹。

無意中發現了第二隻

　　「第四屆科學史研討會」於去年3月30日至31日召開,就在會議結束後數日(大約4月3日),《巨匠美術週刊》的主編洪先生從臺北故宮博物院借回來一本日本二玄社出版社的《文人畫粹編》,信手翻翻,居然發現了一隻獵豹——一隻絕無爭議的獵豹。

　　這隻獵豹是元代大書畫家趙孟頫(1254~1322)的手筆,見於其晚年(1318)作品〈九歌圖冊〉。這本圖冊現藏德國柏林國立美術館,堪稱名符其實的「海外遺珍」,國內的各種畫冊——包括臺北故宮博物院所出版的《海外遺珍》,都不曾收錄。

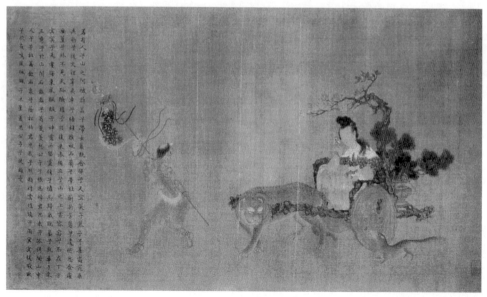

元‧趙孟頫〈九歌圖冊‧山鬼〉,1318年,柏林國立美術館藏。

趙孟頫的〈九歌圖冊〉共有九幅圖，描繪九首詩歌的詩意。〈九歌〉是《楚辭》中的十一首（不是九首）詩歌，趙孟頫只畫其中九首，那隻獵豹畫在其中的一首〈山鬼〉中。

〈山鬼〉描寫山中精靈（山鬼）與情人有約，因道路險阻，到達約會地點時情人已然離去。詩中描寫這位美麗的山中精靈：「若有人兮山之阿，被薜荔兮帶女蘿。既含睇兮又宜笑，子慕予兮善窈窕。乘赤豹兮從文狸，辛夷車兮結桂旗。被石蘭兮帶杜衡，折芳馨兮遺所思。……」這位多情的山中精靈，長久以來一直是畫家們所愛畫的題材。

由於「山鬼」「乘赤豹兮從文狸，辛夷車兮結桂旗」，所以畫家們所作的〈山鬼〉，大多會畫上一隻豹子，而且都是國人所習見的金錢豹。趙孟頫的這一幅，可能是唯一的例外。

趙孟頫為什麼將「赤豹」畫成中國所不產的獵豹？而且在形態上畫得唯妙唯肖？答案很簡單，趙孟頫一定看過獵豹。趙孟頫於至正二十四年（1287）奉召至大都，延祐六年（1319），辭官南歸，居官期間，可能多次看過御閑中的獵豹。要是趙孟頫沒看過獵豹，或是看得不夠仔細，他就不可能畫得那麼神似。

耶律楚材和楊允孚的詩

無意中發現了趙孟頫〈山鬼〉中的獵豹，使我興起作進一步查考的念頭。既然繪畫中留下獵豹的圖象，文字資料中應該也有記載才對。先查閱趙孟頫的《松雪齋文集》，一無所獲。再查閱《元

史》，查到許多則外國「獻豹」或「獻文豹」的記載，但不能得到任何結論。面對茫茫書海，我不知再查閱什麼，考證的工作就此打住了。

一天，我從康熙御定《佩文齋詠物詩選》（廣文書局翻印本）查到兩首詩，不禁喜出望外。這兩首詩一首是耶律楚材（1190～1244）的〈扈從冬狩〉，一首出自元楊允孚的《欒京雜詠》。我到圖書館找出耶律楚材的《湛然居士文集》和《欒京雜詠》，從頭到尾翻閱一遍，看看能不能找到其他材料，結果所能找到的仍然只有上述兩首詩。不過功不唐捐，《湛然居士文集》中的〈扈從冬狩〉附有序及註釋，從中可以得到更多訊息。請看這首詩：

耶律楚材《湛然居士文集》書影。

> 湛然居士文集卷十
>
> 扈從冬狩
> 癸巳扈從冬狩獨予誦書於穹廬中因自譏云
> 天皇冬狩如行兵白旄一麾長圍成長圍不知幾千里蟄龍震慄山神驚
> 魚進千羣野馬雜山羊赤熊白鹿奔奇壯士彎弓殪奇獸更驅虎豹逐貪狼之以搏野獸豹獨有中書
> 倦遊客放下豔斸論周易
> 用秀玉韻
> 甲午之秋秀玉殿學遠以新詩寄東坡杖因用原韻謝之
> 七尺烏虬乳節堅清翰寄我我欣然敢輕墨紙三千兩遠勝黃金百萬錢好句君堪坡老歡滑詩予負定
> 遂西方子尚
> 西方子尚氣凌雲一見忘年各任真陰德傳家宜有慶義方垂訓不違仁濟文固可魁天下碻論曾無詭
> 聖人天降英才須有意好將吾道濟斯民
> 用槁軒散人韻謝秀玉先生見東坡杖
>
> 湛然居士文集 卷十　一三九

扈從冬狩
癸巳，扈從冬狩，獨予誦書於穹廬中，因自譏云：
天皇冬狩如行兵，白旄一麾長圍成。

長圍不知幾千里，蟄龍震慄山神驚。

長圍布置如圓陣，萬里雲屯貫魚進。

千群野馬雜山羊，赤熊白鹿奔青羣。

壯士彎弓殞奇獸，更驅虎豹逐貪狼。（注：御閑有馴豹，縱之以搏野獸。）

獨有中書倦遊客，放下氈簾誦周易。

耶律楚材是成吉思汗和窩闊台時的大臣。從序中得知，此詩作於癸巳，即窩闊臺（太宗）五年，亦即西元 1233 年。詩中的「馴豹」，應為獵豹無疑。

《灤京雜詠》作者楊允孚為元末明初人，元順帝時供奉內廷。《四庫全書》提要：「蓋其體本王建宮詞，而故宮禾黍之感則與孟元老之東京夢華錄、吳自牧之夢梁錄、周密之武林舊事同一用意矣。」請看筆者所查到的那首詩：

撒道黃塵輦輅過，香焚萬室格天和。

兩行排列金錢豹，奇徹將軍上馬駝。

作者按：奇徹《詠物詩選》作欽察

此詩無題，但從內容可以看出，這是一首描寫奇徹（欽察）將軍離京出行的詩。「兩行排列金錢豹」，可能用作儀仗，也可能將隨將軍出獵。如屬於後者，詩中的「金錢豹」就可能是獵豹；對一般人來說，獵豹和金錢豹恐怕不易區分。如屬於前者，即純作為儀

仗，則就字面解釋亦無不妥。但我從美國著名漢學家謝弗的大作《唐代的外來文明》（吳玉貴譯，北京中國社會科學出版，1995）中得知，「蒙古汗在大型狩獵活動中甚至使用過上千頭獵豹」（謝弗轉引自凱勒 1909 年著作），因此詩中的「金錢豹」解作獵豹似乎更為貼切。

上述兩首詩告訴我們，如果認真查考元代著作，一定可以找到更多有關獵豹的記載，但我沒有這個時間，也沒有這個興趣。筆者只願拋出問題，至於細部工作且讓專業學者去費神吧。

尋覓第三隻獵豹

去年 4 月下旬我到北京洽公，順道訪問「自然科學史研究所」，談起拙文〈我國古代繪畫中的域外動物〉（那時拙文已投寄該所《自然科學史研究》），生物史學家汪子春先生對我說：「章懷太子墓的壁畫上也畫著一隻獵豹。」回臺後，我翻開《中國美術全集・墓室壁畫卷》，找了許久，並沒找到。章懷太子墓共有五十多組壁畫，《中國美術全集》只收列了四、五組。「那隻獵豹一定是在沒收列的部分上，」我告訴自己：「可能要跑一趟台北故宮博物院，看看有沒有章懷太子墓壁畫的專書。」事情就這麼擱下來了。

去年 10 月間，本文已排定將於元月號和讀者見面，所以不容我再拖，必須跑一趟台北故宮。就在將要前往故宮的那天中午，無意間從閻麗川《中國美術史略》（丹青出版社，無出版年月）中看出一點苗頭。該書在介紹章懷太子墓〈狩獵出行圖〉時說：「（該

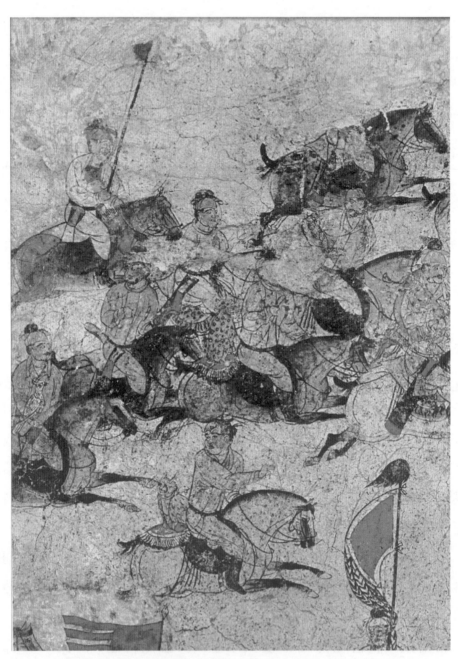

唐‧章太子墓壁畫〈狩獵出行圖〉局部，706 年。

圖）由大批人馬和幾隻駱駝組成浩浩蕩蕩的隊伍，佐以林蔭大道，遙望遠山低迷。旗手數十，前呼後擁，突出中間一個圓臉微鬚，身著藍袍，跨乘高大白馬，神態自若的主體人物，可能就是此行的主人。其餘馬騰人歡，駝載炊具。有的還抱狗架鷹，隨騎帶著花貓，當是主人平時珍愛之物。……」

看到「隨騎帶著花貓」，不禁眼睛一亮，我想起了〈元世祖出獵圖〉，是不是作者把載在馬背上的獵豹當成了花貓？《中國美術全集·墓室壁畫卷》剛好收有〈狩獵出行圖〉，趕緊取出查看，三分鐘以後，對那位要開車送我去故宮的同事說：「不用去了！」

章懷太子（李賢）是武則天的次子，被武氏賜死（684）。唐室恢復後，朝廷為之造墓，陪葬乾陵（高宗與武氏合葬之墓）。〈狩獵出行圖〉位於章懷太子墓墓道東壁，介紹唐代美術的圖書幾乎都有收載。那隻被誤為「花貓」的獵豹和〈元世祖出獵圖〉的獵豹一樣，也是蹲坐在騎士身後的一張厚墊子上。另一相同的是：〈狩獵出行圖〉也將獵豹的斑紋畫錯了！

又找到第四隻

大陸原版、臺灣翻版的《中國美術史略》中，還介紹了懿德太子墓的壁畫：「此墓壁畫除了與李賢墓類似的一些宮廷生活以外，屬於狩獵遊戲活動的若干圖，不但突出了鷹、鶻、犬、馬等常見的內容，而且還有罕見的馴豹圖。幾個馴養人各牽一豹，手執錘形器，列隊而行。」經過一番蒐尋，壁畫中的「馴豹」也被我在一本

日本的美術書中找到了。

　　懿德太子（李重潤）是中宗的長子，武則天的孫子，因為和妹妹永泰公主（李仙蕙）說了武氏的壞話，雙雙慘遭杖殺（墓志銘上說永泰公主因難產而死）。唐室重光後，懿德太子和妹妹一同陪葬乾陵。懿德太子墓中共有壁畫四十多組，「馴豹」存在於其中的〈列戟圖〉中。

　　〈列戟圖〉中的馴豹，身上穿著釘有鉚釘的鎧甲，乍看之下，很像金錢豹的圈狀斑紋。但仔細一瞧，皮毛上的斑紋卻是實心黑斑，所以應為獵豹，而不是金錢豹。此外，圖中還畫有鷹、鷂、犬、馬等狩獵工具，更證實了上述推論。

乾陵陪葬墓壁畫

　　乾陵是唐高宗和武則天的合葬陵，位於長安西北方向，即八卦的乾位，故稱乾陵。在乾陵東南方，有十七座陪葬墓，包括章懷太子墓、懿德太子墓、永泰公主墓、義陽公主墓、新都公主墓、安興公主墓等。已發掘的陪葬墓，最引人注目的是前三座墓的一百多幅唐代壁畫，如永泰公主墓的〈宮女圖〉，章懷太子墓的〈馬球圖〉、〈禮賓圖〉、〈狩獵出行圖〉、〈觀鳥捕蟬圖〉，懿德太子墓的〈闕樓儀仗圖〉、〈列戟圖〉。畫家以嫻熟之筆，畫出一幕幕的唐代宮廷生活，是盛唐繪畫的珍品，也是無可取代的史料。

唐代的外國貢豹

章懷太子墓及懿德太子的壁畫中都繪有獵豹，說明在唐代時，宮廷用獵豹狩獵已成常規。研究唐代中外關係聞名的美國漢學家謝弗，在其大作《唐代的外來文明》第四章有專節討論「豹與獵豹」，他引用了一切可以徵引的資料，但對這兩幅墓室壁畫（兩墓於 1971 年開始發掘）卻隻字未提。何以故？不知故。繪畫是一種重要的史料，可惜一般史家的眼光多未及此。

根據《唐書》、《新唐書》、《唐會要》及《冊府元龜》，唐代貢豹的國家有南天竺及西域國家米國、史國、珂咄羅國、安國、康國、波斯及大食等。這些國家所貢的豹是不是獵豹？《新唐書》卷六〈肅宗本紀〉給了我們答案：寶應元年「停貢鷹、鶻、狗、豹」。鷹、鶻和狗都是狩獵工具，「豹」和牠們同列，證明外國所進貢的豹必然是獵豹。在同書卷四八〈百官志三・鴻臚寺〉項下：「鷹、鶻、狗、豹無估，則鴻臚定所報輕重。」再次說明外國貢豹為獵豹。

餘韻──附帶的發現

筆者在古代繪畫中所「獵」到的四幅獵豹圖及有關「考證」就談到這裡。接下去還有段小插曲，權且附於文後，聊作附錄。

請再仔細審視一下〈狩獵出行圖〉，在畫幅左側，除了蹲坐在馬臀上的獵豹，是不是還有一隻像貓頭鷹的動物坐在另一位騎士的

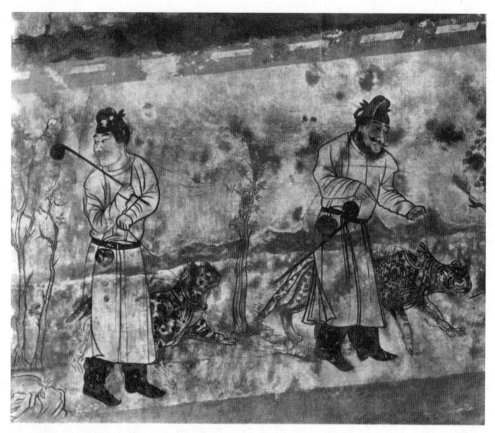

唐‧懿德太子墓壁畫〈列戟圖〉局部，706 年。

馬上？這隻動物給我的第一個印象是像貓頭鷹，但轉念一想，貓頭
鷹不可能用來狩獵；接著從牠耳朵上的兩簇長毛我想到猞猁（又名
猞猁猻、土豹，日名大山貓，英名 lynx，屬貓科）。是猞猁嗎？一
直不敢斷定，直到看到小兒從圖書館借回的一本《絲綢之路—中
國‧波斯文化交流史》（北京中華書局，1993）才算得到結論。是
的，牠的確是隻猞猁。

《絲綢之路——中國‧波斯文化交流史》是伊朗裔法籍名史學家阿里‧瑪扎海里的名著（耿昇譯），書中收有明成祖（永樂帝）致波斯算端（蘇丹）的兩封國書，及一位波斯使者和一位波斯商人所寫的中國遊記。從這些波斯文獻中，得知在明代時，獅子、獵豹和猞猁都是重要的貢物。在明成祖致波斯算端的第二封國書中寫道：「伯不花算端的使節及其侍從為朕進奉獅子、大食馬、猞猁猻……」在那位波斯商人所寫的《中國志》第六章，描寫明朝宮苑：「在第五道宮院內，他們養著一些獅子、豹子、獵豹、猞猁猻以及吐蕃狗。」在第十五章，敘述明廷對朝貢者的待遇：「獅子比馬匹擁有十倍的榮譽和豪華。獵豹和作狩獵用的猞猁猻各自有權獲得用於獅子的一半榮譽和豪華排場。」

　　上引波斯文獻雖然是中國明代的事，但卻可以作為有力的旁證。中亞以獵豹和猞猁狩獵的習尚既然能傳到明代的中國，那麼當然可能傳到國勢更盛的唐代時的中國。〈狩獵出行圖〉中的猞猁坐姿像鳥類而不像哺乳類，使我遲遲不敢判定，但看了上引波斯文獻後，所有的疑惑一掃而空。獵豹和猞猁同時出現，這不就是最好的證明嗎？

（原刊《科學月刊》1997 年 1 月號）

附記

　　本文未改寫為論文，但衍生出雜文〈哈剌虎剌草上飛〉，見下篇。

哈剌虎剌草上飛

沙漠猞猁的英文名 caracal，源自突厥語 karakulak（哈剌虎剌）。在印度和波斯，自古養來助獵，此物善跳躍，可躍起捕捉飛鳥，故明代稱之為草上飛。

我曾在《科學月刊》1997 年 1 月號發表通俗論述〈獵豹記——在古畫中找獵豹〉（以下簡稱「獵豹記」），在四幅古畫中找到獵豹，其中兩幅是唐代墓室壁畫，兩幅是元代繪畫。

唐·章懷太子墓壁畫〈狩獵出行圖〉，繪一群人騎馬出獵，其中一人架鷹，一人馬臀上蹲坐著一隻獵豹，另一人背後蹲坐著一隻叫不出名字的動物。這隻動物給我的第一印象是貓頭鷹，但轉念一想，貓頭鷹不可能用來狩獵；接著從牠的臉型及耳端隱約可見的一簇長毛，使我想到猞猁（又名猞猁猻）。是猞猁嗎？我一直不敢斷定。

一天，小兒從圖書館借回伊朗裔法籍名史學家阿里·瑪扎海里

印度細密畫〈獵捕獵豹〉，作於 1590 年，蒙兀兒王朝時期。

的名著（耿昇譯）《絲綢之路——中國・波斯文化交流史》（北京中華書局，1993），不經意翻閱之下，竟然得到答案。是的，那隻耳朵上有簇長毛的動物，的確是猞猁。

該書收錄明成祖致波斯算端（蘇丹）的兩封國書，及一位波斯使者和一位波斯商人所寫的中國遊記。從這些波斯文獻中得知，猞猁和獵豹一樣，都可養來做為獵獸。這之前，在我查閱過的各種工具書及動物書上，從未看過類似的記載。

在明成祖致波斯算端的第二封國書中寫道：「伯不花算端的使節及其侍從為朕進奉獅子、大食馬、猞猁猻……」那位波斯商人所寫的《中國志》第六章，如是描寫明朝宮苑：「在第五道宮院內，他們養著一些獅子、豹子、獵豹、猞猁猻以及吐蕃狗。」第十五章敘述明廷對貢品的待遇：「獅子比馬匹擁有十倍的榮譽和豪華。獵豹和作狩獵用的猞猁猻各自有權獲得用於獅子的一半榮譽和豪華排場。」

猞猁猻

猞猁，一般稱猞猁猻，其冬毛密而長，是一種貴重的毛皮獸。《清裨類抄・詼諧類》：「國初定制，三品以上，得衣貂及猞猁猻，乃任葵尊為御史時所疏定也。王漁洋戲為詩曰：『京堂銓翰兩衙門，齊脫貂裘猞猁猻。昨夜五更寒透骨，舉朝誰不怨葵尊。』」《紅樓夢》一○五回，寧國府的抄家清單上，列有猞猁猻皮十二張。從這兩個例子，可以看出猞猁猻的珍貴。

猞猁可用於狩獵，〈狩獵出行圖〉的動物自然是猞猁嘍！我把這個發現附在「獵豹記」文後，據當時查考的多種書冊及美術史論述來看，我可能是第一個認出〈狩獵出行圖〉中的「異獸」是猞猁的人。

　　猞猁（源自蒙語 silugusu，見李海霞《漢語動物命名研究》，巴蜀書社，2002），英名lynx，是三種中小型貓科動物的通稱。牠們具有腿長、尾短、耳端有一簇長毛等特徵。國人所認知的猞猁（猻），分佈歐亞大陸北方、東歐及加拿大，英名European lynx，學名 *Felis lynx*，是一種珍貴的毛皮獸。為免與其他兩種混淆，在此姑名之為「北方猞猁」。另一種產在美國，一般譯作美國猞猁，英名bobcat 或 bay lynx，學名 *Felis rufus*（或 *rufa*）。第三種分佈中亞、西亞、非洲乾旱地區，英名 caracal、desert lynx 或 Persian lynx，學名 *Felis caracal*，一般譯作獰貓；我個人自從為《環華百科全書》撰寫動物條目至今，一向譯作沙漠猞猁。

猞猁和雪兔

　　生物學談到族群週期，都會舉加拿大猞猁和雪兔的例子。根據皮貨大盤商哈德遜灣公司的記錄，猞猁和雪兔的獵獲量，每九至十年發生一次週期性變化。當雪兔增多，隔年猞猁就會增多。猞猁捕食雪兔，當雪兔的數量逐漸減少，猞猁因缺乏食物也跟著逐漸減少。如此週期性的循環下去。

〈狩獵出行圖〉中的猞猁，到底是北方猞猁還是沙漠猞猁？在形態上，這兩種猞猁不難分辨，但〈狩獵出行圖〉畫得並不清楚，看不出是哪一物種。

　　八年過去了，沒想到近日寫作論文〈瀛涯勝覽所記動物考釋〉時，意外地解決了這個懸念已久的問題。《瀛涯勝覽》忽魯謨斯國條，記述一種名為「草上飛」的動物：「番名昔雅鍋失，如貓大，渾身儼似玳瑁斑貓樣，兩耳尖黑。」馮承鈞注：「波斯語名 siyahgos 之對音。此言黑耳，即學名 *Felis caracal* 之山貓也。」

　　鑑於馮承鈞不諳動物學，我不能率爾相信。恰巧這時楊龢之兄惠示大陸學者張箭的論文「下西洋所見所引進之異獸考」（《社會科學研究》，2005 年 1 月號），從中找到一個重要的線索。

　　張箭文共考證六種「異獸」，考證麋里羔獸時，列出宣德年間刊刻《異域圖志》（孤本藏劍橋大學）的十四幅「異域禽獸圖」名稱，其中有一幅哈剌虎剌，西方學者已判定為沙漠猞猁（可惜無緣看到該圖）。哈剌虎剌，應該是個重要的關鍵詞，上網查查看吧。

　　寫作「獵豹記」時，我還不用電腦寫作，更不懂得上網。當時一位朋友勸我學習電腦，他說：「你學了，就知道電腦的 power。」鍵入哈剌虎剌，找到一篇大陸學者張文德的論文：「中亞帖木兒王朝與明朝之間的貢賜貿易」（原刊《元史及民族史研究集刊》2003 年，第十六輯），提到弘治年間撒馬兒罕貢哈喇虎喇，注：「《高昌館雜字·鳥獸門》有哈喇虎喇（karakulak）一詞……」

　　在電腦上鍵入 karakulak，頃刻就查到 caracal 和 karakulak 的關

聯！caracal 源自突厥語 karakulak，意為「黑耳」。伊朗動物園的網頁告訴我們：caracal 的波斯語是 siah-gush（馮注作 siyahgos），意思也是「黑耳」。馮承鈞的注釋完全正確。黑色的三角形耳朵，及耳端的一簇黑色長毛，正是沙漠猞猁的特徵之一。更重要的是，許多網頁都說：在印度和波斯，獵豹和沙漠猞猁自古養來助獵。沙漠猞猁善跳躍，可躍起捕捉飛鳥，這大概是取名「草上飛」的原因吧。

　　另一方面，我們查不到任何有關北方猞猁可以馴養、助獵的記載。因此，唐代壁畫〈狩獵出行圖〉中的猞猁，是沙漠猞猁已無可置疑；前引波斯文獻中的猞猁猻，是沙漠猞猁也無可置疑。

<div style="text-align:right">（原刊《中華科技史學會會刊》第九期，2006 年 1 月）</div>

附注：

　　三種猞猁原皆歸為貓屬（*Felis*）。現若干學者將北方猞猁、美國猞猁析為猞猁屬（*Lynx*），將沙漠猞猁析為沙漠猞猁屬（*Caracal*）。不過從舊說者仍然較多。筆者從舊說。

野牛滄桑
——為牛年而作

　　岩畫、青銅器狩獵紋、漢畫的「牛」都屬於牛屬，青銅器的牛形雕塑卻全都取象水牛屬，是否當時的畜牛是水牛？而野牛則為牛屬？

今年是牛年，「畫說科學史」應該寫篇談牛的文章應應景。
怎麼寫？如果只找些歷代牛畫，加上些掌故，然後綴上一點兒關於牛的動物學知識，相信用不了兩天，就可以輕騎過關。然而，筆者沒有理由這麼做。「畫說科學史」的寫作目的，是為了鞭策自己多讀書、多用腦筋。當去年 12 月初決定要寫一篇談牛的文章應景時，我的思維就經常繞著「牛」旋轉。

觀察到一個重要現象
　　差不多同時，筆者也在處理獵豹問題。那時已找到四幅有關獵豹的圖畫，筆者還想碰碰運氣，所以經常翻閱畫冊，搜尋歷代狩獵圖，看看還能不能找到另外一幅。在做這個工作——「獵」豹——

的時候，也附帶著「獵」牛。結果，並沒有「獵」到另一隻豹；但關於牛，卻觀察到一個重要的現象——在漢代以後的繪畫中，不曾見過野牛；而在漢代及先秦的繪畫及文物中，卻屢見不鮮。這一發現，使我決定將命題收縮，只談野牛，不談家牛，寫一篇別出心裁的應景文章。

現生的兩種野牛

我國現有兩種野牛，都屬牛屬，一種是分布青康藏高原的野犛牛（學名 *Bos grunniensmutus*），一種是分布雲南南部的犍牛（又名野黃牛、印度野牛，英名 gaur，學名 *Bos gaurus*）。

野犛牛是家犛牛的祖先，但體型較大，毛較長。身長 2～3 公尺，尾長 37～46 公分；肩高 1.3 公尺以上，體重約 1,000 公斤。頸短、頭大、額長而平；四肢粗短；毛呈黑褐色或棕黑色；體側、胸部、肩部、四肢上部和尾部密生長毛；尤其是體側的毛，幾乎可以垂到地面。通常棲息在 4,000 公尺以上的高原地區，在更新世中期，曾分布至阿拉斯加、西伯利亞、蒙古、東北及中亞一帶。後退居青康藏高原及其周邊地區；近數十年因濫捕無度，僅藏北高原尚有少數殘存。

犍牛共有四個亞種：緬甸犍牛分布雲南南部及印度、緬甸、泰國及馬來西亞；大額犍牛分布印度阿薩姆及緬甸北部；爪哇犍牛分布爪哇、婆羅洲、蘇門答臘和緬甸；森林犍牛分布柬埔寨。這四個亞種體型大小不一，一般身長 2～3 公尺，肩高 1.4～2.2 公尺，其中

以緬甸犍牛體型最大，居現生牛屬之冠。體呈黑褐色或灰褐色，腿部呈白色；雌牛毛色較雄牛略淺。背前部隆起，頸下垂肉發達。角彎曲，截面為圓形。眼呈藍色。棲息闊葉林、竹林或叢林中，成小群活動。因人類捕殺，森林犍牛可能已經滅絕，其他三個亞種也大為減少。

岩畫上的野牛

　　這兩種野牛在先秦及漢代作何分布？這個問題筆者無法回答；

陰山岩畫獲牛圖，新石器時代至青銅時代。

滄源岩畫牽牛圖，青銅時代。

但從先秦及漢代繪畫所畫野牛的形態來看，當時分布在華北的野牛應為黃牛的祖先——原牛。原牛體型龐大，前胸大、後臀小；角長，向外前方伸展（但角尖不一定前指）。這些特徵在先秦及漢代繪畫中都可以找到。

現存最早的先秦繪畫，應為先民在岩壁上所刻（或畫）的岩畫。先民以漁獵為生，狩獵自然成為岩畫的重要題材。自 1976 年起，學者們在內蒙陰山山脈的狼山地區，發現了上萬幅岩畫，統稱「陰山岩畫」，其刻畫年代，最古老的可達舊石器時代晚期，但大

騎士貯貝器，西漢，雲南博物館藏。

多完成於新石器時代至青銅時代。陰山岩畫畫有許多獵牛的畫面，從野牛的角形來看，可以斷定為原牛。他如甘肅肅縣祁連山的「祁連山岩畫」、嘉峪關西北的「黑山岩畫」、青海剛察縣的「剛察岩畫」、雲南滄源縣的「滄源岩畫」等等，也都可以找到大量野牛圖像，而且大多都是原牛。這說明黃牛的祖先──原牛，曾廣泛分布中國各地。滄源岩畫有許多「牽牛圖」，其中一幅作於青銅時代，畫著一行人牽著一頭牛向前行進，從角形來看，應為原牛；這或許是黃牛的初期形態吧？先民將原牛捕來飼養，經過長期人擇，牛角變短，體型變小，逐漸塑造成人類所期望的樣子。

中國人什麼時候開始養牛？這個問題不容易回答。根據郭文韜《中國農業科技發展史略》（中國科技出版社，1988），養牛始於仰韶文化。如此說屬實，那麼中國人的養牛歷史至少有五千年了！

當先民將原牛的牛犢捉回來飼養，逐漸成為家畜的時候，野生的原牛仍然繼續繁衍，這從青銅器的紋飾以及漢代的畫像石（石刻畫）、畫像磚（磚刻畫）可以得到證明。根據何炳棣的名著《黃土

與中國農業的起源》（香港中文大學，1969），在未開發前，黃土高原和華北平原的生物相以草原為主，只有山谷、河谷和沼澤中有較大片的森林。我們可以這樣想像：當原牛因人類侵逼而逐漸從開闊的草原上消失時，森林就成為它們最後的避難所。在人跡罕至的沼澤森林中，它們又殘存了很長的一段時間，才默默地從華北大地上消失。

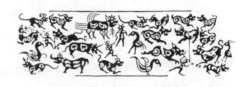

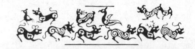

青銅器上的野牛

1923 年，在山西渾源的戰國早期墓葬中，出土了一個「嵌紅銅狩獵紋豆」，所嵌的狩獵紋，表現出獵人持矛狩獵的情景。獸類中可分辨的有犀、象、鹿和野牛等。從野牛的形態來看，顯然就是原牛。再從畫面中摻雜出現的水鳥來看，狩獵場所應為有水有陸的澤沼地區。在先秦時代，

嵌紅銅狩獵紋豆及其狩獵紋摹繪圖，戰國早期，上海博物館藏。

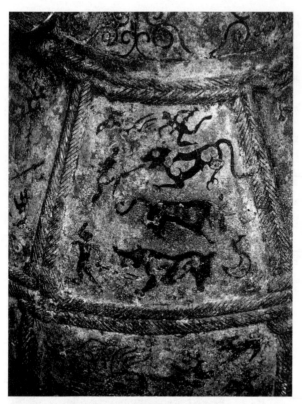

嵌紅銅狩獵紋壺狩獵圖，戰國早期，中國歷史博物館藏。

華北的沼澤地區比現在多得多。

1951 年，在河北唐山的一座戰國早期墓葬中出土了一個「嵌紅銅狩獵紋壺」，同樣有獵人持矛狩獵的圖像，可以辨識的獸類有虎、象和野牛。圖像中的野牛顯然屬於原牛。

1965 年，在河北定縣的西漢墓葬中出土了一根中空的竹管狀銅管（可能是車傘的柄），分為四段，每段都有金銀絲嵌錯的畋獵圖，描寫森林中的狩獵情景。氣勢博大，形象生動。雖然略微誇張，並夾雜著龍、鳳等傳說動物，但圖中的動物大多都可辨識；總的來說，寫實的成分相當強。在展開圖中，左下角一頭野牛低頭欲牴，以其整體形態來看，應該也是頭原牛。

此外，在雲南出土了若干西漢時期滇人所鑄造的青銅牛，無不形象逼真，栩栩如生，為已滅絕的原牛留下最真實的記錄。這些銅牛可能是野生的原牛，也可能是馴化不久尚未脫卸原始形態的原

錯金銀銅管及其狩獵圖摹本，西漢。

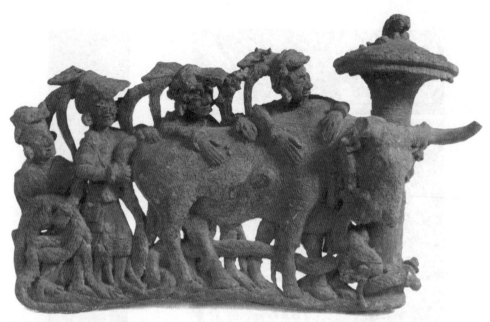

縛牛扣飾，西漢，雲南博物館藏。

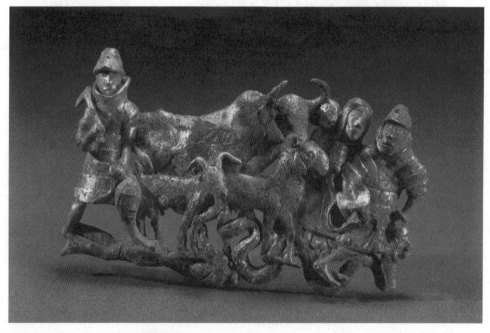

獻浮鎏金扣飾，西漢，雲南省博物館藏。

牛。不論如何，亞洲原牛的「雲南亞種」（筆者杜撰名稱）似已呼之欲出。

在這些銅牛中，有一件「獻俘鎏金扣飾」，塑兩位甲士，一前一後，押解著一位背負小孩的婦人和一牛、二羊。從牛角和體型來看，顯然是隻畜牛而不是野牛。同時出土、大小相仿的「縛牛扣飾」，表現五個人正奮力將一頭野牛綁在柱子上。兩相比較，畜牛和野牛的差異不言可喻。

漢畫上的野牛

漢代的畫像石、畫像磚（以下通稱漢畫）所留下的野牛圖像更多。漢畫以人物為主；在動物畫中，大多也畫有人物；常畫人與龍、虎、熊、野牛等動物格鬥，甚至操刀閹割野牛的陰囊，以顯示人物的武勇。漢畫中的野牛，常與其他猛獸畫在一起，而且都有角長、前胸大、後臀小的野牛特徵，所以確定是野牛而不是畜牛。漢畫中的畜牛，角小、臀大，通常是在拉車，或等著屠夫宰殺，和凶猛的野牛不可同日而語。

鬥牛搏獅畫像，河南南陽出土，東漢，南陽漢畫博物館藏。

鬭牛畫像，河南方城出土，東漢，南陽漢畫博物館藏。圖左為熊。

漢朝之後，我再也沒在任何繪畫或文物上看到野牛。這一發現象徵著環境的劇烈變遷。何炳棣在《黃土與中國農業的起源》一書討論華北環境變遷時指出：先秦時代，山林川澤所受的破壞並不嚴重；山林川澤的大規模破壞是漢代（尤其是東漢）以後的事。何先生的宏論和筆者的發現隱然相合。

殷墟與野牛

中國的野牛──原牛，到底是哪一「種」？這個問題本來應該放在前面討論，但因牽涉到古生物學，而筆者對古生物學又全無認識，所以故意擺在後頭，以免一下筆就露出破綻。

據筆者所知，歐洲原牛（英名 aurochs，學名 *Bos primigenius*）直到 1627 年才完全滅絕，西亞及歐洲的家牛皆其後裔。亞洲幅員廣大，原牛可能不只一種。法國著名古生物學家德日進（1881～1955）神父和楊鍾健（1897～1979）曾研究安陽殷墟的哺乳類遺存，於 1936 年在地質調查所的《中國古生物誌》上發表了一篇重要

的論文。可惜筆者起意太晚，沒有足夠的時間找到這篇文章。根據他人轉引，得知經德、楊二氏考訂，殷墟之牛為已滅絕的 *Bos exiguous* Mats。此牛是否就是中國的原牛？盼博物君子有以教我。

1949 年，楊鍾健、劉東生又發表了一篇〈安陽殷墟之哺乳動物群補遺〉（《考古學報》第四冊）。這篇「補遺」我倒看到了。楊、劉二氏將前後發現的二十九種動物列成一張表，其中數量最多的是腫面豬、四不像鹿和聖水牛，其次是家犬、鹿和牛。水牛竟然多於牛，說明在殷商時家牛很可能是水牛。

殷墟的聖水牛學名 *Bubalus mephistophele*，不知是不是現生水牛（*Bubalus bubalis*）的祖先？楊鍾健曾懷疑殷牛不是家畜，所以丁驌在〈契文獸類及獸形字釋〉（臺大中文系《中國文字》第 21 期，1966）一文中指出，殷人所用的家牛是聖水牛，而殷牛則為古時的

殷墟出土角形器（左），中研院史語所藏，與《西清續鑑》所著錄之兕觥（右）造型一致。

輜車畫像，山西離石出土，東漢，山西省博物館藏。

野牛—兕。丁氏的說法不無道理。第一、在先秦的狩獵圖中，從未見過水牛。第二、在殷商和西周的青銅器中，凡是牛首形器，牛角皆作水牛狀，甚至塑成具像的水牛。這兩個事實說明，水牛屬很可能早於牛屬成為家畜。

在文字資料方面，殷商距今遙遠，文獻難稽。到了周朝—尤其是東周，文獻開始增多。《倫語・雍也》：「子謂仲弓曰：『犁牛之子，騂且角，雖欲勿用，山川其舍諸？』」「騂」，紅褐色，顯然是指黃牛。到了漢朝，從出土的大量漢畫中，更是只見黃牛，不見水牛。在殷商盛極一時的水牛，這時可能已在北方大地上絕跡了。

爾雅：兕似牛

漢畫所畫的猛獸，有野牛，但沒有野水牛。大約成書於西漢的《爾雅》，其〈釋獸〉篇釋兕（野牛）：「兕似牛。」意思是說：「兕是一種像黃牛的動物。」《爾雅》的註疏多不勝數。就「兕似

牛」的註釋來說，可能以區區的註釋最為簡明、正確。

　　「兕」是個象形字，象頭上有兩支大角。古人用它的角做酒器，稱為「兕觥」。在《詩經》上有四處提到兕觥：

> 我姑酌彼兕觥。（周南・卷耳）
>
> 稱彼兕觥。（豳風・七月）
>
> 兕觥其觩。（小雅・桑扈，周頌・絲衣）

　　因為兩漢以後人們一直弄不清「兕」到底是什麼動物，所以對「兕觥」的認定也就出了問題。宋代興起的「考古」（和現在的考古學不同義），大多將一類有蓋的牛首形青銅器誤認為兕觥。從此將錯就錯，一直錯到現在。

甲骨文與野牛

　　古人弄不清「兕」到底是什麼動物，當然和《爾雅》、《說文解字》等的註釋解釋不清或解釋有誤有關。今人的弄不明白，除了太相信古書，還和不諳動物學有關。「兕」，篆字作𧰽，金文可能作𧰽，甲骨文可能作𧰽或𧰽。甲骨文有一個常見的字——𧰽（有許多變體，大致如此），羅振玉（1866～1940）曾釋為馬，葉玉森曾釋為犀，但未獲普遍認可。1929 年，從殷墟挖出一個大獸的頭骨，德日進鑑定為牛。由於頭骨上刻有「獲白𧰽」字樣，董作賓（1895～1963）就寫了一篇〈獲白麟解〉（《安陽發掘報告》第二期，1930），認為大獸即獨角牛，也就是「麟」。所持的理由有

三：（1）🦌 只有一角，（2）古書記載麟也是一角，（3）巴比倫浮雕有獨角牛，名曰 reem，發音似「麟」。因此得出結論：🦌 即麟。稍有動物學知識的讀者就可以看出上述推論的誤謬，牛科動物從來就沒有獨角的！

董作賓的文章發表後，引起文字學家熱烈討論。他們一味徵引古書，並不作動物學考釋。葉玉森將 🦌 改釋為「駁」，因為古書上說駁「如馬，白身，黑尾，一角，倔牙，食虎豹。」唐蘭（1901～1979）寫了一篇〈獲白兕考〉，將釋 🦌 為「兕」，理由是《山海經·海內南經》、《爾雅·郭璞注》、《左傳疏》等古書都說兕「有一角」。

雷煥章兕試釋

寫作本文時，發現了一個有趣的現象：商、西周的牛形器物，角型全都取象水牛屬，沒有一件取象牛屬。等到我取得德日進、楊鍾建的論文〈安陽殷墟之哺乳動物群〉，才確證文物上的水牛，就是殷墟出土的聖水牛。這一發現，使我寫成多篇論文，並開始探討甲骨文的「牛」字。查閱文獻時才知道，法國神父雷煥章在這方面用力甚深，他用中文寫過一篇重要論文〈兕試釋〉。這篇鴻文指出，甲骨文的牛字是指豢養聖水牛，兕字是指野生聖水牛，這是文字學家從沒提到過的創見。看完〈兕試釋〉，我寫成論文〈雷煥章兕試釋補遺〉（中華科技史學會會刊第七期，2004 年 4 月），與雷神父商榷。

令人啼笑皆非的是，唐蘭的說法後來竟成為定說，中央研究院的《甲骨文字集釋》及大陸四川辭書出版社的《甲骨文字典》都根據唐說將 🦌 釋為「兕」。

兕（野牛）的一再被古人和今人誤解，表示遠在晉代（注《爾雅》的郭璞為晉朝人），野牛就不為人們所熟知。回顧先秦及漢代繪畫及文物中的野牛，不能不令人感慨係之。

（原刊《科學月刊》1997 年 2 月號）

附記：

寫作本文時，輾轉獲悉殷墟曾出土大量哺乳動物遺存，前輩學者德日進、楊鍾健和楊鍾健、劉東生曾加以研究，先後撰成兩篇關鍵性論文：〈安陽殷墟之哺乳動物群〉及〈安陽殷墟哺乳動物群補遺〉。楊、劉論文在台大圖書館找到了，德、楊論文遍尋不獲，直到 1997 年夏，才蒙北京自然科學史研究所的汪子春先生見贈一份複印本，這使本文的觀察得以更上一層樓，並寫成多篇論文的關鍵，特假附記，敬致謝忱。寫作本文時因尚未看到德、楊二氏的論文，觀察並不周延，且失之武斷。為保持原貌，就一切維持原貌吧。

本文衍生出五篇論文，依寫作先後，臚列如下：

〈殷商畜牛考〉，《科學史研究》（北京）第十七卷第四期，1998 年，365～369 頁。

〈殷商畜牛聖水牛形態管窺〉，《科學史通訊》第十六期，1997 年 12 月，17～22 頁。

〈甲骨文牛字解〉，《科學史通訊》第十八期，1998 年 12 月，5～8 頁。

〈商西周牛形雕塑物種考釋〉，《中華科技史同好會會刊》第六期，2002 年 12 月，23～25 頁。

〈雷煥章兕試釋補遺〉，《中華科技史學會會刊》第七期，2004 年 4 月，1～9 頁。

另衍生出近似論文的論述：〈商周羊雕塑的物種〉（《科學史通訊》第二十四期，2003 年，1～3 頁），未收入本書。及通俗論述〈己丑談牛──談談中國畜牛的演變〉，《科學月刊》2009 年 2 月號，102～107 頁。

如翬斯飛
——看畫，看屋頂

《詩經·小雅·斯干》：「如跂斯翼，如矢斯棘，如鳥斯革，如翬斯飛，君子躋。」這是描寫宮室之美的詩。詩人用具像的鳥翼，形容屋頂的造型。中國建築起翹的屋簷，不正像振翅欲飛的鳥翼嗎？

我的同事楊先生，現在仍為藝術學院的研究生。他的論文是五代畫家董源的〈龍宿郊民圖〉。一天，他帶來一本巨幅畫冊，找出〈龍宿郊民圖〉，要我看看，能不能在科學史上看出點名堂。我看了許久，什麼也沒看出來。楊先生告訴我，他從筆法上分析，覺得這幅畫應該是南宋或南宋以後的作品，接著，楊先生又翻出董源的另一幅畫——〈洞天山堂〉，說：「這幅可能更晚，或許是元代的。」〈洞天山堂〉的左下角，畫有一組宮殿式建築，我細瞧雲嵐繚繞下的屋頂，不禁想起了潛藏記憶深處的一個小常識：唐、宋建築的屋頂較為平緩，明、清建築的屋頂較為陡峭。接著，電光石火般，一個新的點子在腦海中形成，「畫說科學史」又有新題目了。

一個新點子

任何事要從「常識」變成「知識」，都得經過一番鑽研。利用公餘和年假，從元月初到 2 月中旬，一共看了五本有關中國建築史的書。依據閱讀先後，書目如下：

梁思成《圖說中國建築史》，都市改革派出版社，1991 年。

潘西谷等《中國建築史》，六合出版社，1994 年。

蕭默《中國建築史》，文津出版社，1994 年。

劉敦楨等《中國古代建築史》，明文書局，1985 年。

羅哲文等《中國古代建築》，上海古籍出版社，1990 年。

在上列五本書中，梁思成的《圖說中國建築史》給我的印象最為深刻。在沒談到正題之前，忍不住要先介紹一下這本書。

梁思成因大屋頂賈禍

大陸易幟後，梁思成出任北京市城建委員會副主任，建造了一批仿古建築。他和妻子林徽音力主保留舊城，另建新城區，因而得罪了當道。1955 年 4 月 1 日，林徽音病逝，這年 2 月，當局展開「以梁思成為代表的資產階級唯美主義的復古主義建築思想」的批判，那些仿古建築，就成為他的罪狀。北京成立了「批梁」辦公室，他的堂妹夫也參與批判，寫了篇〈給大屋頂算一筆賬〉，後來他堂妹夫說，那是「平生幹過的最大的一件蠢事」。

梁思成《圖說中國建築史》

　　《圖說中國建築史》的出版相當曲折，也相當傳奇。編者費慰梅（Wilma Fairbank，漢學家費正清之妻）在書前為梁思成寫了一篇情文並茂的傳略，娓娓道出這本書的出版經過。

　　梁思成（1901～1972）是梁啟超的長子，出身美國賓州大學建築系（碩士）。1920 年代，一位叫朱啟鈐的退休官員發現了失傳已久的宋代宮廷建築手冊《營造法式》，並於 1929 年在北平成立了「中國營造學會」（後改稱學社）。1931 年，梁思成出任這個學會的「法式部主任」，開始研究《營造法式》。由於書中的術語多不可解，基於過去的訓練，他深信：「唯一可靠的知識來源就是建築物本身，而唯一可求的老師就是那些匠師。」1941 年，梁思成在一份沒有發表的文稿中簡述他們的考察活動：「迄今，我們已踏勘十五省之百餘縣，考察過的建築物已逾兩千。作為法式部主任，我曾對其中的大多數親自探訪。」在三〇年代，中國建築史還是一片處

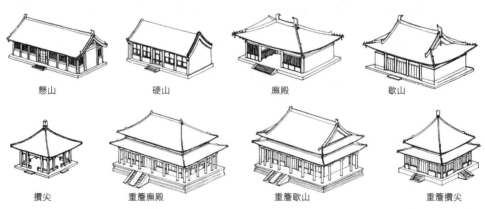

<center>懸山　　　　硬山　　　　廡殿　　　　歇山</center>

<center>攢尖　　　重簷廡殿　　　重簷歇山　　　重簷攢尖</center>

中國建築屋頂的基本類型。據《圖說中國建築史》，而予以簡化。

女地，梁氏開創了以科學方法研究中國古建築的事業。

費正清夫婦在北平期間，和梁思成夫婦結為好友。費慰梅更加入中國營造學社，並曾陪同梁思成夫婦到山西考察。抗戰期間，中國營造學社遷到四川李莊，費慰梅寫道：

> 我們曾到李莊看望過梁思成一家，親眼看到了戰爭所帶給他們的那種貧困交加的生活。而就在這種境遇之中，既是護士，又是廚師，還是研究所所長的梁思成，正在撰寫一部詳盡的中國建築史，以及這部簡明的《圖說中國建築史》。他和他的助手們為了這些著作，正在根據照片和實測記錄繪製約七十大幅經他們研究過的最重要建築物的平面、立面及斷面圖。……

1947 年，梁思成到美國耶魯大學講學，隨身帶著那批圖稿。同年 6 月，他獲知其妻林徽因病危，立即束裝回國。費慰梅寫道：

> 行前，他把這批圖紙和照片交給了我，卻帶走了那僅有的一份文稿，以便「在回國的長途旅行中把它改定」，然後寄給我。但從此音訊杳然。

1955 年，林徽因過世。費慰梅寫道：

> 也許正是她的死使得梁思成重新想到了他這擱置已久的計畫。他要求我把這些圖紙照片交還給他。我按照他所給的地址將郵包寄給了一個在英國的學生以便轉交給他。1957 年，這個學生來信說郵包已經收妥。但直到 1978 年秋我才發現，這些資料始終未

曾再回到梁思成之手。而他在清華大學執教多年後已於 1972 年去世，卻沒有機會出版這部附有插圖和照片的研究成果。

最後，費慰梅寫道：

　　現在的這本書是這個故事的一個可喜的結局。1980 年，那個裝有圖片的郵包奇蹟般地失而復得。一位倫敦的朋友為我查到了那個留學生後來的下落，得到了此人在新加坡的地址。這個郵包仍然原封不動地在此人的書架上。經過一番交涉，郵包被送回了北京，得以同清華大學建築系所保存的梁思成文稿重新合璧。雖然這部《圖說中國建築史》出版被耽擱了三十多年，它仍使西方的學者、學生和廣大讀者有機會了解在這個領域中，中國這位傑出的先驅者的那些發現以及他的見解。

　　經由費慰梅編輯，《圖說中國建築史》於 1984 年在美國出版。兩年後，又由梁思成的兒子梁從誡譯成中文。這個故事是中國建築史上重要的一章。沒有這一章，中國建築史的歷史將難得圓滿。

顯眼的大屋頂

　　中國建築最大的特色是什麼？在我這個外行人看來，就是龐大而多變化的屋頂。中國建築一般分為屋頂、屋身和基座三個部分，其中屋頂和屋身的體量幾乎相等。因為屋頂居上，又有許多裝飾，所以看起來特別顯眼。如其不信，可以做個實驗。請先到總統府前站一會兒，首先入目的一定是它的屋身。再請移步到中正文化中

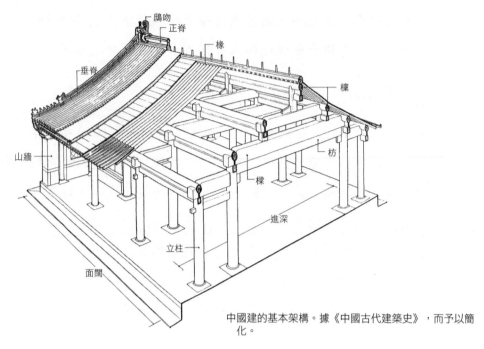

中國建的基本架構。據《中國古代建築史》，而予以簡化。

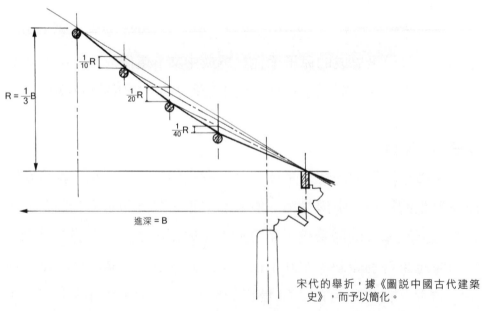

宋代的舉折，據《圖說中國古代建築史》，而予以簡化。

心，首先入目的一定是中正紀念堂和國家劇院、國家音樂廳的屋頂。中西建築的差異，在這個實驗中可以得其三昧。

中國建築的屋頂雖然體量特別大，但因具有獨特的曲線美，所以並不顯得笨拙。從屋脊（或寶頂）到屋簷，都有凹弧面的曲線。屋簷都微微上翹（起翹），四個角的起翹更為明顯，有時甚至向上翻飛，形成「如翬斯飛」的曲線。

舉折和舉架

明、清建築的屋頂，從屋脊到屋簷的坡度，都是上面比較陡，下面比較平緩。唐、宋、遼、金的建築，屋頂體量較大，坡度較

五台山南禪寺正殿，建於西元 782 年，是我國現存最早的木構建築。

緩。元代建築居於過渡。這種屋頂外形的變化，是建築斷代的重要依據之一。

那麼這種差異是出於偶然還是根據一定的規範？梁思成的研究為我們提出答案。梁先生為了研究宋代的《營造法式》，特地拜宮廷老木匠為師，先從明、清建築入手，讀通了雍正十二年（1734）所頒布的宮廷建築手冊《工程做法則例》。接著梁先生又根據大規模的實地調查，終於解開了《營造法式》的「古建築文法」之謎。

《營造法式》和《工程做法則例》都記載了屋頂坡度的做法。

這種做法，在宋代稱為「舉折」，在清代稱為「舉架」。宋代的舉折，是以房屋的進深（B）為基數。如為樓台殿閣，最高一架屋檁—脊檁—的高度（R），約為進深的1/3（1/3B）。如為一般廳堂廊屋，則脊檁的高度約為進深的1/4（1/4B）。脊檁的高度確定了，接下來一架架

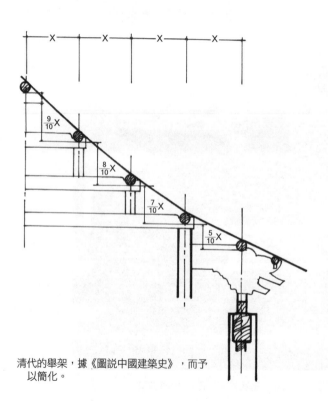

清代的舉架，據《圖說中國建築史》，而予以簡化。

往下折。第一架往下折總高度的 1/10（1/10R），第二架往下折總高度的 1/20（1/20R），第三架往下折總高度的 1/40（1/40R），第四架往下折總高度的 1/80（1/80R）。換句話說，先確定脊檁的高度，然後逐架往下折，求出各架的高度，所以稱為舉折。舉折的結果，得出一條較為平緩的曲線，這就是唐、宋、遼、金建築屋頂坡度較為平緩的原因。

清代的舉架，並不先定出脊檁的高度，而是以各架脊檁的間距（x）為單位，從最低的一架脊檁起，一架架往上舉。第一架上舉房檁間距的 50%（5/10x），第二架上舉 70%（7/10x），第三架上舉 80%（8/10x），第四架上舉 90%（9/10x）。舉架的結果，得出一條上陡下緩的曲線，這就是明、清建築屋頂的坡度較為陡峻的原因。

出簷和斗拱

唐、宋、遼、金建築屋頂，因為坡度較為平緩，所以體量自然較大。此外，唐、宋、遼、金建築都有較大的屋簷（出簷），所以顯得體量更大。以梁思成所發現的唐

佛光寺大殿的斗拱，錄自《中國美術全集》宗教建築卷。

代建築五台山佛光寺大殿（建於 857）來說，其屋簷向外挑出約四公尺。出跳的屋簷，是靠斗拱支撐的。因此，從外觀上看，唐、宋、遼、金建築的屋簷下，都有碩大而明顯的斗拱。明、清建築的出簷較短，簷下的斗拱隱而不顯。這種差異，也是建築斷代的重要依據之一。

明、清建築的出簷較短，可能和磚的大量使用有關。原來屋簷的出跳，是為了遮擋風雨，以保護簷下的木造結構。而為了不因出簷而妨礙採光，又有向上翻捲（起翹）的設計。明代以後，磚的使用量大增；宮殿、廟宇的牆既多用磚砌，屋頂的出簷自然可以減少，斗拱的作用也跟著減低。此外，明、清建築充分利用樑頭向外挑出的作用，並將「挑簷檁」直接架在樑頭上，藉以承托屋簷的重量。這種簡化的手段，使得屋簷下的斗拱失去了結構上的作用，變成可有可無的一種裝飾。

鴟吻和走獸

屋頂的前後兩個坡面相交，形成屋脊（正脊），上頭得用一溜瓦件蓋住兩個坡面，以防漏水。正脊的兩頭，更要用一個大型瓦件蓋住交會點，除了防止漏水，還有裝飾作用。這種安裝在正脊兩頭的大型瓦件，漢初時多用朱雀（鳳）。漢武帝太初元年（前 104），皇宮的一座建築（柏梁台）遭祝融焚毀，一位越巫（越地巫師）對武帝說：「海上有魚，尾似鴟，激浪即降雨。」建議儘快再蓋一座宮殿，並將魚的形象安置在屋脊上，用來禁制火神。可見鴟尾的立

意是為了防火，也可視為象徵性的防火標誌。

唐代以後，鴟尾的形象起了變化：尾部大致保持原狀，頭部卻變為龍形，張口唧著屋脊，造型和屋脊結為一體。或許取意於龍吻的形象，鴟尾有了一個新的名稱——鴟吻，不過鴟尾這個老名稱偶而仍然有人使用。

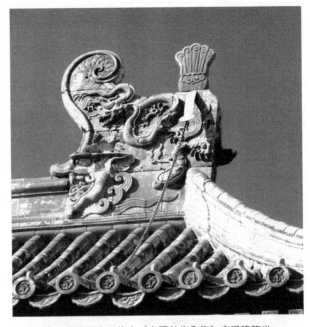

北京故宮太和殿鴟吻。錄自《中國美術全集》宮殿建築卷。

除了鴟吻，屋頂的岔脊上還排列著獅子、海馬等動物造形構件，統稱「走獸」。宋代以後，隨著琉璃瓦的大量使用，鴟吻和走獸變得愈來愈複雜。這些屋頂上的裝飾物雖不能用來斷代，卻可作為區分時代的參考。

繪畫與建築

中國建築以木造為主，容易腐朽，也容易遭受祝融。因此，現存的唐代木構建築只有五台山南禪寺正殿（建於 782）及佛光寺大殿兩處，宋、遼、金、元所遺存的木構建築也為數有限。然而，憑藉繪畫，我們大致可以掌握漢代至明、清的建築脈絡。

東漢門闕庭院畫像，山東曲阜出土。

漢代的畫像石、畫像磚（統稱漢畫），留下大量漢代建築圖象，是研究漢代建築最重要的史料。敦煌壁畫和墓室壁畫又使我們了解魏晉南北朝到隋唐的建築情形。宋畫崇尚寫實，有時幾乎可以按圖索驥。元代以後，文人畫興起，寫意取代了寫實，但明、清距今較近，所遺存的建築尚多。因此，藉重繪畫，一部中國建築史得以較完整的連綴起來。

然而，用繪畫研究建築史已習以為常，用建築史研究繪畫卻未之見（也許是筆者孤陋寡聞）。尤其是繪畫時代的鑑定，從建築型制上下手，不失為一種較為可靠的方法。就讓我們用屋頂的造型，試著分析幾張古畫吧！

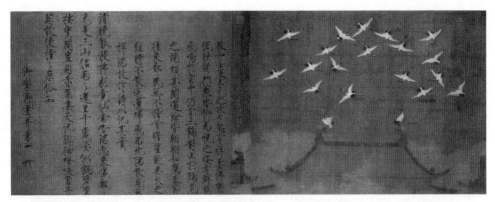

宋徽宗〈瑞鶴圖〉，約作於 1112 年，遼寧省博物館藏。

看畫看屋頂

　　畫家皇帝宋徽宗畫有一幅〈瑞鶴圖〉，描繪政和二年（1112）一群丹頂鶴在宮中上空飛舞情景。這幅畫構圖十分特別：下三分之一畫一個大屋頂，有兩鶴站在左右鴟吻上；上三分之二畫十八隻鶴在屋頂上裊繞。畫左有徽宗瘦金體題跋，並有「天下一人」畫押，可以確定是徽宗真蹟。圖中的大屋頂，可以看作宋畫宮殿建築屋頂的「模式圖」。以這幅畫的屋頂來衡量其他宋畫的屋頂，雖不中亦不遠矣！

　　宋張擇端留下的一幅傳頌千古的名畫──〈清明上河圖〉。這是一張寫實的風俗畫，將北宋汴京汴河沿岸的景物忠實地記錄下來，成為一份重要的史料。

　　〈清明上河圖〉有許多本子，一般認為，北京故宮博物院的藏本最近於真蹟，或即為真蹟。旁的不說，單從圖中所畫的建築來看，沒有一處不是宋代式樣。圖中的民房，都具有平緩、低矮而出

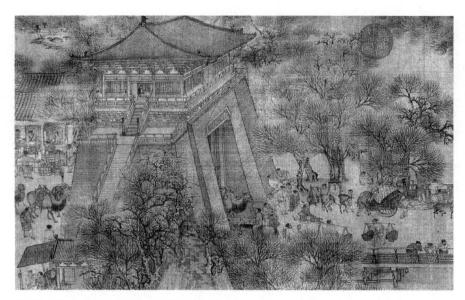

張擇端〈清明上河圖〉局部，顯示城樓的屋頂。

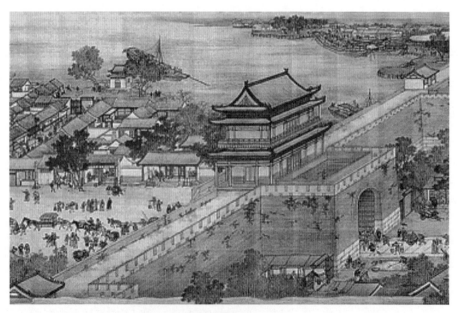

清・院本〈清明上河圖〉的城樓，屋頂顯然較上圖陡峭。

翹的大屋頂，這正應合了廳堂廊屋高度為進深四分之一的規範。圖中的城樓，具有平緩的大屋頂和碩大而明顯的斗拱，鴟吻和走獸也較為簡單，和宋徽宗〈瑞鶴圖〉中的屋頂如出一轍。

除了〈清明上河圖〉，張擇端還有一幅傳世作品——〈金明池爭標圖〉，現藏天津市藝術博物館。這幅畫，有人對它的真偽存疑，有人認為是張擇端的另一種畫風。拋開筆墨、畫風不談，單從圖中的建築物來看，差不多就可以斷定它的真偽。圖中的樓台殿閣，屋頂的坡度都是上陡下緩，這是典型的明、清型制。如果此圖出於張擇端手筆，他會畫出超越他的時代的屋頂嗎？

事實上，如果用屋頂作指標，若干「傳世」唐、五代、宋的古畫恐怕都有問題。以無款的唐‧李昭道〈岳陽樓圖〉來說，所畫岳陽樓的屋頂上陡下緩，明顯不是唐、宋型制。無款的宋‧趙伯駒〈漢宮圖〉，經董其昌鑑定：「趙千里學李昭道宮殿，足稱神品。」乾隆也在圖上大蓋圖章。但畫中「漢宮」的屋頂，較〈岳陽樓圖〉更像明、清模式，董其昌和「古稀天子」是否看走眼了？

在唐、五代、宋的「傳世」古畫中，類似的例子很多。如果認真查考，相信可以出一本專書。不過這不是筆者的工作，且讓吃學術飯的朋友去傷腦筋吧。

（原刊《科學月刊》1997 年 3 月號）

中國犀牛淺探

　　三種亞洲犀中國全都俱備，蘇門答臘犀 1916 年滅絕，印度犀 1920 年滅絕，爪哇犀 1922 年滅絕，雲南西霜版納是最後一個紀錄點。

中國曾經有過犀牛。筆者在《科學月刊》1997 年 4 月號寫過一篇通俗文章〈犀牛道情——中國犀牛雜談〉（下稱犀文），對中國犀牛作過一番查考，當時附帶發現，兩漢時國人已犀、兕不分。

　　去年 12 月間，拜讀楊龢之先生鴻文〈中國人對「兕」觀念的轉變〉，龢之兄指出，兕的觀念戰國開始轉變，兩漢開始「犀化」，全篇論證清楚，具有論文的嚴謹，又不失文采，是一篇不可多得的生物史佳作。

　　讀罷楊先生鴻文，有一種「英雄所見略同」的快感，當即複印犀文交龢之兄指正，又著手將犀文改寫。犀文是七年前寫的，七年來多少會增加些資料。其次，寫作犀文時我還沒接觸電腦，這次改

寫，當然會借助互連網這個利器。

　　犀文是一篇通俗文章，要不要改寫成論文格式？幾經考慮，還是維持通俗筆法，理由有三：其一，寫文章又不是為了升等或申請補助，何必自陷八股牢籠？通俗文章揮灑自如，寫來較為愉快；其二，古書上犀牛文獻甚多，還沒下功夫查找，尚未達到撰寫論文的條件；其三，本期我已經有一篇論文，沒必要再來一篇。以如是因緣，犀文增添資料而成本文，附驥刊出，就正於海內外碩學方家。

現生的犀牛

　　犀牛現生者有五種，其中亞洲犀三種：印度犀（*Rhinoceros uni-cornis*）、爪哇犀（*R. sondaicus*）和蘇門答臘犀（*Didermocerus sumatrensis*）；非洲犀兩種：黑犀（*Diceros bicornis*）和白犀（*D. simus*）。兩種非洲犀都是雙角犀；三種亞洲犀中，印度犀、爪哇犀為獨角犀，蘇門答臘犀為雙角犀。雙角犀的角，一位於鼻端，一位於額部；獨角犀的角位於鼻端。茲簡述三種亞洲犀的形態、分布如下：

　　印度犀肩高約 1.7 公尺，重約 1.8 公噸；獨角，位於鼻端；皮膚上有褶襞，狀如甲冑；現分布尼泊爾南部及印度東南部。爪哇犀與印度犀相似，但體型較小；現今只有爪哇和越南的保護區殘存數十隻。蘇門答臘犀體型最小，肩高約 1.4 公尺，重不足 1 公噸；有兩角，一位於鼻端，一位於額部；身上有黑毛；現分布蘇門答臘、婆羅洲、馬來半島。

二具犀尊、一幅犀畫

筆者寫作犀文之前，早就在《中國美術全集》等畫冊看過兩件犀尊，皆取象蘇門答臘犀。第一件「小臣艅犀尊」，清道光（一說咸豐）年間山東梁山出土，商晚期作品，現藏舊金山亞洲藝術博物館。這件青銅器極為有名，幾乎在任何一本介紹中國青銅器的專書或畫冊都有登載。日本講談社出版的《中國美術》巨型畫冊，其第四冊銅器卷，更將這件犀尊列為卷首，在圖版說明中說它是「中國雕塑史上的開篇之作」。殷商的獸形器大多變形，這件「小臣艅犀尊」造型古樸、生動，不可多得。

第二件「錯金銀雲紋犀尊」，1963 年於陝西興平縣出土，戰國中晚期作品，現藏中國歷史博物館。這也是一件具象作品，造型較「小臣艅犀尊」更為精準，說明到了戰國中晚期，蘇門答臘犀仍未在華北絕跡。

犀文是專欄「畫說科學史」中的一篇，既然稱為「畫說」，當然少不了「畫」。1997 年元月間，我不經意地在一本青銅器專書上看到一件禮器的摹繪圖，上面有一對犀牛。我還不敢相信自己的眼睛，又用放大鏡細看。不錯，果然是對犀牛的圖像。有了這張不起眼的小畫，犀文才能草成。

這件精美的禮器「嵌紅銅狩獵紋豆」，1923 年在山西渾源縣戰國早期墓葬中出土，現藏上海博物館。所嵌狩獵紋表現獵人持矛狩獵情景，獵物中有一對犀牛，其中一隻體內還有一隻小犀牛，畫家

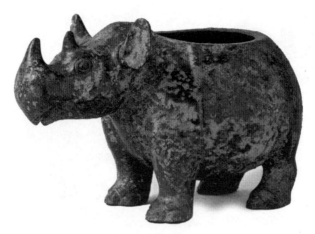

小臣艅犀尊，殷商後期，美國舊金山亞洲藝術博物館。

的用意可能是要表現一雄一雌。從這對犀牛的角形來看，顯然屬於蘇門答臘犀。

增列的文物資料

1998 年，筆者到北京洽公，拜會文物出版社，順便買回該社出版的《中國青銅器全集》，這部畫冊共十五冊，當時只買到十一冊，我在第三冊及第八冊中又查到兩件青銅器犀形雕塑。

「四祀邲其卣」，傳安陽殷墟出土，商晚期作品，現藏北京故宮博物院。卣的頸部有兩耳（連接提梁），呈犀牛頭狀，顯然取象蘇門答臘犀。

「錯金雲紋牛形帶鉤」戰國作品，現藏美國賽克勒博物館，器身為蘇門答臘犀，長形帶鉤含在犀牛口中。《中國青銅器全集》第八冊的圖版說明：「器身作牛犧形狀」，作者顯然弄錯了。

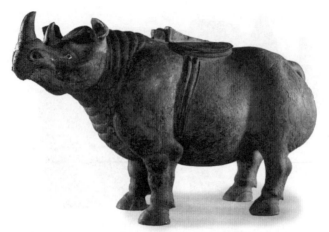

錯金銀雲紋犀尊，戰國中晚期，中國歷史博物館藏。

　　上網查找犀牛文物資料時，在「中國文物學會文博學院」網站（文博網）查到五件玉犀，其中戰國作品四件，一件藏美國舊金山亞洲藝術館，一件藏洛陽市文物考古工作隊，一件收藏單位不詳，一件藏北京故宮博物院；西漢作品一件，廣州南越王墓出土，藏南越王博物館。上述五器都是扁平飾物，造型已變形，但對熟悉動物的人來說，仍不難看出其犀牛原形，而且都是蘇門答臘犀。文博網說：「玉犀生產製作始見於戰國，最晚似延至西漢初年，此前與此後從目前情況看似無玉犀製作。」

　　關於石犀，在網上查到兩件（史書計述者不計），附有圖片的只有獻陵（唐高祖陵）石犀，現藏西安碑林博物館。獻陵石犀身上刻有甲冑狀褶襞和圈紋，獨角已經折損，僅餘痕跡，從造型來看，顯然是隻印度犀。石座上有隸書銘文「高祖懷遠之德」六字。按《唐書‧南蠻傳》：「林邑國……貞觀初遣使獻生犀。」高祖死於

嵌紅銅狩獵紋豆，戰國早期，上海博物館藏。

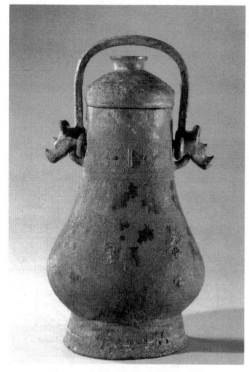

四祀邲其卣，殷商晚期，北京故宮博物院藏。

貞觀九年，銘文可能就是指得林邑（越南）獻生犀的事。

「閬中信息網」載，閬中古城西門外有一尊石犀，為川北道黎學錦修治江岸防洪工程後所造。「犀牛望月」成為閬中古城一景。「川北道」始置於元，這尊石犀當為元代以後之物。因為缺少圖片，其取象待查。

從上述文物資料來看，除了以林邑進貢的印度犀為「模特」的獻陵石犀，其餘皆取象蘇門答臘犀。可見先秦至西漢，中國（特別是華北）的犀牛以蘇門答臘犀最為常見。古時華北較為溫暖，又有若干「大澤」，先秦文物出現犀、象、貘等動物造

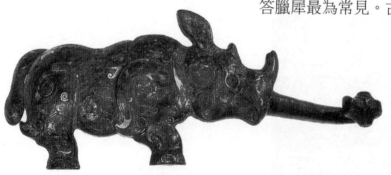

錯金銀雲紋犀形帶鉤，戰國，美國賽克勒美術館藏。

型，反映了當時的生活情態，若非親眼目睹，怎會那麼寫實？

甲骨文字典無犀字

然而，遠在殷商時代，華北的犀牛可能已十分稀少。筆者曾遍查《甲骨文字典》（四川辭書出版社，1988），並沒查到「犀」這個字。犀牛形態特殊，如果寫成象形字，應該不易發生混淆才對。《甲骨文字典》之所以沒有「犀」字，顯然不是辨識上的問題，而是殷人——起碼是安陽一帶的殷人——在田獵中已很少接觸到犀牛。

古生物學研究可以證實上述推論。1936 年，德日進、楊鍾健合撰一篇經典性論文——〈安陽殷墟之哺乳動物群〉，在殷墟哺乳類遺存中共發現二十四種哺乳動物，未曾發現犀牛。1949 年，楊鍾健、劉東生又合寫了一篇〈安陽殷墟之哺乳動物群補遺〉，發現兩枚犀牛指骨及一枚掌骨，因標本有限，無法鑑別其種別。據楊、劉推測，殷墟哺乳動物遺存中的犀牛，總數在十隻以下，數量之稀少可見一斑。

以訛傳訛

因為數量稀少，難免以訛傳訛。陝西興平出土的「錯金銀雲紋犀尊」製作得維妙維肖，同樣是戰國中晚期，1977 年河北平山中山王墓出土的「犀足筒形器」和「犀牛器座」卻明顯失真。「犀足筒形器」的「犀牛」，獨角長在額頂，而不在鼻端。「犀牛器座」的「犀」有三隻角，錯得更是離譜。

雖然有這些錯誤，在漢朝以前，有識之士大致上還能認識犀牛。約先秦成書、西漢編定的《爾雅》，對「犀」的解釋是：「犀似豕。」蘇門答臘犀有一身黑毛，腳又短，和豬的確有些相像。日本世界文化社出版的《生物大圖鑑》，有一幅截掉雙角的蘇門答臘犀的照片，看起來更是像豬。

東漢許慎的《說文解字》，解「犀」：「南徼牛，一角在鼻，一角在頂，似豕。」除了形態上解釋正確，更說明東漢時蘇門答臘犀已退到「南徼」，華北大地可能已無此物存在。

犀足筒形器，戰國中晚期，河北省文物研究所藏。

根據何炳棣先生名著《黃土與中國農業的起源》，先秦時山林川澤所受的破壞並不嚴重，真正大規模破壞是漢代（尤其是東漢）以後的事。隨著環境的劇烈變遷，東漢時一般人可能已不認識犀牛；東漢以後，恐怕連有識之士也不認識了。

東晉的郭璞，為《爾雅》「犀似豕」作注：「形似水牛。豬頭。大腹。卑腳，腳有三蹄。黑色。三角，一在頂上，一在額上，一在鼻上；鼻上者，即食角也，小而不橢。好食棘。亦有一

角者。」從「形似水牛」到「色黑」，注釋完全正確，但接下去將「角」弄錯了。「亦有一角者。」說明當時也有獨角犀。

郭璞為《爾雅》「兕似牛」作注：「一角。青色。重千斤。」可見郭璞已將獨角犀和兕

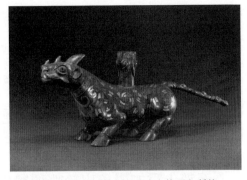

犀牛器座，戰國中晚期，河北省文物研究所藏。

（野牛）混為一談。弄到後來，竟然成為一筆糊塗帳，使得「兕」字失去本義，成為一種傳說動物。楊龢之鴻文〈中國人對『兕』觀念的轉變〉對此敘述甚詳，此處不贅。

犀牛長期存在

筆者曾遍查各種漢畫畫冊，未曾找到犀牛，但有大量獨角獸，這是犀、兕混淆的產物。犀牛不見於漢畫，卻衍變為一種傳說動物，表示在兩漢時，中原地區已無犀牛久矣！

中原地區已沒有犀牛，但南方的犀牛卻長期存在，這從歷代土貢可以看出端倪。根據《古今圖書集成》食貨典‧貢獻部，唐、宋、明三朝土貢犀牛角的地方如下表。我國歷代版圖大小不一，土貢寬嚴歷代也不一致，但從下表仍可看出產地的收縮情形；到了明代，已退到西南地區了。

《爾雅義疏》書影。

朝代	犀角土貢地
唐代	澧州（今湖南澧縣），錦州（今湖南麻陽），獎州（今湖南芷江），邵州（今湖南邵陽），施州（今湖北恩施），黔州（今四川彭水），敘州（今四川宜賓），朗州（今貴州遵義），夷州（今貴州石阡） 鄯州（今青海樂都），溪州（今廣西環江，民國思恩），嶺南道（今廣東、廣西、海南，治在今廣州）
宋代	衡州（今湖南衡陽），寶慶府（今湖南邵陽）
明代	播州（今貴州遵義），梧州（今廣西梧州）

　　至於土貢的犀角出於哪種犀牛？這個問題無法直接回答。根據國際「稀有、受威脅、瀕危哺乳動物信息」組織網站（Animal Info），直到十九世紀，爪哇犀數量仍相當多，其分布西至孟加拉，東至中國西南、越南，南至泰國、寮國、高棉、馬來西亞、蘇門答臘和爪哇。根據同一網站，印度犀的分布說法不一，一說曾分布至高棉、寮國、泰國和越南，一說從未越過印緬邊界。這樣看來，土貢的犀牛應該是爪哇犀了？

犀角器

　　各大博物館所典藏之犀角器，多為明清製品。犀角器製作主要集中在蘇州、揚州、南京、杭州、廣州等地。清宮大約自雍正朝開始製作犀角器，至乾隆朝達到鼎盛。朝廷的犀角主要來自越南、寮國和泰國等貢國，以及各地督撫的貢品。犀角器因受限於形狀，以犀角杯為主。犀牛現為保護動物，犀角器的價值因而一路上揚。2006 年紐約秋拍，一件清康熙犀角杯，成交價折合台幣6,720 萬元，創下犀角器拍賣的最高紀錄。

然而，中共「國家環境保護局」的網站刊出一篇摘自 China's Biosphere Reserves 的文章（生物多樣性保護警示錄）：「一些動物滅絕和瀕危處境更令人擔憂，僅中國在二十世紀就有七種大型獸類相繼滅絕：普氏野馬於 1947 年野生滅絕，高鼻羚羊於 1920 年滅絕，新疆虎 1916 年滅絕，中國大獨角犀 1920 年滅絕，中國小獨角犀 1922 年滅絕，中國蘇門犀 1916 年滅絕，中國白臀葉猴 1882 年滅絕。」大獨角犀即印度犀，小獨角犀即爪哇犀，蘇門犀即蘇門答臘犀。原來中國的三種犀牛還是近幾十年才滅絕的呢！這樣看來，土貢的犀角應該包含三種犀牛，至於比例如何就不得而知了。

　　還有好幾個網站提到三種中國犀牛的滅絕，時間都和「國家環境保護局」網站相同，可見輾轉傳抄自同一篇報告，可惜一直查不

辟水犀

　　自從犀牛退到南方偏遠地區，人們對牠愈來愈陌生，因而產生了許多傳說。關於犀牛或犀角可以辟水的說法，首見於東晉・葛洪《抱朴子・登涉》：「得真通天犀角三寸以上，刻以為魚，而銜之以入水，水常為人開，方三尺，可得息水中。」宋・《太平廣記》（卷四〇三・雜寶上・辟水犀）：「此犀行於海，水為之開。」辟水犀又名分水犀，《鏡花緣》第二十三回，描寫女將水碧蓮騎著分水犀破敵，「那水便兩下分開，身上不沾點水。」歷代筆記、小說類似的記載多不勝數。

到原始出處。春節期間，北京自然科學史研究所的羅桂環先生來信告訴我：「據全國農業區劃委員會編的《中國農業資源與區劃要覽》（測繪出版社，1984），「犀牛在中國境內存在到 1922 年，雲南西霜版納是最後一個紀錄點。」

結論和討論

從文物資料來看，上古時代華北曾經有過蘇門答臘犀。到了兩漢，中原地區的犀牛可能已經很少，甚至絕跡。

當北方已經不再有犀牛的時候，南方的犀牛仍然很多。自唐朝至明朝（當然也包括清朝，文獻待查），犀角都列為南方若干地區的土貢項目。唐代土貢犀角的地區包括湘、鄂、川、黔、桂、粵等省，甚至青海；到了明代，已退縮至黔、桂。雲南開發較晚，可能是中國犀牛的最後避風港。根據中共「國家環境保護局」的網站，中國三種亞洲犀俱備，殘存到 1920 年代才全部滅絕。

我國南方雖然長期產有犀牛，外國也貢過馴犀，但秦漢以降，有關犀牛的文物——不論是繪畫還是雕塑（獻陵石犀不計），幾乎

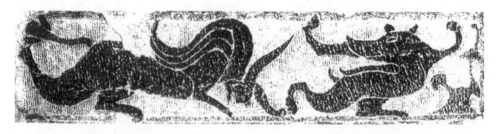

熊兕鬥畫像，東漢，南陽漢畫博物館藏。

成為絕響。賅博如李時珍，《本草綱目》的犀牛竟畫走了樣，陳夢雷的《古今圖書集成》畫得更是莫名其妙。古人之所以弄不清犀牛的正確形象，可能因為犀牛深處荒陬，除了邊地百姓和少數獵人，讀書人只能看到犀角，少有機會看到犀牛。此外，古書上的錯誤記載，也誤導了讀書人的思路。

李時珍《本草綱目》犀圖。

　　本文未竟之處至少有三點：其一，查考古生物學文獻，了解史前時期犀牛的分布及種別；其二，查閱西南各省方志，探究明、清及民初的犀牛分布情形；其三，查考古書，爬梳有關犀牛的資料。當這三點都做到了，一篇擲地有聲的論文才能成形。

（原刊《中華科技史學會會刊》第七期，2003 年 1 月）

附記

　　「畫說科學史」專欄 1997 年 4 月刊出〈犀牛道情——中國犀牛雜談〉，其後經過改寫而成本文。因兩者多所雷同，故以本文瓜代〈犀牛道情——中國犀牛雜談〉。

海的六○○年祭
──為鄭和下西洋六○○週年而作

六百年前，鄭和率領世界上最大的艦隊，浩浩蕩蕩的駛入印度洋，可惜只是一場缺乏高遠政經目標的海上大秀。

1988 年 8 月，我初次到訪中國大陸，結識了一些知識份子，參加他們的沙龍，談論電影、文學和中國的未來。當時大陸正在啟蒙，物質條件雖然匱乏，但知識份子的心是熱的，我隱約嗅到了五四的氣息。在一次沙龍聚會上，有人問我：「你看過《河觴》了嗎？」我說沒看，他們找來放給我看。我的情緒隨著感性的旁白起伏，為之欷歔吟嘆，為之哽咽落淚。

十七年過去了，當我應科月之邀寫作這篇專文時，初次觀看《河殤》的情景又在心中浮現。是的，黃河文明已經衰老，中國應該走出封閉，迎接大海的邀請。進軍海洋，已成為全球華人的共同願景。

旺盛的海洋企圖

今年 7 月 11 日是鄭和下西洋六○○週年，中國大陸將舉辦盛大慶祝活動，暖身活動兩三年前即已展開。中國高規格紀念鄭和下西洋是有其政治目的的。中國原為天朝大國，鴉片戰爭以降的民族屈辱，不知累積了多少能量，紀念鄭和，意味著積極進軍海洋的意圖。

其次，在歷史上，國家的崛起幾乎都仰仗武力，當今列強無一例外。中國提出「和平崛起」的說法，以免周邊國家疑慮。鄭和下西洋未曾佔領土地，也未掠奪財物，和地理大發現時代的西方探險家相較，的確可以做為和平崛起的見證。

以紀念下西洋達成政治目的無可厚非，換成是其他政權當政，相信也會這麼做。然而，近兩三年來，大陸有關鄭和下西洋的論文、報導滿坑滿谷，無不將鄭和神聖化，將下西洋完美化，各華人地區襲取大陸的資料依樣報導，於是在一片歌功頌德聲中，我們看不到真實的鄭和，也弄不清下西洋的意義。

筆者從不諱言自己是個民族主義者，但做為一個知識份子，為文、治學還知道儘量保持客觀。民族主義和為文、治學之間不應有什麼衝突。筆者試圖提出一些異樣的看法，為鄭和下西洋討論添加點不同的聲音。

鄭和的身世

我們討論鄭和（1371～1433）下西洋，不能不先談談鄭和這個人。《明史·鄭和傳》敘述其身世極其簡略，只說：「鄭和，雲南人，世所謂三寶太監也。」我們對鄭和身世的了解，主要來自其父的墓誌銘。

鄭和初下西洋那年──永樂三年（1405），鄭和請禮部尚書李志綱為其父撰寫墓誌銘，開篇說：「公字哈只，姓馬氏。世為雲南昆陽州人。祖拜顏。妣馬氏。父哈只，母溫氏。」這些話顯然出自

鄭和口述。哈只（Hajji）是阿拉伯語，意為朝覲者，可見鄭和的父親曾到聖地朝聖，故人稱「哈只」。馬氏，可能是 Muhammad 的音譯。拜顏，為蒙古語，意為吉祥，可能是鄭和祖父的蒙語名。溫氏，可能是阿語 Umm，意為母親。鄭和小名三保（寶），即阿語 Abdul Subbar，意為真主奴僕。從這些阿拉伯語聲口，有些學者甚至認為，鄭和家可能以阿拉伯語為母語，或至少參雜阿語。總之，鄭和家旅居中國的時間不會太久，而且和蒙古人關係匪淺。

鄭和像，座落麻六甲聖保羅山半山坡上。（維基百科提供）

從小俘虜到大太監

鄭和出生那年，是明太祖洪武四年（1371），元順帝已於上一年死在漠北（外蒙），是年昭宗即位，史稱北元，但這時雲南仍由元朝的梁王巴匝拉·瓦爾密統治。明朝創建伊始，許多問題亟待解決，朱元璋把雲南暫時擱在一邊。洪武十四年（1381），明太祖命傅友德為征南將軍，藍玉、沐英為副，率軍征雲南。翌年梁王敗走昆明，投滇池自盡。鄭和的父親在這一年去世，根據墓誌，得年僅39歲，很可能被明軍所殺。

在元代，回族屬於色目人，地位僅次於蒙古人。然而，明軍反元，是以漢族起義為號召，蒙古人和色目人都是「革命」對象，於是鄭和家家破人亡，十二歲的鄭和被擄，遭到閹割。大約翌年（1383），鄭和被分發到燕王府，賜姓鄭，當時許多蒙古人和色目人遭到賜姓或改姓。鄭和如果原本姓馬，就無賜姓的必要，這是他姓 Muhammad 的旁證。

從被擄到第一次下西洋（1405），我們對鄭和幾乎一無所知。唯一的史料是《明史·鄭和傳》：「初事燕王於藩邸，從起兵有功，累擢至太監。」燕王於建文元年（1399）起兵，當時鄭和二十九歲。建文四年燕王稱帝（明成祖，永樂帝），建文帝（惠帝）下落不明，這年鄭和三十二歲。

惠帝失蹤，令成祖寢食難安，南京瀕臨大江，成祖難免不會想到：惠帝是不是浮海而去？這大概才是下西洋的原始動機吧！《明

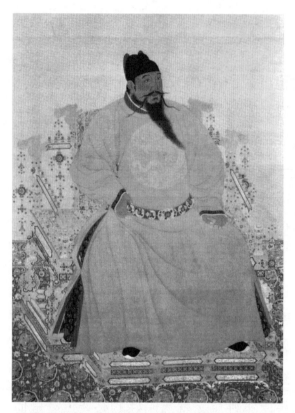

十五世紀東西航海的主導者——明成祖和葡萄牙王子亨利。（左）明成祖像，藏臺北故宮博物館；（右）
　有航海王子之稱的亨利（戴大圓帽者）。

史・鄭和傳》就說：「成祖疑惠帝亡海外，欲蹤跡之，且欲耀兵異
域，示中國富強。」至於成祖為什麼選擇鄭和擔綱？筆者蠢測，可
能和他的回教背景有關，這就要從當時西洋的國際形勢和國人對西
洋的理解說起了。

明初的國際形勢

　　《明史》上說，「西洋」是指汶萊以西的地區。鄭和下西洋都

是先到越南，再穿過麻六甲海峽進入印度洋，這些地區的確都在汶萊以西。下西洋期間，有位名叫馬歡的翻譯，寫成一本小書——《瀛涯勝覽》，這本書上說，西洋是指爪哇以西的海域，這個說法和《明史》基本一致。到了明末，西方傳教士來到中國，「西洋」變成歐洲的代名詞了。

地理大發現之前，阿拉伯人掌控著西洋的貿易，他們的單桅帆船很小，但憑著冒險犯難的精神，和熟練的航海技術，卻能往來於東非、西亞、印度次大陸、東南亞和中國之間。《天方夜譚》的辛巴達故事，不正說明阿拉伯人的航海精神嗎？

鄭和下西洋時，回教在亞、非兩洲的分布已和現今相若。此時孟加拉已是回教國家，印度西岸的古里（今卡利刻特）、柯枝（今柯欽）等港埠，多由回教徒當政。現今馬來西亞、蘇門答臘及爪哇等地，已經或正在回教化。從東非沿岸到東南亞沿岸，到處都有阿拉伯人建立的城邦或貿易據點。即使在中國，廣州和泉州也有許多阿拉伯人定居。

在這樣的國際形勢下，下西洋實際上是和回教國家或城邦打交道，怎能不熟諳回情？或曰：永樂帝怎麼知道當時的國際形勢？事實上，當時國人對「西洋」已有相當了解。

對西洋並不陌生

中國商船早就到達印度洋。法顯從師子國（錫蘭）回國所搭的船，據考就是艘中國商船。中國船大而堅固（詳後），據學者考

訂，從法顯時代至元代，印度人、波斯人和阿拉伯人都喜歡雇用中國商船。1343 年（元順帝至正三年），著名阿拉伯旅行家（今摩洛哥丹吉爾人）伊本‧巴圖塔從印度西岸的古里搭船到中國，在其遊記中說：當時往來這條航線的船舶幾乎都是中國船！

經由通商和朝聖，各地回教徒往來理應十分頻繁。特別是元代，蒙古人所建立的大帝國，使得中西交通較前順暢。蒙古人優遇色目人，前來中國發展的波斯人或阿拉伯人絡繹於途。連居住雲南的鄭和之父都能成為「哈只」，泉州等港埠的回民更無論矣！

阿拉伯或波斯商人東來、回民經由海路朝聖，都會帶來有關「西洋」的訊息。根據史料，當時東南亞若干地區已有華人僑居，甚至已有相當勢力。在洪武三年（1370）海禁之前，這些華僑不可能和國內不相往來。

至元二十九年（1292），元世祖曾遠征爪哇，如果對東南亞沒有相當了解，如何跨海遠征？此役雖然未能取勝，但必然帶回許多第一手的資料。

藉著通商、征伐、朝聖、歸僑和商船往來，宋、元之際已累積了不少「西洋」地理知識。南宋的趙汝适，根據聽聞寫成《諸蕃志》，卷上的琵琶羅國，從名稱和物產來看，當然就是瀕臨亞丁灣的 Berbera（今屬索馬利亞）。元代的汪大淵「嘗兩附舶東西洋，……非其親見不書」，撰成《島夷誌略》，書中的層拔羅國，據考就是現今的 Zanjibar（今屬坦尚尼亞）。可見至遲至宋、元，國人就已履足東非了。

這些情報永樂皇帝不可能全然不知，當他決定派人出使西洋時，具有回教背景的心腹太監鄭和就出線了。

巨無與敵的寶船

永樂三年六月十五日（1405年7月11日），鄭和奉詔出使西洋。當時艦隊基地在太倉（今屬蘇州）瀏家港，鄭和什麼時候離開瀏家港已不可考，只知道他於該年冬

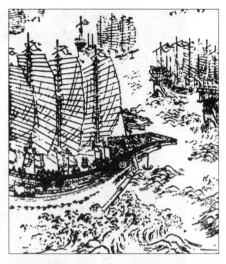

鄭和寶船版畫，作於十七世紀初。（英文版維基百科提供）

從福建長樂五虎門（太平港）「開洋」。其後的六次下西洋也都循著同一路線：艦隊從瀏家港出長江口，沿著東海海岸南下，到福建長樂等候季風。當天氣轉冷，颳起東北季風時，艦隊就開洋而去。

第一次下西洋，出動二百零八艘船、27,800人，其後的六次下西洋，出動的船數在二百至三百艘之間，人數都和第一次相若。鄭和船隊中的大船稱為「寶船」，鄭和乘坐的那艘寶船，「篷帆錨舵，非二三百人莫能舉動」，可能是有史以來最大的木造帆船。至於具體大小，有人說它長44.4丈（138.97公尺）、寬18丈（56.34公尺），除了大得不像話，長寬比例也不合理，一般學者都對這個數據存疑。

除了鄭和的旗艦，還有六十二艘大船，與旗艦通稱「寶船」。

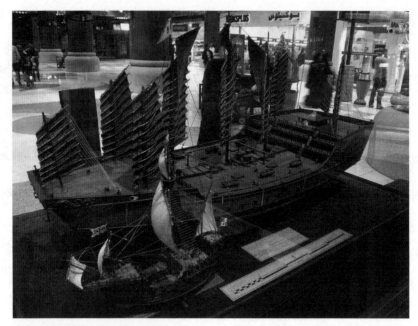

鄭和寶船與哥倫布船之比較，攝於杜拜 Ibn Battuta Mall 中國廳。（日文版維基百科提供）

古人習慣以桅數表示船隻大小，筆者推測，所謂「大船」，可能指三桅或三桅以上的船隻。建造兩百多艘大小船艦絕非一天二日之功，因此在奉詔之前，參謀作業和造船、訓練等工作早已展開，我們甚至可以大膽臆測，下西洋計畫在發現惠帝失蹤時就開始了。

　　鄭和的旗艦雖然「體勢巍然，巨無與敵」，但中國的造船、航海事業自洪武起就沒落了，下西洋不過是落日餘暉。明太祖盡罷沿海市舶司，嚴禁人民出海。永樂重設市舶司，只准外人前來做生意，對自己人卻防範更嚴，甚至將原有的海船悉數改為平頭船，使其無法遠航。1498 年，當葡萄牙航海家達伽馬繞過好望角從東非的蒙巴薩到達印度西岸的古里，這時古里已找不到一艘中國船了！我

們歌頌鄭和下西洋，歌頌明初的海上事業時，不要忘了朱元璋父子對中國航海事業的戕害。

寶船的舵桿

1957 年 5 月在南京三叉河出土一根木製舵桿，長 11.07 公尺，現存北京中國歷史博物館。2003 年 8 月至 2004 年 7 月，南京市博物館對寶船廠遺址第六號作塘進行考古發掘，出土文物千餘件，包括兩根保存基本完好的舵桿，長 11 公尺及 10.1 公尺，現存龍江寶船廠遺址公園陳列室。這些巨大的舵桿，證實寶船的確「體勢巍然，巨無與敵」。

不是海權國家的造船大國

中國不曾成為海權國家，但中國卻是造船大國，從可考的東晉到鄭和下西洋時代，造船一直領先世界各國。中國在造船和航海上有許多重大發明，舉其犖犖大者，有船尾舵（至遲漢代）、水密隔艙（至遲晉代）、龍骨結構（至遲宋代）和指南針（宋代），這些發明都和遠洋航海有關。筆者認為，中國人善於造船，可能和中國人長於木構建築有關。

下西洋造船遺址所出土的寶船舵桿，長 11.07 公尺。根據舵桿上的榫孔，舵高約 6.25 公尺。本書作者攝。

鄭和下西洋航路圖，據《中國大百科全書·交通卷》而加以簡化。

紅海

地中海

天方（麥加）

木骨都束（摩加迪休）

麻林（麻林地）

阿丹（亞丁）

佐法兒（鎮發兒）

忽魯謨斯（荷姆茲）

印度洋

甘巴里（埃貝）

古里（卡利刻特）

南巫里（蔓加洛）

柯枝（科欽）

德里

南渤里（塞拉達哥）

溜山

錫蘭（錫蘭山）

榜葛剌（孟加拉）

新地港（吉大港）

暹羅（泰國）

蘇門答臘

舊港（巨港）

爪哇

婆羅洲

新洲港（獅仁）

北京

廣州

南京

福州

長樂

太倉

明・茅元儀《武備志》卷二四○〈鄭和航海圖〉。現今之下西洋航線圖主要據此繪製。

　　華夏民族發源於黃河流域的黃土地區，當地缺少石材，就發展出獨特的木構建築藝術。即使華夏民族的分佈不再限於黃河流域，但使用木材已成為慣性，幾千年來未曾變過。營建木構建築的技藝，不難轉換到造船上，這是其他古文明所沒有的優勢。

　　中國很早就能建造大船。法顯回國所乘的船，「上可有兩百餘人，後繫一小舶，海行艱險，以備大船毀壞。」西方到了地理大發現時代，海船只能坐幾十人；哥倫布發現新大陸的三艘船，加起來只有八十七人（一說九十人）！法顯距離哥倫布超過一千年，可見中國人造船技術之先進。

《天妃經》卷首圖（局部）。僧人勝慧曾隨鄭和出使西洋，發願刊刻此經（1420 年）。圖中繪天妃（媽祖）及鄭和船隊。鄭和出航，都會到天妃廟進香。取自《中國美術全集》。

　　歷史向前推進，中國人造的船越來越大。拋開隋、唐不談，南宋的車船最大的長三十六丈（101.8 公尺），每側裝十二輪，可載水軍千餘人。元朝的造船事業最為發達，伊本·巴圖塔在其遊記中說：往來印度洋的中國船分為三級，自三帆至十二帆不等，大的有船員千人，都有小船隨行。從這些數據來看，鄭和的旗艦絕非橫空出世，它是踏著宋、元的基礎建造的。

　　當然了，論規模及航行距離，鄭和艦隊的確前所未有。然而，

如此規模的海上行動，在航海史上具有怎樣的地位呢？

他不是個探險家

　　這兩三年來，有關鄭和的學術論文或通俗報導，每每將鄭和說成大探險家，將鄭和與哥倫布相提並論，筆者期期以為不可。

　　所謂探險，指的是探測未知，或前往從未有人履足的地方。迪

《琉球國志略》的封舟圖，1757 年刊刻。自宋代以降，海船形制基本未變。

日本江戶時期繪製的《長崎名勝圖繪》，這時中國船較西方船的差距並不大。

亞士越過西非到達好望角、達伽馬繞過好望角到達印度、哥倫布發現新大陸、麥哲倫繞行地球一周⋯⋯，都是投向未知。反觀鄭和七下西洋，旗艦皆以印度西岸的古里為終點，其他地區都由分遣艦隊前往。從中國到錫蘭和印度的航路，紀元前後印度人就已輕車熟路。至遲到四世紀（法顯時），中國船已來往這條航線。回教興起後，阿拉伯人取而代之，航線更擴及東非沿岸。宋、元期間，中國船已到達東非。鄭和循著已知的航線、前往已知的地方，這哪是什麼探險？

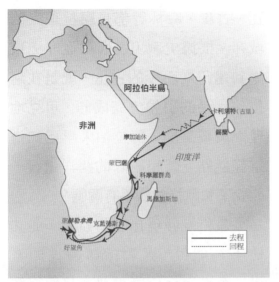

達伽馬像。1498年，達伽馬為了尋找財富，繞過好望角到達印度。

達伽馬從東非的蒙巴薩到達印度卡利刻特（古里）的航路。

發現新航線了嗎？

對照一下鄭和下西洋的航線和阿拉伯人的通商航路，發現兩者基本一致，所停靠的地方也幾乎都是阿拉伯人的貿易據點。最近鄭和發現新航線的說法甚囂塵上，拋開一些野狐禪說法──如鄭和發現澳洲、發現美洲、繞過好望角等，大陸學者普遍認為，從印度西岸到非洲東岸的航路是鄭和發現的。事實上，非洲東岸的摩加迪休、布拉

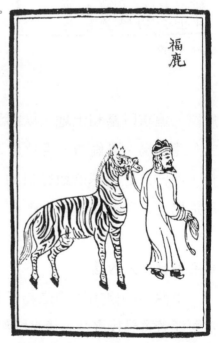

《異域圖志》之福鹿（斑馬）圖。此書刊於宣德五年（1430），孤本存劍橋大學圖書館。

瀛涯勝覽書影。

瓦、竹步、麻林等都是阿拉伯人的城邦。根據史載，達伽馬從非洲東岸到達印度西岸的古里，就是在阿拉伯水手的引領下完成的，可見地理大發現之前，阿拉伯人早已知道這條航路。鄭和船隊的跨洋遠行，能說不和阿拉伯水手有關嗎？

鄭和沒發現什麼新航路，並非他不夠能幹。鄭和指揮龐大的艦隊，從沒發生什麼舛錯，其領導統御能力非比尋常。西方報刊稱他為admiral（艦隊司令），十分允當。

如果皇帝下西洋的目的是尋找新的航路、追求財富和土地，以鄭和艦隊的規模和他的統御能力，迪亞士、達伽馬、哥倫布、麥哲倫等能做到的，鄭和更有條件做到。可惜下西洋缺乏高遠的政經目的，只是一場歷史大秀。接著讓我們看看這場大秀到底得到些什麼。

奇名異寶湧入內廷

下西洋的原始目的是為了尋找惠帝，附帶著宣揚國威。頭一兩次可能著意尋找惠帝，後來既然遍尋無著，皇帝為什麼還樂此不疲？有人說：權力是男人的春藥，愈是雄才大略的帝王，愈是執迷。當數

不清的外國使臣奉表丹墀，俯首向大皇帝朝貢，試想有哪個帝王不為之陶醉！

隨著萬國來朝，各種奇名異寶湧入內廷。外國貢物不過是些土產，皇帝最喜歡的應該就是非洲的麒麟（長頸鹿）。《公羊傳》：「麟者，仁獸也，有王者則至。」明成祖得國不正，如果弄到隻麒麟，豈不證明自己就是王者！至於長頸鹿是不是傳說中的麒麟，已經不重要了。

鄭和船隊也經由交易，獲得許多中國所不產的珍物。這些珍物主要用來充供內廷，並不進入市場，談不上經濟效益。《明史・鄭和傳》評曰：「和經事三朝，先後七奉使，所歷占城、爪哇……等三十餘國。所取無名寶物，不可勝計，而中國耗費亦不貲。」

鄭和船隊看過的珍禽異獸

根據馬歡《瀛涯勝覽》，鄭和船隊看過許多中國不產的動物，不過名稱和現今有異，除了將長頸鹿稱為麒麟，還將食火雞稱為火雞，馬來貘稱為神鹿，𪊧猴稱為飛虎，沙漠猞猁稱為草上飛，鴕鳥稱為駝雞，斑馬稱為福鹿，劍羚稱為馬哈獸。其中長頸鹿和斑馬是非洲動物，稱之為麒麟和福鹿，都是索馬利語的譯音。

缺乏高遠政經目標

鄭和下西洋期間，還有若干特使往來各地，執行特定任務。所有的海上活動，幾乎都由太監負責，主要任務是為皇帝辦差。我們

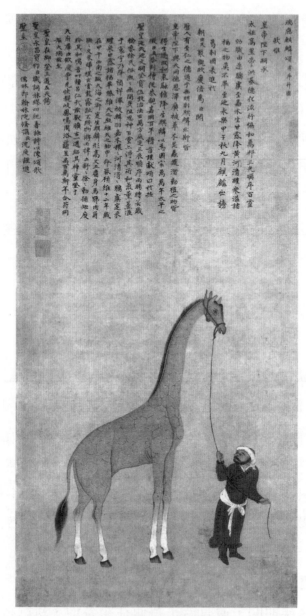

永樂十二年（1414），榜葛剌貢麒麟（長頸鹿）。這隻長頸鹿是埃及蘇丹送給孟加拉蘇丹的，後者再轉送給中國皇帝。圖為〈明人畫麒麟圖〉，上端抄錄沈度作〈瑞應麒麟頌〉。

研究鄭和，不能不考量他的太監身分。服侍皇帝，討皇帝歡喜，不就是太監的職分嗎？鄭和第四次至第七次下西洋，分遣艦隊都到達波斯灣和東非沿岸。尋求麒麟等非洲特產，或許才是遠至東非的動機吧？

正如《河殤》所說：「人類歷史還不曾有過這樣一次毫無經濟目的的大規模航海活動。它是一次幾乎純而又純的政治遊行。它要施恩於海外諸國，以表達中國皇帝對他們名義上的最高宗主權。」說得並不過分。

某些學者認為，「朝貢貿易」曾使中國獲利，果真如此，永樂朝長期掌管財政的大臣夏原吉，怎會不贊成下西洋？宣德朝的「三楊」，也不支持下西洋。恐怕沒有一位有良心的大臣贊成糜費國庫、只出不入的下西洋活動。到了成化年間，在大臣和太監的鬥爭中，下西洋的檔案悉遭焚燬，李約瑟憤憤的說：「這些資料被儒家反海運集團的行政兇徒燒毀破壞了。」其實該責怪的是皇帝缺乏高遠的政經目的，而不是大臣。

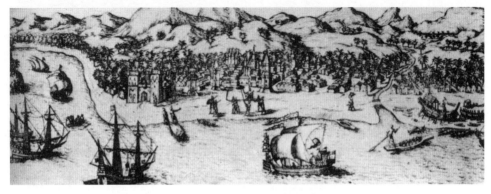

達伽馬到達以後的卡利刻特（古里），這時港口已沒有一艘中國船。

下西洋的邊際收穫

　　當然了，下西洋並非全無所獲，起碼具有「科普」效用，讓中國人知道更多域外事物。以筆者較能掌握的動物學來說，馬來貘（神鹿）、飛狐猴（飛虎）、斑馬（福鹿）、長頸鹿（麒麟）、劍羚（馬哈獸）、鴕鳥（駝雞）等等，隨著進貢或交易紛紛來到中國，宣德五年刊刻的《異域圖志》，就有若干域外動物插圖。萬曆年間出現《三寶太監下西洋記通俗演義》，使得鄭和的故事更為深入普羅大眾，這對閩、粵華人前往東南亞發展，不能說沒有影響。

　　然而，我們所能想得到的種種正面意義，幾乎都是枝微末節。遙想十五世紀，鄭和和西方探險家先後進軍海洋，鄭和作了七場海上大秀，西方探險家卻改變了世界的政治版圖！長期遙遙領先的中國從此被趕過去了，直到現在，還不知何時才能獲得救贖？

　　附記：相關表格從略，如有興趣請查閱原文。

鄭和船隊吃過的域外食物

　　鄭和船隊吃到許多中國不產的食物。他們在越南吃到波羅蜜，在爪哇吃到山竹（吉柿），在泰國喝到椰子酒，在馬來西亞的麻六甲吃到西谷米（沙孤），在蘇門答臘吃到榴槤（賭爾烏）和芒果（酸子），在亞丁吃到椰棗（萬年棗）、扁桃仁（把擔）。括弧是當時的名稱。山竹和榴槤要到二十世紀後半葉，臺灣才吃得到。

（《科學月刊》2005 年 7 月號）

附記

　　筆者關於鄭和下西洋的文章，第一篇〈明代的麒麟——鄭和下西洋外一章〉，刊《科學月刊》1997年5月號，當時若干資料尚未經眼，也沒查閱實錄，難免舛錯。但該文衍生出四篇論文：

　　〈鄭和下西洋與麒麟貢〉於南京「紀念鄭和下西洋六○○週年國際學術論壇」發表（2005 年 7 月）。經過補充，發表在《自然科學史研究》（北京）第二五卷第四期，2006年，311～319頁。

　　〈永樂十二年榜葛剌貢麒麟之起因與影響〉，《中華科技史學會會刊》第八期，2005 年 1 月，66～72 頁。

　　〈瀛涯勝覽所記動物初考〉，《中華科技史學會會刊》第九期，2006 年 1 月，5～14 頁。（本文轉載《廣西民族大學學報》，2009 年 7 月，103、107 頁。）

　　〈傳世麒麟圖考查初稿〉，因出席「第一屆世界華人鄭和論壇」（2009.919-20）而作，刊《中華科技史學會學刊》第十三期，2009 年 12 月，38～43 頁。

　　〈明代的麒麟——鄭和下西洋外一章〉尚衍生出三篇通俗論述，其中〈海的六○○年祭〉是應《科學月刊》之邀所寫的專文；另兩篇〈鄭和的寶船有多大〉、〈鄭和下西洋記事簿〉，分別刊《科學月刊》、《地球公民》。

單眼皮，雙眼皮
——由仕女圖所引發的觀察和思索

歷代仕女圖中的美人，無一例外的都有一雙細長的鳳眼和單眼皮。
直到抗戰時期，這種喜好單眼皮的審美觀才被西方文化凌越。

經常翻閱畫冊，不期然地發現了一個有趣的現象：歷代仕女圖
所畫的美女，全都是單眼皮，雙眼皮的一個也沒看到。

這是為什麼？我開始思索。單眼皮是蒙古人種的特徵之一，其
起因是由於上眼瞼的上方脂肪較多，形成一道褶襞，將上眼瞼蓋
住。這樣看來，古代的漢人是「純系」的蒙古人種囉？

族群遺傳學

但所謂「古代」，要看古到什麼時候。秦、漢以前，漢族的血
統或許較純，這從出土的秦俑可以得到證明。秦俑臉寬、鼻扁，而
且都有一雙單眼皮的鳳眼，正是典型的蒙古人種。但是到了晉室東
渡之後，漢族的遺傳結構就不可能再像秦、漢時那麼「純粹」。西

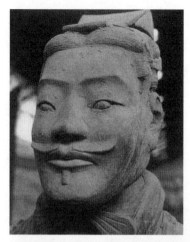

秦俑四例。注意，皆為鳳眼、單眼皮。秦始皇兵馬俑博物館館。

元四至六世紀（魏晉南北朝），北方的遊牧民族南侵（五胡亂
華），結果入侵的異族大多被漢族同化，南下避難的漢族又同化了
若干南方土著民族。燦爛的大唐文明，就是這次民族大融合的結
果。

根據族群遺傳學，如無重大外力干擾，在有限的時間內，族群的基因組成維持恆定。對漢族來說，魏晉南北朝的民族大融合正是「重大外力干擾」。「干擾」的結果，漢族的遺傳結構不可能不發生變化。

民族大融合

這種變化可以從唐代壁畫及唐代雕塑看出端倪。壁畫和雕塑中都出現了凸鼻凹目的胡人，而且為數相當多。雙眼皮也出現了，但似乎未見出現漢人臉上。雙眼皮仍未大量出現，可能和這些壁畫及雕塑全都存在於北方有關。當時北方還是中國的文化中心，而被北方漢族同化的匈奴、鮮卑等遊牧民族，應該都是相當「純粹」的

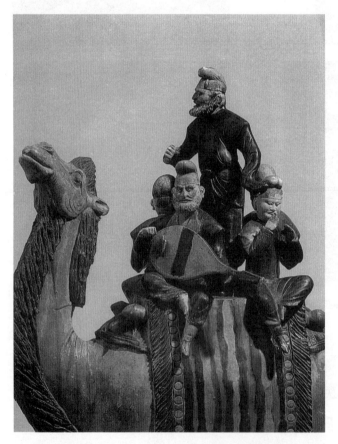

唐三彩駱駝載樂俑，723 年，中國歷史博物館藏。樂俑皆胡人。

蒙古人種。儘管北方漢族的遺傳結構變了，但就眼皮來說，蒙古人種特徵之一的單眼皮，似乎並未受到多少影響。傳世唐代仕女圖中的美女，人人都有一雙細長的鳳眼和單眼皮。這應是反映了當時體質人類學實況，而非僅僅出於審美的考量。

山西太原金勝村唐墓出土壁畫。圖中兩侍衛一漢一胡。唐代壁畫中的漢人少見有雙眼皮者。

　　類似魏晉南北朝的民族大融合，宋代再次發生。從南宋起，中國的文化中心遷移到長江流域。漢族的向南拓展，使得許多東南亞系統的民族融入漢族。同時，入侵北方的遼（契丹）、金（滿）等異族被漢族同化。大約從元朝起，南方土著大多皆已漢化，北方漢族已不再大量添加新血，南北各地漢族的遺傳結構基本已經定型。

　　從民族學的角度看，與其將漢族視為一個民族，不如視為一個文化共同體。北京中國大百科出版社的一位維吾爾族朋友曾和我談過這個問題，他說：「什麼是漢族？從來沒人說清楚。在我看來，

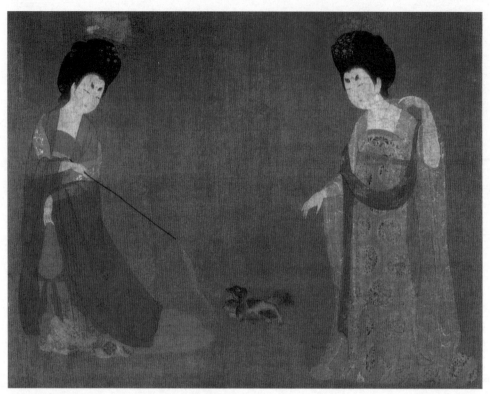

中唐‧周昉〈簪花仕女圖〉局部，瀋陽遼寧博物院藏。

就是五十五個少數民族以外的亂七八糟的一大群。」他的說法雖然戲謔了一些，但也並非全無道理。漢族以共同的表意文字、儒家思想及「天下」觀念為凝聚力，將不同方言甚至血緣的族群牢固地凝聚在一起，而成為一個超大民族。在人類的歷史上，類似的例子十分罕見。

肖像畫的訊息

　　宋代繪畫重視寫實，題材多樣，不避世俗。從宋代的人物畫中，應可窺見宋人的體質及形貌。大約從元朝起，文人畫家取代了職業畫家，而成為畫壇主流。文人畫重視一己心靈感受，不重視所描繪對象是否形似。當文人畫橫掃畫壇的時候，只有肖像畫和民間廟牆畫未曾受到影響。雖然肖像畫家每每被視為畫匠，但上自朝廷、下至民間，都需要肖像畫家為人寫真、傳神。從歷代傳世肖像畫中，可以看出許多有趣的訊息。

　　筆者曾隨手翻閱手邊的畫冊，發現在歷代帝后中，宋太祖（趙匡胤）是單眼皮，其弟宋太宗（趙光義）卻是雙眼皮；元世祖（忽必烈）是單眼皮，其皇后（徹伯爾）卻是雙眼皮；明太祖、馬皇后、明成祖是單眼皮，明宣宗卻是雙眼皮；清聖祖（康熙）、清世宗（雍正）是單眼皮，清高宗（乾隆）和他的貴妃慧賢卻是雙眼皮……。在歷代畫家中，宋徽宗、倪瓚（雲林）、惲壽平（南田）、金農（冬心）是單眼皮，沈周（石田）、徐渭（文長）、曾鯨（波臣）、陳洪綬（老蓮）、王時敏（煙客）是雙眼皮……。

　　如果查閱更多的古人畫像，相信可以得出南、北的單、雙眼皮比例。要是和現今的比例相比較，或許可以得出一些有趣的訊息。以臺灣來說，臺灣人的遺傳結構顯然變了。1949 年東渡的一百餘萬軍民，不但為臺灣帶來了新的文化，也改變了臺灣人基因組成。這一歷史變局，為族群遺傳學和人類學、社會學提供了絕佳的研究材料。

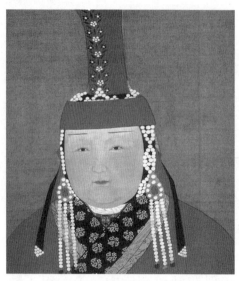

元‧佚名〈元世祖后徹伯爾像〉，臺北故宮博物院藏。

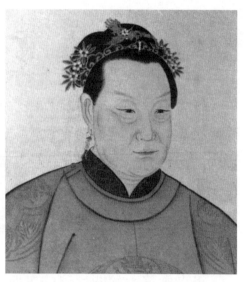

明‧佚名〈明太祖后馬皇后像〉，臺北故宮博物院藏。

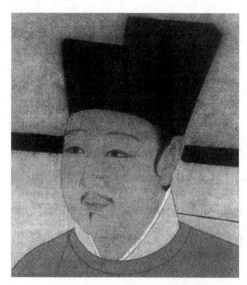

宋‧佚名〈宋徽宗像〉，臺北故宮博物院藏。

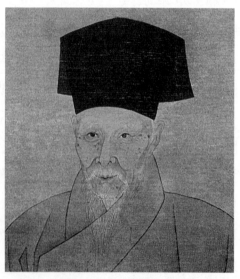

明‧沈周〈自畫像〉，臺北故宮博物院藏。右眼為雙眼皮，左眼為單眼皮。

南方民族的融入

　　唐代以後的雙眼皮增多，可能和西域胡人（屬高加索人種）的混入和南方開發有關。唐代大批西域胡人來到中國，不可能不和漢人通婚。另一方面，南方的土著雖屬蒙古人種，但混有地中海人（屬高加索人種）、矮黑人的血統。過去他們分布至華南（甚至華中），隨著漢族向南拓展，有的被同化了，有的向南逃遷。從中南半島人、馬來西亞人及中國南方少數民放身上，應可看出華南原住民的原始形貌。

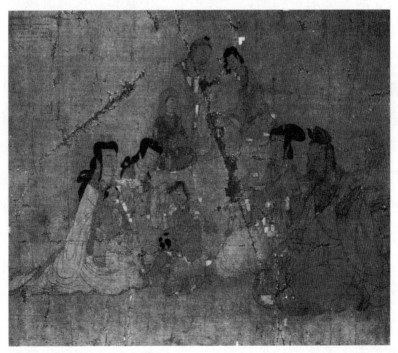

顧愷之〈女史箴圖〉局部，大英博物館藏。

寒舍附近有一處泰勞宿舍，下工時間隨時有大批男女泰國勞工在附近遊蕩。我曾刻意打量這些泰勞，他們大多有一雙滾圓的大眼睛及雙眼皮。泰族原來住在華南，於二至十世紀移居泰國。

筆者曾到過內蒙草原牧區，接觸過尚未漢化的蒙族。我注意過這些被視為典型蒙古人種的蒙族，他們的確大多有一雙細長的鳳眼，也的確大多是單眼皮。從他們五官和樸直的神情，我不期然地想起了兩千多年前的秦俑。

從秦俑清一色的單眼皮，到偶而出現雙眼皮的唐代壁畫和雕塑，到宋代以後肖像畫的雙眼皮增多，這些事實告訴我們：隨著民族融合，漢族的遺傳結構已一變再變，早就和以黃河流域為中心時不一樣了。

傳統審美觀的沒落

儘管肖像畫中的男女人物有單眼皮也有雙眼皮，但歷代仕女圖中的美女，卻無所例外地都是單眼皮。這為什麼？道理很簡單：為人畫像，必須忠於事實；但繪製仕女圖卻無此限制，只要依照約定成俗的審美觀，就可以畫出自己心目中的美人。歷代的審美觀並非一成不變，如唐人崇尚穠艷豐肥，明、清崇尚纖弱輕柔；但唯一不變的是：對細長鳳眼和單眼皮的偏好。在繪畫中，從現存最古的一幅人物畫——東晉顧愷之的〈女史箴圖〉起，一直到清末民初，甚至到抗戰以前，對單眼皮和細長鳳眼的偏好從來沒有變過。

仕女圖中千篇一律的單眼皮，在晉朝和唐朝可能出於寫實。當

舉目所見，無論男女無不是單眼皮時，形諸丹青自然不可能出現雙眼皮；這就像西方畫家不會將西方人畫成單眼皮的道理是一樣的。然而，宋朝以後，將美人畫成單眼皮卻成為一種程式。程式的形成，或出於陳陳相因，或出於長期以北方為文化中心所形成的審美觀的制約。總之，在中國人的審美觀未被西方的審美觀凌越之前，中國人對於美人的認定是有自己的標準的。

這種中國人的自家標準，大約在抗戰前後被徹底摧毀。去年 10 月，我曾到中正藝廊參觀「百年版畫海報精品展」，從展出的「月份牌畫」中，大致可以看出中西易勢的過程。月份牌畫肇始於二十世紀初的上海，是一種參用西畫技法的仕女圖廣告畫。早期月份牌畫所畫的美女，體態較為纖弱，眼型以細長鳳眼、單眼皮居多。到了後期，體態普遍較為健美，眼型則以雙眼皮、大眼睛居多。轉變的軌跡清晰可尋。

那天，我被一張賣陰丹士林布的月份牌畫吸引住。圖中穿天藍色陰丹士林旗袍的美女不是李××嗎？走近細看，果然是她。除了有她的簽名，還有她手書的一句廣告辭。我仔細打量她

後期的月份牌畫。圖中美人身材修長而健美，眼睛為雙眼皮，顯示審美觀的西化。

的眼睛，是單眼皮，不是雙眼皮。記憶中，李××從來就是雙眼皮，怎麼被畫成單眼皮？我明白了，這幅大約作於抗戰末期或勝利初期的月份牌畫，才是她的真面目啊！

　　中國人將單眼皮割成雙眼皮，象徵著傳統審美觀的沒落，也象徵著文化的沒落。占全球五分之一人口，以漢族為主體的中華民族，要到什麼時候才能走出由夏入夷的陰霾呢？

相書的眼形

　　中國相書對於眼形的分析極其細微：有鳳眼、羊眼、猴眼、龜眼、龍眼、魚眼、獅眼、鵲眼、象眼、馬眼、虎眼、孔雀眼、鴛鴦眼、牛眼、火輪眼、鼠眼、鶴眼、醉眼、鳴鳳眼、陰陽眼、狼眼、雁眼、桃花眼、鷺鷥眼、猿眼、鴿眼、獐眼、鹿眼、鸞眼、蜂眼、熊眼、鵝眼等等，通常都附有圖示。一般而言，以瞳仁端正、黑白分明、眼神藏而不露者為上乘。

（附注：這篇短文是用粗淺的觀察和常識寫的，除了翻閱過畫冊，未曾查閱過任何文獻。本來想查閱一下《紅樓夢》等古典文學名著，看看古人在描寫美女的眼睛時，會不會說明她是什麼樣的眼皮。或查閱一下歷代相書，看看相書上對單、雙眼皮有什麼說法。後來決定免了。本文既然以常識寫成，就乾脆常識到底吧！）

（原刊《科學月刊》1997 年 6 月號）

附記

　　本文迄未改寫成論文，但衍生出兩篇短文，刊《科學月刊》
「大家談科學」欄目，皆未收入本書。

見笑花，含羞草

含羞草原產熱帶美洲，中國最早傳入的地方可能是臺灣，其臺語名稱見笑花，可能就是含羞草一詞的語源。

大約四年前，偶然翻閱《故宮書畫圖錄》，看到一幅題簽「臣郎世寧恭繪」的宮廷繪畫〈海西知時草圖〉，從賦形設色來看，顯然是一株含羞草，再看乾隆題款，得知圖中的「知時草」是西洋國家貢物，茲抄錄乾隆御題如下：

西洋有草，名僧息底幹，漢音為知時也。其貢使攜種以至，歷夏秋而榮，在京西洋諸臣因而進寫。以手撫之則眠，蹠刻而起，花葉皆然。其起眠之候在午前為時五分，午後為時十分，輒以成詩，用備群芳一種。

懿此青青草，迢遠□貢泰西。知時自眠起，應手作昂低。似菊黃花韡，如棕綠葉萋。詎惟工揣合，殊不解端倪。始謂薑□蒲誕，今看靈珀齊。遠珍非所寶，異卉亦堪題。

西洋有草名僧是感辯譯漢書惹知時
也其貢使獲種以生歷夏秋而榮在京師
洋諸田因以遞焉以手拂之則眠躺刻
而起花葉詩然其起默之像在午前為
時五分午後為時十分朝以成詩用備群
芳一種

聽此春草造惹貢泰西知時自賦起惹
手作非低似薈黃花輝如椒條葉萎抱
畫福齋速殊非珍寶與卉名題
乾隆季面秋八月題知時草六韻命為
立圖卯書其上御筆

郎世寧繪〈海西知時草圖〉，臺北故宮博物院藏。

乾隆癸酉秋八月題知時草六韻，命為之圖，即書其上。御筆。

（□：認不出的字）

乾隆癸酉即乾隆十八年，也就是西元 1753 年。難道到了十八世紀中葉中國人還沒見過含羞草？是乾隆皇帝置身深宮沒機會看到？還是中國不產？這個饒富趣味的問題，使我很想一探究竟。

原產美洲的外來種

然而，筆者雖然出身生物系，對植物學卻一竅不通。有次和幾位同事出外踏青，問起路邊的植物，我只認識一兩種，那幾位同事大失所望，有位同事以半開玩笑的口吻說：「你大概常翹課吧！」事實上，我念大學時壓根就瞧不起分類學，何況又是動物組的，對植物分類更不願意下功夫。事隔那麼多年，當時又沒認真學，還能認出那些野草野花才怪呢！

俗語說，書到用時方恨少，筆者既不諳植物學，案頭又缺少植物方面的參考書，雖然興起探究〈海西知時草圖〉的念頭，卻無從著手。唯一的本事就是翻閱百科全書，看過手邊的 Encyclopaedia Britannica 和 Columbia Encyclopedia，才知道含羞草的英文名稱是 "sensitive plant"（或 "humble plant"），主要指 *Mimosa pudica*，其次指 *M.sensitiva*，都原產熱帶美洲。乾隆御題「西洋有草，名僧息底幹」，顯然是 "sensitive" 的音譯。明末清初，許多原產美洲的糧食作物和經濟作物傳入中國，如玉米、甘藷、馬鈴薯、番茄、辣椒、花

生與煙草等等，沒想到現屬野草的含羞草也是其中之一。

李教授的傳真

　　儘管上述「發現」令人振奮，但卻引出幾個難以回答的問題：其一，含羞草的進入中國，和乾隆年間「其貢使攜種以至」有關嗎？其二，乾隆既為之取名「知時草」，後來怎麼改稱「含羞草」？要解答這兩個問題，必須閱讀大量文獻，筆者心有餘而力不足，只好將問題擱置起來，以待機緣。

　　去年9月4日，筆者有幸結識臺大植物系的李學勇教授。這位退休教授學殖深厚，《中國之科技與文明・中國農業史》兩鉅冊就是他翻譯的。（當今生物學界有幾人有此能力、毅力？）筆者知道他腹笥廣闊，10月2日，在「中華科技史同好會」的集會上抓住機會向他請教：含羞草這個詞在中國最早是在哪一本書上出現的？李教授表示，這個問題他沒注意過，將專程到圖書館去查一下。

荷據時期所繪臺灣地圖。（維基百科提供）

去年 12 月 9 日，收到李教授的傳真，他影印了一頁有關含羞草的英文檢索資料（L.H.Bailey1948 年著 Standard Cyclopaedia of Horticulture），並在頁尾寫上一行字：「中國最早的記錄為《臺灣府志》（1710）及《諸羅縣志》（1717）。」隔了兩個月李教授才傳來回音，足見答案得來不易。李教授耗時費力所查出的的兩個「數據」，成為我的「羅塞達碑」，原本茫無頭緒的問題，一下子有了方向。

根據李教授的傳真，筆者原先的兩項提問立時得到答案：含羞草的引入中國，和乾隆年間的「其貢使攜種以至」無關。乾隆皇帝不知道這種異草早已傳到臺灣，而且已有一個典雅的名稱。他所取的「知時草」應該未曾傳出宮禁，專制時代，皇帝金口玉言，如果他取的名稱傳到民間，不可能不流傳開來，成為最通行的稱呼。

更重要的是，李教授傳來的資料使我意會到含羞草這個典雅的稱呼和臺灣有關。筆者兒時就已經知道，臺語稱含羞草為「見笑花」（見笑，意為害羞，或不好意思），這應該就是含羞草這個典雅名稱的語源。從明天啟四年（1624）到清順治十八年（1661），臺灣有三十七年被荷蘭人和西班牙人統治，臺灣之有含羞草，八成是這段時間傳來的。含羞草一詞源自臺灣，且源自臺語，可說是臺灣和臺語對植物學的一項貢獻。現今臺灣研究蔚然成風，我何不趕個熱鬧，湊上一腳。

查閱電子文獻

臺灣文獻浩若煙海，從中查找含羞草何異大海撈針！所幸中央研究院漢籍電子文獻的資料庫中有「臺灣方志」、「臺灣檔案」、「臺灣文獻（一）」和「臺灣文獻（二）」，可供免費上網查閱，使得原本無從著手的問題，可以輕易地解決。經過多次上網，發現含羞草一詞在臺灣源遠流長，至遲到康熙年間，就已在臺灣通行了。

Fig. 69. A Zweigstück, B Bl., C Fruchtstand, D Hülse, E S. von *Mimosa pudica* L. 某十九世紀植物學家於其著作中所繪含羞草形態圖。

以「見笑」、「含羞」、「含羞草」、「羞草」為關鍵詞，在上述四個資料庫中查找，除了「臺灣檔案」，另外三個資料庫都收獲豐碩。以「臺灣方志」資料庫來說，共找到二十九則，含蓋多種方志。換句話說，至遲至清領末期（有些志書是清末修的），含羞草已遍布臺灣各地。在這些方志中，康熙朝的有兩則，即《諸羅縣志》（1718）和《臺灣縣志》（1720）。

所羅門群島所發行的含羞草郵票。

《諸羅縣志》卷十物產志·物產·草之屬：含羞草：高二、三寸，葉似槐。爪之，葉即下垂，如婦女含羞然。

《臺灣縣志》輿地志卷一·土產·草之屬：含羞草：高四、五寸，葉似槐。爪之則下垂，狀如含羞，故名。

李學勇教授的傳真中說，中國最早的含羞草記錄為《臺灣府志》（1710），事實上，《臺灣府志》修過五次，分別為康熙三十三年（1694）、康熙四十九年（1710）、乾隆六年（1741）、乾隆十一年（1746）及乾隆二十五年（1760）。經過查找，發現直到乾隆六年的刊本《重修福建臺灣府志》才出現含羞草，該書卷六風俗（歲時、氣候、土番風俗、物產）·物產·草之屬：

　　含羞草（高四、五寸，葉似槐。爪之則下垂，狀如含羞，故名）

那麼《諸羅縣志》物產志是否就是含羞草最早的記錄？康熙四十八年（1709）刊刻的《赤嵌集》，卷四戊子有羞草詩，這才是已知最早的含羞草記錄：

羞草：葉生細齒，撓之則垂，如含羞狀，故名。

草木多情似有之，葉憎人觸避人嗤；也知指佞曾無補，試問含羞卻為誰？

羞草，顯然也是從臺語土名「見笑花」轉譯的。詩中「試問含羞卻為誰」的句子，首次出現「含羞」字樣。羞草加上含羞，不就成了含羞草嗎？《赤嵌集》的作者孫元衡，桐城人，原任四川漢州知州，康熙四十二年（1703）陞臺灣府同知，四十八年任滿，調山東東昌府知府。《重修臺灣府志》卷三〈職官志〉有傳：

孫元衡，字湘南；江南桐城人。由貢生，知四川漢州知州。康熙四十二年，遷臺灣府同知。性溫厚，於物無忤；而秉志剛正，不屈權勢。諸不便民者，悉除之。會歲旱，令商船悉運米，多者重其賞；否則有罰。於是南北艘雲集，臺人得飽而歌。數攝諸縣篆，署府符，

乾隆二十五年刊《續修臺灣府志》書影

所在有善政。秩滿，遷東昌知府。在臺灣所作詩，有《赤嵌集》；深為王新城所賞。

清領時期，臺灣仍屬邊陲徼外，內地人士前來臺灣，喜歡記述其奇風異俗和奇異土產。含羞草中原不產，經常被內地人士記入詩文。當時交通不便，資訊不發達，這些詩文就成為內地人士認識臺灣的重要資訊。孫元衡在臺灣所作的詩「深為王新城所賞」，可見這些詩文對內地文人的魅力有多深。王新城即王士禎（1634～1711），號漁洋山人，山東新城人，當時詩壇祭酒。以王士禎的眼界，如係尋常詩作恐怕不屑置喙吧。

在中研院的漢籍電子文獻臺灣資料中，含羞草的臺語土名「見笑花」，僅見於光緒十九年（1893）編纂的《苗栗縣志》，該書卷五物產考‧花屬：

見笑花：即含羞草。花黃。葉似槐，爪之下垂。

儘管民間一直稱之為「見笑花」，但寫成書面時幾乎皆作含羞草，可見含羞草這個詞，很早就在臺灣定形了。

有關含羞草的詩文

筆者在中央研究院漢籍電子文獻「臺灣方志」及「臺灣文獻（一）」、「臺灣文獻（二）」中，查到十則有關含羞草的詩文，其中八則出自內地人士手筆，二則為臺灣人作品：

（一）《使署閒情》

乾隆十二年（1747），六十七和范咸負責修成《重修臺灣府志》。六十七，字居魯，滿洲鑲紅旗人，時任巡視臺灣戶科給事中。范咸，字九池，浙江仁和人，癸卯進士，時任巡視臺灣兼提督學政監察御史。六十七將修志期間所作詩文及所收集到的詩文編成《使署閒情》，與府志同年刊行。錢元起，臺灣生員（乾隆十八年拔貢），《使署閒情》卷二收其詩四首，〈含羞草〉為其中之一：

> 幾簇低垂曲徑間，王孫歸去不思還；無情草木羞何事？我未成
> 名始厚顏。

（二）《臺灣賦》

王克捷，字必昌，諸羅（嘉義）人，臺灣首位進士（乾隆丁丑科，1757），官至江寧同知，著有《通虛齋集》，其〈臺灣賦〉縷述臺灣史地物產：

> 唯內地之所少，爰遍訪夫芻蕘。水藤代韋而堅韌，通草作花而
> 妖嬌。葉張七絃，聊充耳目之玩；蘆開一捻，可卜颱颶之飄。更
> 有蕃茶作飲，白麴為醪。齒草洗齒，茜草染毛；羞草含羞，薯草
> 老饕。若其刈莞蒲以織席，編絲茅而索綯，群居萃處，曾無慮夫
> 風雨之飄搖。

至於內地來臺官吏有關含羞草的記載，自孫元衡《赤嵌集》（1709）已降，依年代先後臚列如下：

（一）《使署閒情》

卷二詩（二）〈再疊臺江雜詠原韻十二首〉，范咸所作，其中一首敘及含羞草：

> 繁花多半是深紅（如刺桐、桐、仙丹、佛桑之類），有色無香謝曉風。倒挂終嫌與物異（倒挂鳥，來自呂宋），含羞卻似向人同（含羞，草名）。蛋煙蠻語憐貓女（番女幼多以貓名之），狐帶鶉衣怪狡童（臺人服多不衷）。賴有松醪風味足，玉山穨處醉衰翁。

（二）《臺海見聞錄》

董天工，字典齋，福建崇安人，拔貢，乾隆十一至十五年（1746～1750）任彰化縣教諭，所著《臺海見聞錄》乾隆十六年刊行，該書卷二臺草：

> 含羞草高四、五寸，葉似槐，細齒，撓之則垂，如含羞狀。張司馬有詩：「草木多情似有之，葉憎人觸避人嗤。也知指佞曾無補，試問含羞卻為誰」？張司馬詩：「萱花自惜可忘憂，小草如何卻解愁？為語世人休怪詫，風清太甚要含羞」。

張司馬（清代習稱同知為司馬），指張若，字樹堂，桐城人，拔貢，保舉漳州府同知，乾隆十一年（1746）調臺灣海防同知。所引的詩第一首為孫元衡所作，誤作張司馬，可能出於手民之誤。

（三）《小琉球漫誌》

朱仕玠，字璧豐，拔貢，福建邵武人，乾隆二十八年（1763）來臺任鳳山縣教諭，二十九年丁憂回籍，翌年著《小琉球漫誌》，自序云：「學署無事，追記道涂所經，及在營所聞見；與夫郡邑志所紀載，凡山、川、風、土、昆蟲、草、木，與內地殊者手錄之。間以五七言，宣諸謳詠。」卷五《瀛涯漁唱》（下），記含羞草：

> 生同庶草碧離離，卻號含羞為阿誰？遙想甬東辭老日，九原無面見鴟夷。

含羞草，葉生細齒，觸之則垂，如含羞狀。

（四）《海東札記》

朱景英，字幼芝，號研北，湖南武陵人，乾隆十五年（1750）解元，知寧德縣，乾隆三十四年（1769）陞臺灣府同知，卅八年（1773）任滿，陞汀州邵武府知府。在臺著《海東札記》，自署「余貳守海東，逾三歲，南北路遍焉。凡所聽睹，拾紙雜然記之，日積以多，遂析為八類，鈔存四卷。」該書卷三，記土物：

又羞草,葉生細齒,爪之則垂如含羞狀。

(五)《斯未信齋雜錄・壬癸後記》

徐宗幹,字樹人,江蘇通州人,嘉慶二十五年(1820)進士。道光二十七年(1847)至咸豐四年(1854),曾數次抵臺視事。同治元年(1862),陞福建巡撫。著有《斯未信齋文編》及《斯未信齋雜錄》。雜錄・壬癸(1851~1852)後記,主要記臺灣事物,有關含羞草的記敘如下:

> 台地有草,名含羞花。其葉似夜合花而微小,疊翠可玩;以手微拂則皆卷縮,而枝柯盡頹爾委地,逾時又舒放如常。

(六)《斯未信齋文編》

徐宗幹文集,刊於同治元年(1862),該書卷三藝文・斐亭偶記:

> 道署斐亭,以左右多修竹而名。……階下有草,名含羞花,微拂之即枝葉卷縮委垂,逾時仍舒放如故。

(七)《臺灣雜詠合刻》

馬子翊,字廣文,福建侯官(福州)人,舉人。光緒元年,福

建巡撫王凱泰遷臺視事，馬為其隨員。王公餘作《臺灣雜詠》三十二首、《臺陽續詠》十二首，馬作《臺陽雜興三十首》與之唱和，皆收《臺灣雜詠合刻》，述及含羞草的一首如下：

籬落天然結莉毯，金鈴箇箇綴林投；高巖神藥生三腳，野圃香柑熟九頭。異鳥舞雷魚舞火（雷舞鳥聞雷則舞、飛藉魚見火則舞），好花含笑草含羞（含笑花，五瓣微黃；含羞草，爪之則垂）。閒來欲訂群芳譜，不負乘桴汗漫游！

從上引詩文可以看出，直到同光年間，含羞草仍被視為內地難得一見的奇花異草，無怪馬子翊《臺陽雜興三十首》會有「閒來欲訂群芳譜，不負乘桴汗漫游！」的感嘆。

尚待解決的問題

今年元月 8 日，「科學史同好會」集會時李學勇教授又給我一紙《植物名實圖考》的影印資料，原來圖考上已有含羞草的記載，不過稱為「喝呼草」，茲抄錄「喝呼草」條全文如下：

《廣西通志》：「喝呼草幹小而直上，高可四、五寸，頂上生梢，橫列如傘蓋。葉細生梢，兩旁有花盤上。每逢人大聲喝之，則旁葉下翕，故日喝呼草，然隨翕隨開，或以指點之亦翕。前翕後開，草木中之靈異者也。俗名懼內草。」

《南越筆記》：「知羞草，葉似豆瓣相向，人以口吹之，其葉

自合，名知羞草。」

　　按草生兩粵，今好事者攜至中原，種之皆生。秋開花絨絨成團，大如牽牛子，粉紅嬌嫩，宛似小兒帽上所飾絨毯。結小角成簇，大約與夜合花性形俱肖，但草本細小，高不數尺。手拂氣嘘，似皆知覺；大聲唒喝，即時俯伏。草木無知，觀此莫測。唐階指佞，應非誑言；蜀州舞草，或與同彙。彼占閨傾陽，轉為數見。

　　《植物名實圖考》為中國傳統植物學登峰造極之作，作者吳其濬（1789～1846），河南固始縣人，嘉慶二十二年（1817）進士，歷任廣東、浙江鄉試主考，江西學政提督，湖廣總督及浙江、雲南、福建、山西巡撫，「宦跡半天下」。吳氏雅好植物學，所著《植物名實圖考》道光二十八年（1848）刊行，共收植物 1,714 種，皆附插圖，繪製精細，可供按圖索驥，從「喝呼草」插圖可見一斑。

　　《植物名實圖考》喝呼草條所引用的《廣西通志》及《南越筆記》，李教授已代為查出刊刻年代，分別是道光二十年（1840）及乾隆三十二年（1777），都較臺灣文獻的含羞草記載晚。「按草生兩粵，今好事者攜至中原，種之皆生。」可見在吳其濬時代，含羞草在內地主要產於兩廣。依常識推斷，應先傳入廣東，再傳入廣西。葡萄牙人雖於明嘉靖十四年（1535）據有澳門，廣州更久為通商口岸，但在鴉片戰爭之前，外人進入廣東內陸者寥寥可數。另一方面，荷蘭人和西班牙人曾據有臺灣一部或全部，域外植物傳入臺

灣自然較傳入內地便利。江蘇上元蔣師轍所作《臺游日記》卷三（光緒十八年六月日記），談到臺灣物產時說：「臺土產多有自西洋來者。」這是荷蘭和西班牙統治時期所留下的歷史印記。

《植物名實圖考》喝呼草圖。

從上引《植物名實圖考》書文可以看出，吳其濬雖「宦跡半天下」，但並不知有「含羞草」一詞。換言之，至少在吳其濬時代，從台語所意譯的含羞草尚未在內地通行。《植物名實圖考》影響深遠，考究植物名實莫不以之為圭臬。我們不免要問，以《植物名實圖考》的權威性，其「喝呼草」為什麼會被源自臺灣的「含羞草」完全取代？

荷蘭人引進臺灣的水果

　　荷據時期引進許多域外植物。以水果來說，荷蘭人引進的有蓮霧、芒果、番茄、釋迦等。蓮霧原產南洋，芒果原產印度，荷蘭人自爪哇引進。康熙五十八年（1719），福建巡撫呂猶龍曾獻皇帝臺灣「番樣」（芒果）。番茄原產美洲，荷蘭人引進做為觀賞植物，日據時才普遍食用。釋迦原產熱帶美洲，荷據時引入，起初稱為番荔枝。鳳梨是否由荷蘭人引進尚待考證。

筆者推斷，取代的關鍵在於近代生物學的傳入。含羞草是一種「明星」植物，一般生物學或植物學教科書無不以含羞草說明植物運動，教科書的譯介者一旦採用了含羞草三個字，這個從臺語意譯的名稱就會不脛而走。《植物名實圖考》的影響力，怎能敵得過發行量大、流通性廣的教科書呢！

　　那麼近代生物學或植物學傳入中國時，西學的譯介者是怎麼知道採用含羞草這個詞的？推測起來，不外兩種可能：其一，譯介者本來就知道有含羞草這個詞，鑑於其典雅，而採用了它；其二，原封不動地取自日本圖書，日人則襲自吾臺文獻。日本人圖謀臺灣已久，甲午之前對臺灣文獻應該已有全面而深入的蒐集與研究。

　　事實上，上述一系列的推論，只要多走訪幾趟臺大圖書館，查閱一下清末譯介的西學圖書，以及早期的日本生物學圖書，應該就可以得到答案。然而，此文完全依賴李學勇教授提供的兩份資料及中研院漢籍電子文獻寫成，既然閉門造車，乾脆就造到底吧。「行到水窮處，坐看雲起時」，世間的萬事萬物本來就因果不盡，區區這篇短文未能圓滿又有何妨？

後記

　　乾隆御題有「似菊黃花韡」的句子（郎世寧所繪為紫紅色），《苗栗縣志》說含羞草「花黃」，連橫《臺灣通史》虞衡志也說含羞草「花黃而小」，這和平日所見不合，是不是含羞草也有開黃花的？請教老友鄭元春，他說含羞草的花都是紫紅色。鄭元春還告訴

我，臺灣的含羞草原先只有 *Mimosa pudica*，大約近幾十年才傳入 *M.s
ensitiva*（稱為美洲含羞草），其花也是紫紅色的。乾隆皇帝的詩原多
不通（還是他有色盲？），《苗栗縣志》和《臺灣通史》可能將其他
植物和含羞草弄混了。

謝誌

　　蒙李學勇教授提供線索，本文始得草成，隆情厚誼，特致謝忱。

<div align="right">（原刊《科學月刊》2000 年 4 月號）</div>

附記

　　本文衍生出論文一篇：

　　〈清代臺灣方志含羞草資料載錄〉，《中華科技史同好會會
刊》第二期，2000 年 7 月，44～49 頁。

萬家都飽芋田飯

　　清初時，來臺的大陸人士發現，原住民的芋頭和內地產的很不一樣，於是紛紛記進他們的詩文。原住民的芋頭也曾經被漢族移民大面積栽種，其影響非但及於生活，亦及於習俗。

西　元 2000 年春夏之交，我收到「中國少數民族科技史研討會」的邀請函。這一屆在西昌召開，大會安排參觀西昌衛星發射中心和旅遊川滇交界的瀘沽湖，這兩個地方對我都具有難以抗拒的吸引力，但參加研討會總得寫篇論文，我總不能空著手去吧？

番社采風圖

　　我生活在臺灣，要談中國少數民族，大概只能在臺灣原住民（以下簡稱原住民）身上找題目。但我從未探討過原住民，根本無從著手。一天，忽然想起中研院史語所典藏的《番社采風圖》，我清楚地記得，采風圖上有收穫小米、種植芋頭、採椰子等圖像。近

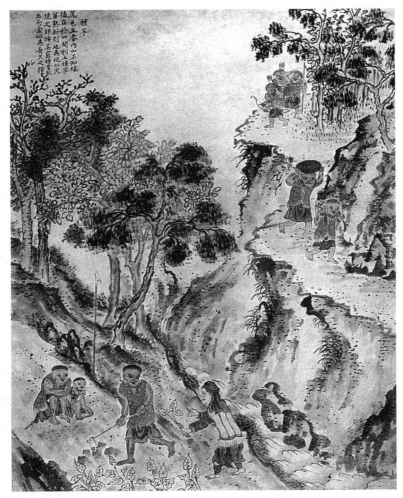

乾隆初，巡台御史六十七命畫工繪製《番社采風圖》，種芋為其中一幅。

年來我用圖像研究科技史，心想何不以《番社采風圖》作基礎，探討一下原住民的作物？論文有方向了！

我到圖書館查閱《番社采風圖》，才知道這組圖畫是巡臺御史六十七（人名，滿州人）使臺期間（乾隆九年至十二年，1744～

1747）命畫工繪製的。這組圖畫筆法寫實，是研究清初平埔族生活的重要史料。

《番社采風圖》現存十七幅，有關作物的有：揉採（採椰子）、種芋、耕種（種水稻）、刈禾（割小米）等四幅。我就研究原住民的芋頭吧。

為什麼會選擇芋頭？說來可真話長。讀大學時，常到圖書館借閱臺灣銀行出版的《臺灣文獻叢刊》，隱約記得，清代流寓臺灣的大陸人士，常在詩文中稱讚臺灣的芋頭。為了證實自己的記憶，我迫不及待地上網查閱中研院「漢籍電子文獻」的「臺灣方志」及「臺灣文獻」。Bingo！這個題目確定可以做了。

我將上網查到的資料拼湊成一篇論文，取名「臺灣土著所植芋頭及其影響」，適時以電子郵件寄給大會，算是弄到一張「入場券」。大概是物以稀為貴吧，會務組竟然把我那篇拼湊之作列為「大會宣讀」（有別於分組宣讀），至今想來仍覺得僥倖。如今再次拼湊一下，把那篇急就章的論文改寫成通俗文章，讓更多讀者能夠看到。

臺灣原住民的作物

一般人的印象中，總以為原住民未漢化前過著狩獵生活，其實他們從來就以農耕為主、漁獵為輔。居住平地的平埔族如此，山地或偏遠地區的高山族也是如此，文建會出版的《臺灣原住民的飲食世界》說得十分清楚。

那麼原住民種些什麼？根據陳奇祿的《臺灣土著文化研究》，漢化之前，糧食作物主要是小米、芋頭和番薯。小米是原住民的神聖作物。大凡一個民族，始遷時所攜帶的作物，往往被視為神聖。小米原產中國大陸，原住民的祖先在史前時期從華南遷到臺灣，他們帶來的小米，銘印著原鄉之情。

小米是臺灣原住民的神聖作為，圖為排灣族母女與所植小米，攝於日據時期取自《台灣蕃界展望》。

番薯呢？番薯原產南美，大約十六世紀末傳到臺灣。傳到中國大陸大概也是這個時候。至於芋頭，原產馬來半島，但南島民族幾乎都種芋頭，英文名 taro 就是源自波利尼西亞人（屬南島民族）的土語。至於芋頭什麼時候傳到臺灣、怎麼傳到臺灣？事隔久遠已難稽考了。

南島民族的遷移

從考古文物和語言學來看，南島民族的發源地都指向同一個地方——臺灣。大約六千年前，南島民族的祖先從華南遷到臺灣，再以臺灣為跳板，遷到菲律賓，再次第擴散至南洋和南太平洋。大約到了一千五百年前，南太平洋可住人的島嶼幾乎都被他們占據。他們更越過印度洋，分布到達馬爾地夫和馬達加斯加島。令人唏噓的是，南島民族的原鄉——華南，已找不到南島語系的痕跡。

芋頭，屬於天南星科，學名 *Colocasia esculenta*，分為旱芋和水芋兩大類，各有許多品種。旱芋隨處可種，原住民種植的芋頭可能以旱芋為主，《番社采風圖》的「種芋」，就是種植旱芋。芋頭曾經是原住民的重要糧食作物，直到現在，南臺灣的排灣族和蘭嶼的雅美族仍然經常食用芋頭。

清初時，臺灣還是半蠻荒地區，遊宦臺灣的官吏、幕客喜歡將所見所聞寫進詩文。小米和番薯品種間差異有限，不論哪個地方出產的都差不多，不會引起人們注意，但原住民的芋頭和大陸產的很不一樣，於是紛紛寫進他們的詩文。

文獻中的芋頭

原住民的芋頭不但品種多，而且體型大，讓我們抄錄康熙、乾隆年間的三則筆記：

日據時（1933）之雅美族。該族至今仍廣植芋頭。

黃叔璥《台海使槎錄》卷三記物產：

芋有二種：紅者呼為為檳榔紅，白次之。熟較內地亦蚤，六月初旬即可食。多食滯氣，不似內地滑潤。南路

番子芋，一名糯米芋，有重十餘觔者，味佳。

黃叔璥，字玉圃，順天大興人，康熙四十八年進士。康熙六十一年，臺灣設巡察，黃出任首任巡察御史，在臺灣兩年，著成《臺海使槎錄》。引文中的「檳榔紅」，應該就是最受外地人士稱道的檳榔芋。重達十幾斤的糯米芋（即秫米芋），我曾懷疑是山藥，但糯米芋早已成為定名，不致以訛傳訛。根據阮昌銳的《臺灣的原住民》，原住民的芋頭品種已較前減少，意味著很多品種已絕種，十幾斤的糯米芋我就從未見過。

董天工《臺海見聞錄》卷二記台蔬：

> 番芋，一類數名：長曰土芝，圓曰蹲鴟；又檳榔芋，中有紅根相連如檳子；又淡水芋，大者重四、五斤，其味似荷香。台蔬獨芋擅名，頗不似內地之芋也。

董天工，字典齋，福建崇安人，拔貢。乾隆十一年至十五年任彰化縣教諭，所著《臺海見聞錄》乾隆十六年刊行。引文中的檳榔芋，現今福建等地也有出產，但董天工是福建人，如果他在大陸看過類似的品種，就不會說出「頗不似內地之芋也」的話了。根據「中國作物種質資源資訊網路」（CGRIS），中國的檳榔芋有三個品種，臺灣檳榔芋是其中之一。筆者大膽臆測，檳榔芋的原始產地就是臺灣，不過尚待求證。

朱景英《海東札記》卷三記土物：

傀儡山產芋魁，有數十觔大者，野番以此為糧。余在鹿子港，見芋大如巨筐，重三、四十觔，云亦產自內山。

朱景英，字幼芝，號研北，湖南武陵人，乾隆十五年解元。乾隆三十四年至三十八年任臺灣府同知。所著《海東札記》乾隆三十八年刊行。引文「見芋大如巨筐，重三、四十觔」。可能是山藥吧？芋頭有那麼大的嗎？

至於方志，有關芋頭的記述就更多了，讓我們抄錄康熙、乾隆年間的瞧瞧：

《臺灣府志》（康熙三十三年刊）卷七・風土志・蔬之屬：

香芋，長尺餘，大至數觔。番人所種。

《諸羅縣志》（康熙五十七年刊）卷十・物產志・蔬之屬：

北路種於圃，檳榔芋頗佳，大而鬆，紅根相連如檳榔子，故名。秫米芋軟而黏，色白。又，鳳山、淡水芋極大，魁重至七、八觔；北路內山番亦有之。

《鳳山縣志》（康熙五十八年刊）卷七・風土志・果之屬：

鳳之芋有三種：曰檳榔芋者，中有紅根相連，如檳榔子；曰秫米芋者，以其軟而粘也；又有淡水芋，大者重四、五斤，不歡蜀中焉。

《臺灣縣志》（康熙五十九年刊）。輿地志‧果之屬：

　　台芋有二種：檳榔芋，肉多紅根而鬆；秫米芋，肉白而軟。

《重修臺灣府志》（乾隆十二年刊）卷十四‧風俗志‧番社風俗：

　　諸番傍巖而居，或叢處內山，五穀絕少，砍樹燔根以種芋，魁大者七、八斤，聚以為糧。

《重修臺灣縣志》（乾隆十七年刊）卷十二‧風土志‧蔬之屬：

　　芋，長曰土芝，團曰蹲鴟，臺產甚多。有檳榔芋，中有紅根，相連如檳子；又，淡水芋大者重四、五斤；又，傀儡芋長可一、二尺，旁無小芳，其味俱佳。又，糯米芋更為滑潤。又，狗蹄芋、竹節芋。

　　從以上引文可以看出，臺灣的許多芋頭品種，確由「諸番」、「野番」培育而成，所以有「番子芋」、「番芋」等名稱。這些芋頭品種多，體型大，滋味美，為渡臺人士留下深刻的印象。當然啦，人們也可能把山藥誤為芋頭，但誤認應是少數，芋頭和山藥畢竟不難分辨。

　　臺灣孤懸海外，和外界少有來往，引文中的各種芋頭，可能是原住民自行培育的。芋頭是一種「根生」（實為地下莖）植物，只

清末時時所攝平埔族及其家屋。

要把芋頭埋在土裡就能繁殖（無性生殖不會產生新品種）。但原住民過游耕生活，棄地上殘存的芋頭，只要開花結果，就可能經由突變和雜交產生新品種。原住民培植出那麼多品種的芋頭，說明他們栽培芋頭的歷史已經十分久遠了。

　　不論什麼地方，原住民對文明的最大貢獻，往往就是他們的作物。最明顯的例子，就是印地安人的玉米、馬鈴薯、番薯、番茄、辣椒……，哥倫布發現新大陸以後，這些作物才傳到歐、亞各地。對臺灣原住民來說，應該就是芋頭，特別是檳榔芋，直到今天還是一種重要的作物，當我們吃芋仔冰、芋仔粿或其他臺式冰品、點心時，請不要忘了原住民的貢獻！

以詩證史

　　清代時，隨著民族融合，原住民的重要糧食作物芋頭，也成為漢族移民的糧食作物，水利尚未普及前，漢族曾經大量栽種，這從臺灣文獻中經常出現的「芋埔」、「芋原」、「芋山」、「芋仔寮」等地名可資證明。陳寅恪喜歡「以詩證史」，筆者且師法前輩學者，以詩證明如下。

　　孫元衡《赤嵌集》加溜社詩：

> 自有蠻兒能漢語，誰言冠冕不相宜！
> 叱牛帶雨晚來急，解得沙田種芋時。

　　孫元衡，字湘南，桐城人，拔貢。康熙四十二年任臺灣府同知，所作《赤嵌集》深為詩壇祭酒王士禎欣賞。這首詩告訴我們，康熙年間嘉義一帶的平埔族（加溜社在諸羅）有些已能說漢語，以種植芋頭為生。

　　施士洁《後蘇龕合集・後蘇龕詩鈔卷補編・古今體詩・疊前韻》：

> 怪底潭名劍，尋幽興倍騰。
> 水光圓似缽，山意古於僧。
> 芋熟連阡脊，楠肥沒屋棱。
> 畫圖一披玩，邱壑寸心澄。

施士洁，字澐舫，臺南人，道光二十五年進士。性曠達，不喜仕進，割讓後內渡。作者前作《為王純卿司馬題劍潭夜光圖》，疊前韻而有此詩。「芋熟連阡脊」，道盡當時臺北劍潭一帶芋頭阡陌縱橫的情景。

林占梅《潛園琴餘草簡編‧正文‧自少時至辛亥（咸豐元年）》雙溪曉行：

> 宛轉雙溪路，蘢蔥芋粟紛；
> 深坑巢亂石，遠樹泊輕雲。
> 屋盡穿巖搆，泉多截竹分。
> 嘯猿聲不斷，每向靜中聞。

林占梅，淡水竹塹（今新竹）人，貢生。《潛園琴餘草簡編》收咸豐元年至同治六年作品。這首詩敘述道咸年間雙溪情景。田野所種芋頭和粟（小米），正是原住民的重要糧食作物！

楊浚〈嚴懷谷司馬同年成儀招飲賦贈〉：

> 長沙光祿稱吾師，貢登玉室羅瑰奇；……側聞途民鼓腹歌，萬家都飽芋田飯！

楊浚，臺灣同治年間舉人，生平事蹟不詳。這首詩收於《臺灣詩鈔》卷四。「萬家都飽芋田飯」，說明當時人們以芋頭充當主食。

張景祈《臺疆雜感》：

奧府由來擅海王，不因地力盡農桑；

接天瘴雨桃榔暗，繞郭鱗塍薯芋香。

張景祈，浙江錢塘人。光緒間淡水縣縣官。所作《臺疆雜感》收於《臺灣詩鈔》卷六。詩中的臺灣農村，遍植檳榔，家屋附近種番薯、芋頭，和現今不一樣。

芋頭文化的殘跡

在清代文獻中，「芋」也經常作為人名，如「莊芋」、「周芋根」、「許芋娘」、「廖芋頭」等等，網查閱中研院漢籍文獻「臺灣方志」和「臺灣文獻」，可以查到一長串。以「芋」作為人名，除了常吃、常見，也可能和宗教或禮俗有關。

當平埔族融入漢族時，他們的文化不可能完全泯滅。以漢化最輕的雅美族為例，至今仍然以芋頭作為主要糧食作物。根據雅美族人董媽女的《芋頭的禮讚》，雅美族舉行各種儀式時，都會吟唱芋頭讚歌。雅美族的例子，或許透露著某些早已湮滅的訊息。

清代時，臺灣某些習俗和芋頭有關。如七夕時互以黃豆（加糖煮熟）、龍眼、芋頭相贈。迎娶時，女方以香蕉、鳳梨、芋頭、柑橘等贈送男方。後一項習俗維持到今天。原住民有關芋頭的宗教和禮俗，可能經由通婚影響到漢族，因而衍生出一些特殊的人文現象。

康熙二十三年，諸羅設縣，首任知縣季麒光（江南無錫人，康

熙十五年進士）在臺一年，所著《臺灣雜記》，有一則關於神芋的記載：

> 玉山，在鳳山野番中。山最高，人不能上。月夜望之，則玉色璘璘。其上有芋一棵，根盤樹間，葉已成林。有鳥巢其上，羽毛五色，大於鸛鶴，土人俱指為鳳。

玉山是臺灣第一高峰，被附近土著視為神山。神山、神芋和漢族的神鳥鳳凰，這則康熙年間的傳說，不難看出原住民與漢族交融的痕跡。

平埔族婦女與嬰兒，D. Maillart 繪，作於 1875 年。（維基百科提供）

餘話──芋仔和蕃薯

在臺灣，本省人自稱蕃薯，把外省人稱作芋仔，此事令人百思不得其解。有人說，臺灣島的外形像番薯，所以自稱番薯。那麼中國大陸呢？不管包含不包含外蒙古，怎麼看都不像芋頭啊！

直到有一天，和友人楊龢之先生閒聊，才算弄清楚這個疑惑已久的問題。楊先生精研南明史和臺灣史，他說：明鄭覆亡後，遺民們把滿清官員和駐軍──不

論是滿人還是漢人，一律稱為「胡仔」（胡人）。閩南語「胡」和「芋」同音，後來以訛傳訛，「胡仔」就變成「芋仔」了！

至於本省人自稱番薯，必定是「胡仔」訛傳成「芋仔」以後的事。為了和「芋仔」區別，就把自己叫做「番薯」吧。殊不知番薯是外來作物，芋頭才是固有的呢！

楊先生說：林衡道的著作早就提到，早期臺灣人稱豬為「胡仔」，稱狗為「覺羅」（愛新覺羅），藉著豬狗，暗罵滿清。楊先生小時候家住雲林，就親耳聽過有人把豬叫做「芋仔」（胡仔），只是人們早已不知其意義了。

光復後，將豬稱為「芋仔」的說法有了新的意涵。既然大陸人稱為「芋仔」，豬也稱為「芋仔」，根據三段論法，大陸人豈不等同於豬！這大概就是「中國豬」一詞的語源吧？如果志在光復大業的先祖們地下有知，聽到這個新詞彙不知作何感想！

（原刊《科學月刊》2004 年 8 月號）

附記

本文由論文〈臺灣土著所植芋頭及其影響〉改寫而成，事見本文引言。論文收《第五屆中國少數民族科技史國際研討會論文集》，2002 年 8 月，97～100 頁。

耶爾辛在中國
——意外拾獲的史料遺珍

《點石齋畫報》有幅〈醫疫奇效〉，經作者研究，所述事蹟即 1896 年耶爾辛在廣州做首次鼠疫血清臨床實驗的事。

故事總是在偶然中發生。2007 年春節期間，閒著沒事，偶然翻閱兩年前購買的《點石齋畫報選》（貴州教育出版社，2001 年），一幅〈醫疫奇效〉的圖說吸引住我：

　　法國醫生尤新，因聞去年廣東、香港等處核疫流行，詳加考察。藉知核內有毒蟲，發源於地，傳播於人，若掘地至十二英尺，即可得蟲。於是將蟲寄回法國盧氏醫生，經盧在醫院內豢養疫蟲，究得疫蟲治法，製為藥水，傳其法於尤新。先在越南東京建院豢養疫蟲，豢馬二十四，以製藥水。凡醫治染疫牲畜，無不應手奏效，而未試諸患疫之人也。日前菭止羊石，往見雛牧師。適牧師義塾中有某童染疫，股際起核，痛楚異常，僵臥地上，勢

《點石齋畫報・醫疫奇效》載忠集第一號，刊出時間是 1896 年 7～8 月間。

頻於危。牧師以告尤新，尤即欣然從懷中出藥水二三樽，每樽水僅一匙，其色微紅而清潔，蓋取疫蟲之毒以殺疫蟲，即以毒攻毒之法也。尤復出一小針，插入樽中，針上有泡，約容藥水一樽，以手按之，水即源源而下，灌入病人皮內，須臾童已昏迷不醒，不知痛苦。尤坐守其旁達旦，而童病若失，亦可見其效之奇矣。

　　常識告訴我，這幅圖和鼠疫桿菌發現者耶爾辛有關。圖說中的「法國醫生尤新」，應該是鼠疫桿菌發現者耶爾辛（Alexandre Emil

耶爾辛，1893 年攝。（維基百科提供）

John Yersin, 1863～1943）。圖說中的「法國盧氏醫生」，應該是巴斯德研究所的盧克斯（Emile Roux, 1853～1933）。圖說中的「核疫」，是鼠疫的舊稱；腺鼠疫會形成淋巴囊腫。我幾乎已可以確定，〈醫疫奇效〉是記述耶爾辛在廣州醫治鼠疫的事！

耶爾辛與鼠疫桿菌

在沒敘說研究〈醫疫奇效〉的過程之前，容我根據鍾金湯、劉仲康撰〈耶爾辛——鼠疫菌的發現者〉（《科學發展》，2004 年 7 月號）及英文版維基百科 Alexandre Yersin 條，簡介耶爾辛與發現鼠疫桿菌的經過。

耶爾辛（以下稱耶氏）生於瑞士洛桑。曾在瑞士洛桑（1883～1884）及德國馬堡、法國巴黎（1884～1886）習醫。就讀巴黎醫學院時，因解剖狂犬病人屍體誤傷手指，驚慌之餘，趕往巴斯德研究所求助，蒙盧克斯（以下稱盧氏）為之注射血清，始免於發病，從此與盧氏建立亦師亦友的合作關係。

1886 年，耶氏受盧氏推薦，參與研究狂犬病血清。1888 年曾到德國細菌學大師柯赫處研習結核桿菌兩個月，完成博士學位論文。為了研究上的方便，同年入法國籍。1889 年，受僱為盧氏助手，研

究白喉桿菌毒素。1890 年，轉任船醫，往來西貢—馬尼拉及西貢—海防，因而愛上越南。

1894 年，香港發生鼠疫，當時鼠疫病原體尚未現形，耶氏受越南殖民政府及巴斯德研究所委託，搭船前往香港，希望從病患身上找出病原體，進而尋求防治之道。

耶氏於 6 月 15 日抵達，日本細菌學家北里柴三郎已於 6 月 12 日到達，香港衛生單位將所有資源交給北里。耶氏賄賂英軍，得

盧克斯，巴斯德助手，巴斯德研究第二任所長。（維基百科提供）

以從死者身上的淋巴囊腫採得樣本。耶氏以一茅屋作實驗室，於抵港 7 日後，就向香港政府提出報告，詳述所分離出來的一種桿菌，以及將此桿菌注射到大鼠體內，會誘發出類似鼠疫的症狀。北里到港不久亦宣稱找到鼠疫病原體，但後來證實，他所找到的桿菌並非鼠疫桿菌。

耶氏將他所分離出的病原體命名為 *Pasteurella pestis*（巴氏鼠疫桿菌），以紀念巴斯德。1970 年後，微生物學界將其改稱 *Yersinia pestis*（耶氏鼠疫桿菌），以表彰耶氏的貢獻。

巴斯德研究所現貌，Luca Borghi 攝。（維基百科提供）

德法兩研究所較勁

　　清咸豐年間，雲南發生鼠疫，起先在省境流傳，咸豐六年（1856），雲南發生回變，疫情開始向外擴散。1894 年春廣州爆發疫情，同年傳到香港。這次大疫，使得英、法等殖民國家恐慌，也使得細菌學家亟欲找出鼠疫病原體。當時巴斯德研究所和柯赫的傳染病研究所是細菌學的兩大重鎮，柯赫就近派其弟子北里柴三郎前往香港，巴斯德研究所亦就近派遣耶氏前往，不無含有較勁之意。

追！追！追！

　　傅斯年曾說，治史要：「上窮碧落下黃泉，動手動腳找東西。」意外地發現《點石齋畫報》的〈醫疫奇效〉和耶氏有關，那麼〈醫疫奇效〉是什麼時候刊出的？到圖書館查閱景印本《點石齋畫報》，這份清末風行一時的畫報 1884 年創刊，起初各集以十天干排序，接著是十二地支、八音、六藝、文行忠信、元亨利貞。〈醫疫奇效〉載忠集第一號，刊出時間是 1896 年 7～8 月間。

　　1896 年夏耶氏曾在廣州醫治鼠疫嗎？中文文獻找不到任何記載，英文網路文獻卻告訴我，1896 年耶氏的確曾在廣州、廈門做過鼠疫血清臨床實驗，惟語焉不詳，於是一場史料追逐遊戲就開始了。有人說，史學家像個偵探，在史料中尋覓證據，然後試著給出結論。如果這個比方貼切——治史就像偵探探案一般，治史的趣味性就不言可喻了。

　　第十一屆中國科技史國際學術研討會將於 2007 年 8 月 20～24 日在廣西南寧召開，我就以這個意外的發現寫篇論文吧。從網上查到一篇重要文獻：K. F. Meyer: The Prevention of Plague in the Light of Newer Knowledge,Ann.New York Acad. Sc.,Vol.48,pp.429-464.,1947.。Ann. New York Acad. Sc.是份很普通的科學期刊，但該期（Vol.48,pp. 429-464）臺灣只有東海大學有，透過館際合作，弄到一份複印本。從這篇論文得知，耶爾辛有三篇經典論文，都發表在 Annales l'Institut Pasteur（巴斯德研究所年刊）。可是臺灣找不到啊！

然而，事情就這麼巧，就在那年除夕（2007 年 2 月 15 日），我意外地接到一位旅法學者的電郵：

尊敬的張教授，您好！

我是法國自然歷史博物館生物人類學專業的研究人員，中國人。最近寫了一篇關於商代牛的祭祀和牛馴化關係的論文，其中引用了您多篇論文，但有一篇無法查出文章在那期雜誌起止頁碼。論文即將發表在 Anthropozoologica（動物人類學）。我在網上查到了您的郵件地址。因出版在即，故冒昧地給您寫信，希望能得到您的幫助。

後學　李國強於巴黎

接到李先生來信時，我用簡易印刷印的文集《鹽橋集——科學與美術的交會》出版不久，立即用空郵去一本，解決了李先生的所有疑問。唯識佛學有「異熟」的說法，這一善緣，使我有了求助對象。4 月 18 日，致函李先生請求幫助，翌日就收到回信：「這幾篇文章應該容易查到，我過幾天去巴斯德研究院查就是了。我會儘量給你寄去影本的。」5 月 21 日來信：「文章已複印好，我明天給您寄去。共三篇。」約一週後，收到耶氏的三篇經典論文。

鼠疫血清臨床實驗

有道是在家靠父母，出外靠朋友。還沒收到那三篇論文，已經知道耶氏的論文是用法文寫的，所以李先生一說要寄出那三篇論

文，立即和精通法文的同事張嘉芳女士聯絡。隨後將三篇論文寄給嘉芳，約兩週後收到回信，說已看明白了。6月某日，相約在永康街一家素食餐廳見面，我帶著筆記簿，像小學生般記下嘉芳的口譯。

耶氏的三篇經典論文，第一篇 1894 年發表，題目 La Peste Bebonique A Hong-Kong（腺鼠疫在香港），說明該年 6 月間在香港研究鼠疫經過。第二篇 1895 年與 Calmette、Borrel 聯合發表，題目 La Peste Bebonique（腺鼠疫），說明鼠疫血清的研製過程。第三篇 1897 年發表，題目 Sur La Peste Bebonique（論腺鼠疫），副標題 Séro-Thérapie（血清治療），敘述 1896 年 6、7 月間，在廣州、廈門以鼠疫血清做臨床實驗之前因後果。這篇論文與《點石齋畫報》忠集第一號〈醫疫奇效〉所記之事有關，我請嘉芳逐段口譯，摘錄其相關部份如下：

1894 年，耶氏在香港調查完畢，隨即返回法國，加入盧氏所領導的團隊，做鼠疫血清研究。1895 年，發現取自兔子的鼠疫血清，可預防其他動物感染鼠疫，甚至可醫治已感染鼠疫的小鼠。這一成果，使得以血清預防或治療鼠疫綻露曙光，於是盧氏等在巴斯德研究所、耶氏在越南芽莊，展開以馬匹製備血清的工作。因芽莊實驗室馬匹甚少，所能製備的血清有限。

1896 年元月，香港再次爆發鼠疫。同年 6 月 10 日，耶氏攜帶少量芽莊自製血清，以及從巴斯德研究所寄來的八十瓶血清，再次前往香港，希望尋求病患做臨床實驗。耶氏何時抵港，待考。6 月 20 日，發現香港堅尼地城收容鼠疫病患的醫院已無病人，惟每天仍有

三至四人死於家中。因港人不願接受外國醫生治病，遂轉往廣州，同樣不受歡迎。6 月 26 日，於拜訪主教 Chausse（法籍，中文名邵斯）時，主教主動問耶氏有沒有辦法治療鼠疫，耶氏說有，但尚未做過臨床實驗。主教表示，神學院有名學生可能罹患鼠疫，請耶氏為之診治，並願負起一切責任。

此一學生姓謝（耶氏論文作 Tse，鑑於港星謝霆鋒英文名為 Nicholas Tse，故知此生姓謝），18 歲。6 月 26 日上午 10 時，主訴右鼠蹊部甚痛，中午已發高燒。下午 3 時，主教帶領耶氏前往診治，其時謝姓學生已意識不清、發燒、右鼠蹊部有囊腫，確診為鼠疫，且病情已十分嚴重。

同日下午 5 時，耶氏為謝姓學生注射血清 10 c.c.，病患有嘔吐、發燒等反應。6～9 時，又各注射一劑，每劑 10c.c.。三次注射，皆使用在芽莊自製的血清。從 9～12 時，病情沒什麼變化，病人仍神智不清。午夜之後，病情趨緩，翌日（6 月 27 日）清晨 6 時，神學院院長 Père 神父前來探視，謝姓學生已經清醒，並自稱已經痊癒。此時已退燒，其他嚴重症狀亦已消失，右鼠蹊部亦不再疼痛，療效令人難以置信。耶氏守候病榻，整夜沒睡，這是人類第一次以血清醫治鼠疫成功，在鼠疫防治及流行病學研究上，都具有劃時代意義。〈醫疫奇效〉的圖說，和耶氏這篇論文的記述大致吻合。筆者在論文中將圖說逐句解讀，此處就不贅言了。

耶氏為謝姓學生施治後，留在廣州二日，觀察後續變化，確定已經痊癒，始離穗赴廈門。這是因為粵人排外心強，而閩人較能接

受洋人。臨行，留下若干血清交法國領事館，以便再有神學院學生發病時予以救治。後來曾用這些血清治療二人，均得到痊癒。

　　耶氏 7 月 1 日至廈門，其時廈門仍有許多鼠疫患者，耶氏以巴斯德研究所製備的血清，十天之內醫治二十三例（均在病患家中），除二例因施治過晚，其餘都得到痊癒。耶氏 1897 年論文中，附有二十三位患者的簡要病歷。

《申報》的訊息

　　《點石齋畫報》的來源，不外乎新聞、見聞或傳聞。筆者臆測，〈醫疫奇效〉大概取自一則新聞。報導者只見「奇效」，並不知其劃時代意義。《點石齋畫報》根據這則新聞繪製成圖，並摘錄報導作為圖說。那麼這則新聞的原始出處呢？

　　筆者特地前往中央研究院近代史研究所郭廷以圖書館，先查閱華文書局景印版《萬國公報》，什麼也沒查到。再查閱上海書店景印版《申報》，於光緒二十二年六月六日（1896 年 7 月 16 日）及六月十三日（7 月 23 日）各查到一則報導，抄錄如下：

　　　光緒二十二年六月六日

　　　治疫新法　香港來電云：有法國醫生葉麗生者，新得醫治疫症之法，適當廣東發疫，有一人曾經醫癒，旋赴廈門，治癒二十餘人，現在仍須返至香港，大行醫術，俾港中人得以起死回生云。

光緒二十二年六月十三日

　醫生答問　法國名醫葉麗生新得治疫良法，已記諸本月初六日報章。先是葉君由廈門附海壇輪船於本月初五日至香港，有進而請謁者，詢以在廈情形，據稱廈門疫症甚重，自彼到埠，醫治二十三人，均以藥水刺入皮膚，使達病所。內有十五人藥到春回，應手立效，惟兩人病入膏肓，攻之不可，達之不及，藥石無靈，轉瞬就斃。其餘六人頻行已見起色，至今曾否痊癒，則未得而知。吾所醫治之人，皆染患核症。至在華人醫所調理者，有英國二醫生，每日常到所中，將病人看驗，畛域不分。吾所以不遑啟處之故，因治疫之藥已竭，慮求治者無以應命，故不得已匆匆而返。今雖到此，而贖命無丹，即有患症求治者，亦不能為之效力矣！現擬赴羊城、澳門一遊，然後回西貢，至夏籠灣治疫所配製疫漿。取漿之法，擇馬之強健者，以疫毒種於其身，俟毒成漿，然後採取備用。蓋惟馬最壯者，始能受毒也。計患疫者若係被起用藥後十二點鐘之久，即行銓癒云。觀其所言，與種牛痘之法大略相同，此其獨運巧思，得茲良法，其有造於世人，豈淺鮮哉！我中國各善堂倘能學得此術，以備不虞，將來縱有是症，亦可著手成春，民無夭札（折）矣。

　　第一則報導為電文，耶氏於光緒二十二年六月初五（1896 年 7 月 15 日）自鷺抵港，電文翌日（7 月 16 日）見於《申報》。第二則報導為耶氏自鷺抵港、接受訪問的談話，當取自 7 月 16 日或 17 日的

香港報紙，越五至六日附輪到達上海，7 月 23 日見於《申報》。

　　第二則報導，可作為耶氏 1897 年論文的註腳。由報導可知，耶氏因鼠疫血清用罄，遂結束在廈門的臨床實驗，7 月 15 日抵港，其後可能有廣州、澳門之遊，旋返越南。這是耶氏在華行止的重要史料。耶氏 1897 年論文稱，在廈門醫治二十三例，其中二例死亡，其餘痊癒。連同廣州的三例（共二十六例），死亡率約 7.6%。

　　這則談話則稱：「其餘六人頻行已見起色，至今曾否痊癒，則未得而知。」耶氏 1897 年論文發表後，許多學者重複其血清實驗，死亡率皆遠高於此，即使是 1940 年所做的實驗，死亡率亦達 28.5%。這則談話或可說明耶氏臨床實驗何以死亡率極低的原因：他將「已見起色」的六人也列為痊癒了。

　　從《申報》的這兩則報導，及《點石齋畫報》的「醫疫奇效」，可知耶氏之鼠疫血清臨床實驗，至少在香港和上海曾經成為新聞。除了中西報章雜誌，教會刊物或通訊應該也會報導。當時鼠疫仍在流行，在華外籍人士——特別是行醫的傳教士，不可能不注意此事。

　　總之，耶氏 1896 年夏在華活動，應該留下若干史料。「醫疫奇效」及筆者查到的兩則報導，可能只是冰山一角。如廣事蒐求，可作為研究專題，與國際耶氏研究接軌。

餘話

　　筆者的論文〈《點石齋畫報・醫疫奇效》釋解〉於 2007 年 7 月

下旬草成，隨即以電郵寄給大會。8 月 21 日，在研討會上遇到中科院自然科學史研究所的研究員王揚宗先生，他是我研究科學史的貴人之一。王先生對我說，他們曾經選取《點石齋畫報》有關科學的部份輯成一本書，但沒收〈醫疫奇效〉，因為沒人看出它的意義。是啊！要是已被人看出來，在下就沒有必要耗時費力地細查深究了。（2012 年 7 月 16 日於新店）

附記：

此文根據論文〈《點石齋畫報‧醫疫奇效》釋解〉改寫而成，該文刊《中國科學史雜誌》第 29 卷第 1 期，2008 年。

我與《臺海采風圖考》
——意外的殊勝因緣

出席少數民族科學史研討會，撰成論文〈六十七兩采風圖臺灣藏本探微〉，意外地引出一段殊勝因緣。

將《臺海采風圖考》引進臺灣，純粹出於偶然。去年5月20日到6月3日，連續七天發生不明原因的複視現象，每天發作一至三次，每次一至三分鐘。6月4日後雖未復發，但從此眼睛容易疲累，已很少看書、寫作了。若非「第九屆中國少數民族科學史研討會」（2011年8月1～4日）在西寧召開，大會將安排與會者參觀塔爾寺、遊覽青海湖，我是不會汲汲於寫篇論文、弄張入場券的，以後的故事也就不會發生了。

六十七與采風圖

敘說這個故事之前，容我簡要地介紹一下六十七和他的采風圖。六十七，字居魯，滿州鑲紅旗人。滿人常以出生時祖父歲數取

安平距郡治隔一衣帶水為臺之門戶設協標三營
以轄之烟火叢集商販往來居然一大聚落矣當晚
景鮮和清風淡蕩水波不興碧淪漪綠霞綺映紅城
堞參差夕陽猶在而歸人爭渡鴉噪蟬鳴不可謂非
勝地也前觀察高拱乾有詩云日腳紅舁疊烟中與

安平晚渡

臺海采風圖考卷一

白麓六十七居魯甫著

番薯蔬之屬蔓生而結實于土赧有紅白二色生熟
皆可啖亦可研為粉土人用以燒酒其種本出文來
國有金姓者自其地攜回種之故亦名金薯閩粵沿
海田園栽植甚廣農民咸藉此以為半歲糧

荔支

番薯

臺海采風圖考卷二

白麓六十七居魯甫著

北京某拍賣公司古籍拍賣網路廣告，刊出《臺海采風圖考》兩頁書影，是筆者找到此書的羅塞達碑。

名，此人取名六十七，應是沿用此一習俗吧。

　　乾隆九年（1744），戶科給事中六十七抵臺，三月二十五日，接續前任給事中書山，與乾隆八年四月履新的御史熊學鵬共事。康熙六十一年（1722），朱一貴之亂平定後，清廷開始派遣滿、漢御史各一員巡視臺灣，任期兩年。乾隆年間偶派給事中代行御史事，六十七就是其中之一。給事中，約略相當於現今的監察委員，戶科

給事中負責監察戶部。

乾隆十年四月，熊學鵬任滿，由御史范咸接續。范咸，字九池，浙江人仁和人，雍正元年進士。六十七應在乾隆十一年（1746）三月任滿，但奉命續任兩年。乾隆十二年（1747）三月，因遭福建巡撫陳大受參劾，與范咸同時革職，在臺共三年。六十七是在臺最久的一位巡臺御史。

六十七和范咸共事兩年，兩人經常詩文唱和，還一起重修《臺灣府志》（乾隆十二年刊行，稱《重修臺灣府志》）。當時臺灣漢番混居，又有許多內地看不到的物產，六十七命畫工畫下兩套采風圖──《臺海采風圖》和《番社采風圖》，又著成《臺海采風圖考》和《番社采風圖考》。這兩套采風圖和兩本圖考，成為研究乾隆初年臺灣風俗（特別是番俗）和風物的重要史料。

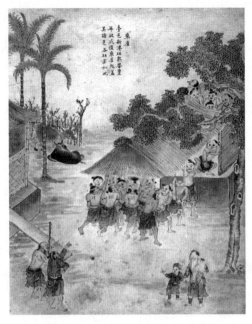

《番社采風圖・乘屋》。當時原住民建造房屋，先建好地基，再合力將屋頂抬到地基上，然後編竹為牆而成屋。

臺灣的兩個藏本

《番社采風圖》臺灣有兩個藏本。中央研究院歷史語言研究所藏《臺番圖說》共十八幅（其中一幅為地圖），函套題「臺番圖

說」四字，別無其他題識，係民國二十四年（1935）義大利駐上海副領事羅斯所贈。1998 年，杜正勝以《番社采風圖》名義將「臺番圖說」景印出版，在序文中說：「經我考證，茲正名為『番社采風圖』，當係巡視臺灣監察御史六十七使臺期間（1744～1747）命工繪製之原住民風俗圖。」

臺灣另一藏本，是中央圖書館臺灣分館藏《采風圖合卷》二十四幅冊頁，含風俗圖十二幅、風物圖十二幅（其中三幅重複）。1921 年（1932），由該館前身「臺灣總督府圖書館」首任館長太田為三郎於東京南陽堂書店購得。1934 年，日人山中樵撰〈六十七と兩采風圖〉，認為十二幅風俗圖係《番社采風圖》，十二幅（實為九幅）風物圖係《臺海采風圖》。

至於兩部圖考，《番社采風圖考》早已收錄「臺灣文獻叢刊」，學者對此書皆不陌生。至於《臺海采風圖考》，從日據至今，沒有一位島內學者看過。現存《番社采風圖》雖非完本，但根據《番社采風圖考》，大致可以知道它的內容。至於《臺海采風圖》，現僅存九幅（十二幅中有三幅重複），內容皆為物產（動植物）。至於還有哪些內容，已無從稽考了。

我因出席「第九屆中國少數民族科學史研討會」，特地草成論文〈六十七兩采風圖臺灣藏本探微〉。島內學者研究六十七采風圖偏向解讀圖像，我試著從畫風和圖說入手，即使得出一點創見，也屬枝微末節。這篇論文的價值，是它的「副產品」──引進《臺海采風圖考》，那是筆者近年治學上的重大收穫。

《臺海采風圖》之一幅，繪出檳榔、檨榔子、芽蕉（香蕉）、釋迦果、波羅蜜等五種果品，皆有長短不一的圖說。

〈六十七兩采風圖臺灣藏本探微〉一文於 7 月 20 日殺青，隨即製作電子簡報。上網查找圖片，意外地發現北京某拍賣公司刊出《臺海采風圖考》兩頁書影（卷一及卷二首頁），為誇示其珍稀，廣告上說，此書「只有國家圖書館、中國社會科學院文學研究所尚

有藏本」。於是決定走訪一趟北京，將這本島內學者從沒看過的古籍，介紹給臺灣學界。

熱心的羅桂環先生

「第九屆中國少數民族科學史研討會」結束，8月5日一干人跟隨敦煌研究院研究員王進玉先生前往敦煌。途中談起到圖書館查閱古籍，一位朋友告訴我，珍本書不能攝影、複印，只能用鉛筆（不能用鋼筆和圓珠筆）抄寫。10日深夜回到臺北，翌日即致函自然科學史研究所研究員羅桂環先生：

> 我因出席少數民族研討會，撰成一文（如附件）。文中提到的《臺海采風圖考》，臺灣看不到，從網路拍賣廣告得知，僅北京國家圖書館、中國社會科學院文學研究所尚有藏本。我想抄寫這部書，嘉惠全球學者。抄寫的事，可能要我自己出馬。前期工作要找人去看看該書的規模（約略字數），以便決定羈京時日。您能否找位學生代為辦理此事？您請學生查明該書大概情形後，我可能於10月間專程去一趟北京，把全書抄回來。（8月11日，12：02）

我與羅先生經常書信往返，除了切磋學問，羅先生還助我將作品張貼自然科學史研究所網站，使大陸學者可以看到，他是該所最常和我聯絡的一位研究員。翌日羅先生回函：

我在網上查了一下目錄，本
所應該有此書的抄本；中科院
的圖書館則分別有乾隆刻本和
油印本兩種版本。您 10 月份來
京，時間很好。9、10 月間屬
于北京天高氣爽的金秋季節，
既方便與新老朋友見見面，也
方便到想去的地方走走。（8 月
12 日，23：09）

看來這本臺灣看不到的書，大
陸還有不少呢！收到羅先生的信，
立即想出一個更簡便的辦法：

點註本《臺海采風圖考》，中華科技史學會印
行，2011 年 10 月出版。

蒙面

　　臺俗負販之徒，率用青藍布數尺，裹頭以代冠。婦女靚粧入
市，無肩輿，以傘蒙首而行。傘為雨具，而以障面，雖晴旦及晡
後亦擁之，習慣為常，初見亦愕異也。張侍御有詩云：「香車碧
幰厭紛紜，擁蓋微行擬鄂君：一隊新粧相掩映，紅蕖葉底避斜
曛。」（《臺海采風圖考》卷一）

謝謝告知，看來傳本比拍賣公司廣告所說的多得多。如貴所有抄本，是否可請位學生代為抄出或打出字來（我可付較高酬勞），我去時只要核對乾隆本即可。這樣可以省出時間，多看看朋友。（8月13日，10：35）

這時羅先生正在休假，他要我不要急，待他恢復上班，再查一下所裡是否確有此書。過了約十天，羅先生來信：

據查，我所確有《臺海采風圖考》一書的抄本。因為是線裝書，不好複印，我可以給您掃描一份發送過去。（8月26日，23：13）

收信不禁喜出望外，隨即回信道：

真是太好了！掃描也一樣，我可列印出來，慢慢打字。待打好字，再去一趟北京，核對刻本，就可大功告成。此事不知要怎謝您才好。刊出時我會寫篇短文，縷述尋覓此書經過，讓您的貢獻列入臺灣史研究吧。（8月27日，9：27）

鮡魚

鮡魚（按：即彈塗魚），黑色如鰍，長不盈尺，時於水面昂首寸許。二目突出於額。身多綠斑點。背有翅。志稱：鮡魚生海邊泥塗中，其大如指，善跳躍，故名。土人名之為花鮡，甚以為鮮美。余試置於地，能跳亦能行地上，如有足者然。（《臺海采風圖考》卷二；繫詩兩首，略）

9月2日，收到羅先生的信：

> 您所要書稿，我已請同事李映新先生掃描完畢，並讓他發送給您。請查收。（9月2日，15：02）

同日 15：16，收到李映新先生寄來的圖檔。他是透過中科院「檔案中轉站」寄的，注明「超大附件」（534MB），我的電腦不能開，但我知道「中華科技史學會」的網管鐘柏鈞先生一定有辦法，立即轉寄給柏鈞。9月4日晨，陪同內人到教堂望彌撒，回到家發現信箱裡有片光碟，柏鈞已專程送來了。

這是個精抄本！

羅桂環先生請李先生掃描的 JPG 圖檔共七十張（其中三張空白頁），平均每張 7628KB，放大成 A3 尺寸，仍清晰可辨。去夏以來，我的眼睛出了點狀況，羅先生大概體念我的眼力，才請李先生將解析度提高到這麼大吧！

因為解析度夠大，才能認出抄本的幾枚印鑑。卷一首頁有陰刻隸書方章「三山王道徵」。三山，福州別稱；王道徵，道咸年間諸生。卷二首頁鈐有二印，上為長條形陽刻篆書藏書章「閩三山王道徵叔蘭父印」，下為陽刻篆書方章「三山王氏朮子道徵印」。三枚王道徵印鑑印文，皆由長子東揚（則時）認出。我將認出印文的事告訴羅桂環先生，他回信道：

我在網上查了一下，王道徵字菽蘭，福州人，清道光年間諸生，大約是個書商兼藏書家。撰有《簡修庵避暑鈔》四卷；成書於道光二十二年（1842），還著有《簡修庵消寒錄》六卷。上述二書北京圖書館都有收藏。（9月11日，14：03）

　　既然王道徵字菽蘭，何以印鑑為「叔蘭」？我將羅先生的信轉寄東揚，同日他回信解釋：

　　　　清人流行以同音字取不同的字號，故有叔蘭、菽蘭之別，此不足為奇（記得平步青《霞外攟屑》有許多例證）。王道徵另一印文「三山王氏朿子道徵印」，朿自是叔之借字。可知王道徵於其兄弟行中年紀輕，故曰叔子。大概後來從叔子又衍生出叔蘭之字，再衍生出菽蘭，顯得雅致些。（9月23日，20：34）

　　東揚於9月10日回家，我曾送他一冊列印本。9月24日來信，道出一些心得，對於自然科學史研究所的這個抄本，他說：

　　　　此稿每面九行，每行二十五字。第二頁前三行原來都只抄二十四字，應該是抄到第四行時發現錯誤，才回頭在前三行底下各補上一字（月、令、波）湊足字數，然後用墨筆點掉這多餘的三個字。這麼費事的理由應是第一美觀，第二容易和原書校對，第三若據此抄稿排印也容易。總之，這是個精抄本。（9月24日，00：34）

自然科學史研究所的這個精抄本，除了有道咸年間福州名士王道徵的三枚印鑑，書法之精亦不多見。全書由同一人以行楷抄寫，書風近趙松雪，妍而不媚，遒勁灑脫，諒非出自一般抄書匠之手。全書除最後四條，均經人以朱筆圈點。藏書人常會點書，圈點者可能就是王道徵。

無價的友情

　　筆者自去年5月下旬眼睛出了點狀況，眼睛很容易疲累，每日只能用眼兩三小時。所幸《臺海采風圖考》只有一萬五千字，打字工作於 9 月 18 日竣工，隨即將書稿以電郵寄給老同事朱文艾女士，又相約翌日中午在臺大某餐廳晤面，要送她一冊列印本。當晚收到文艾的電郵，都是亂碼，隨即接到她的電話：「新買的電腦不知道怎麼附加檔案，只好用貼的，……眼睛都快看爆了，……我又不敢關機，怕檔案不見了……」我想過去看看，她說會請賣她電腦的人解決。翌日（20 日）晨，打開電腦，校對過的書稿已用附檔寄來了。文艾校出若干錯誤，並認出若干我不能確認的字，她幫我看稿從來就不是單純校對。

　　自然科學史研究所的這個抄本雖為精抄本，但缺少序跋。原擬「十一」長假過後赴京核對刻本時抄回，9 月 12 日（中秋），收到廣西民族大學研究生張陽的賀節信，猛然想起他好像正羈留北京，於是回覆一封短信：

記得您說暫時在京工作，目前還在北京嗎？如在京，想請您到圖書館查一本書。（9 月 12 日，20:55）

　　去年 7 月 31 日，我從北京轉往西寧，原定 21：10 起飛的海南航空班機，竟然延誤到 23：50！到了西寧，已是 8 月 1 日！萬輔彬教授派來接我的研究生張陽仍在機場守候，其人像貌端正，眉宇誠摯，是個典型山東男兒。我們到了酒店，已是三時許，搭車途中，得知他正在北京執行一個計劃，他的賀節信，勾起我的記憶，於是有上述提問。張陽回信道：

　　我在北京還能再待一段時間，你可把要查詢的書名等信息發給我，我盡力為您尋找。（9 月 13 日，16：18）

　　北京國家圖書館的古籍藏館在北海公園旁邊的文津閣，張陽為我三赴文津閣，不但抄出序跋，還幫我核對一些疑問，更發現抄本若干條繫詩少一首或兩首，甚至少了一整條（金絲蝴蝶），張陽都幫我補上了。

　　從原先要親自去一趟北京，到所有的問題都得到解決，這是何等殊勝因緣！《臺海采風圖考》能引進臺灣，羅桂環先生和張陽同學的大力協助才是關鍵。張陽告訴我，古籍只給看微卷，文津閣的微卷閱讀機光線強烈，他只是抄錄序跋，就為之頭暈目眩。當初計劃赴京抄寫，以我的情況，哪能受得了啊！承蒙羅桂環先生惠賜抄本掃描件，或許是上天的眷顧吧。

接下去的註釋工作，及寫了篇一萬多字的弁言，和引進《臺海采風圖考》的事無關，就不贅言了。點註本《臺海采風圖考》列為「中華科技史學會叢刊」第一種，於去年十月底推出，有興趣的朋友請上「中華科技史學會」的網站看看吧。（2012/0718）

附記

本文根據「中華科技史學會叢刊」點註本《臺海采風圖考》之弁言改寫而成。

青冥寶劍勝龍泉？

　　玉嬌龍手持削鐵如泥的青冥劍，當者披靡。金刀馮茂問她師承，玉嬌龍拍拍胸膛說：「我呀，我是：蕭蕭人間一劍仙，青冥寶劍勝龍泉。……」

李安導演的《臥虎藏龍》，是根據王度廬（1909～1977）的同名小說所拍攝而成。金庸說：李安的電影比王度廬的原著好看。文人相輕，自古皆然，但王度廬的《臥虎藏龍》的確有其缺點，那就是虎頭蛇尾，後三分之一明顯筆力不濟。好壞的分水嶺似乎是第九回（共十四回），這回說到玉嬌龍因逃婚初入江湖，到了保定，在西關郊外被人圍住。玉嬌龍手持削鐵如泥的青冥劍，當者披靡。金刀馮茂問她師承，玉嬌龍拍拍胸膛說：「我呀，我是：蕭蕭人間一劍仙，青冥寶劍勝龍泉。任憑李俞江南鶴，都要低頭求我憐。……」

　　筆者初讀《臥虎藏龍》，少說也是四十年前的事了，當媒體開始炒作起《臥虎藏龍》時，首先記起來的就是玉嬌龍吟的這首詩，

玉大小姐睥睨群雄的場景存在腦海已久，媒體喚起我的記憶，於是「蕭蕭人間一劍仙」的詩一句句湧到嘴邊。

等到電影上映，對李安沒拍出玉嬌龍的「藏」和羅小虎的「臥」，不免有點失望；編導強加上道家思想和超自然的輕功，篡改了原著的樸實風格，也顯得忸怩造作。不過電影中的青冥劍，卻激起我的「歷史癖」，那古意盎然的紋飾，不禁使我想起青銅器畫冊中的古代青銅寶劍。

越王勾踐劍，長 55.6 公分，寬 4.6 公分，湖北省博物館藏。（取自錦繡版《中國美術全集》青銅器下卷）

越王勾踐劍

筆者在畫冊上看過的先秦、秦漢青銅寶劍有若干把，其中最著名的是越王劍。1965 年冬，在楚國郢都故址（湖北江陵附近）的一座楚墓中，出土了一把裝在漆木鞘裡的青銅劍，劍身上刻著八個字「越王勾踐自作用劍」。更令人驚奇的是，埋藏地下兩千多年的越王劍，一點兒都沒生鏽，而且鋒利無比，考古學家用紙來測試，二十幾層一劃而破！傳說名鑄劍師歐冶子曾為勾踐鑄造過五口寶劍一湛盧、巨闕、勝邪、魚腸和純鈞，這口「越王勾踐自作用劍」大概就是其中之一

吧？

　　讀者或許會問：勾踐的寶劍怎麼會在楚國的郢都故址出土？楚威王五年（元前 335），楚國滅了越國，您想，這麼名貴的寶劍能不成為楚國的戰利品嗎？

　　越王劍長 55.6 公分，寬 4.6 公分，劍身呈暗黃色，劍刃呈蒼白色，劍身上有菱形幾何紋飾。越王劍既為青銅劍，那麼吳王闔閭的干將、莫邪，應該也是青銅劍了？其形制大概也類似吧？

不鏽之謎

　　除了 1965 年出土的越王劍，1968 年在河北滿城中山靖王劉勝（漢武帝之兄）墓出土了兩把青銅劍，墓內潮濕不堪，但兩把劍卻光亮如新。1974 年，在秦始皇陵兵馬俑坑出土了三把青銅劍，也都通體不鏽，鋒利異常。1967 年，在湖北襄陽和河南輝縣各出土了一把吳王夫差劍，也都完好無損。這些上古仙兵在地下埋藏了兩千多年，怎麼都不生鏽？

　　出土的青銅器久埋地下，免不了會長出一層銅綠，而出土的青銅寶劍卻歷久彌新。這為什麼？據專家們分析，這些寶劍都經過防鏽處理，劍身有一層極薄的氧化層，保護劍身不致鏽蝕，據說直到上世紀中葉，類似的技術才在工業上普遍使用呢！

銅錫合金

　　青銅是銅和錫的合金，就色澤來說，錫含量 10%以下呈赤色至

黃色，10～23%由黃色逐漸變成白色，23～30%則呈蒼白色。青銅寶劍經過防鏽處理，年久不鏽，大多呈黃色。北宋的蘇軾蓄有一把青銅劍，為之寫過兩首詩，一首敘說其來歷：「雨餘江清風卷沙，雷公蹴雲捕黃蛇。」後來他將此劍和人交換硯台：「我家銅劍赤如蛇，君家石硯蒼璧橢而窪。」可見蘇東坡的青銅劍含錫量在 10%以下，否則就不會呈黃色或紅色了。

青銅的物理性質如圖所示。就硬度來說，錫的含量愈高，硬度愈大，當含錫量達到 31%時硬度最大，其後就會遞減。然而，硬度增強，意味著質地變脆，據專家分析，用來製作一般兵器，含錫量在17～20%之間；用來製作刀劍，在25～29%之間。在出土青銅刀劍中，還沒有超過30%的實例。

就韌度來說，含錫量 20%以下時稍減，不過和銅相去不遠，超過 20%就會銳減。就抗拉強度來說，在含錫量 18%以下時，與含錫量成正比，超過就會銳減。就伸長率來說，約 3～4%時最高，其後銳減。

據專家分析，越王劍的劍脊含錫較少、劍刃含錫較多；這是因為劍脊要求韌性，硬度不能過高，否則容易折斷，參照以上數據，含錫量應該不超過 20%吧？而劍刃講求銳利，硬度當然要高，參照以上數據，應該在 23～30%吧？同一把劍分兩次鑄造，再緊密地嵌合在一起，以現代工藝的水準來看，古代鑄劍師的技藝實在讓人佩服！

青銅不能鑄造長劍

看到這裡，讀者或許會問：既然青銅劍也相當銳利，後來怎麼還是被鋼劍取代了？刀劍的良窳，除了銳利，還得考慮其他因素。鋼鐵可以鍛造，製造器具甚為方便；青銅的含錫量如超過 10%，就只能用來鑄造。再說，青銅的彈性、韌性和硬度不足，鑄造短劍尚堪使用；鑄造長劍，勢將又寬又厚，施展起來如何能夠「劍走輕靈」？

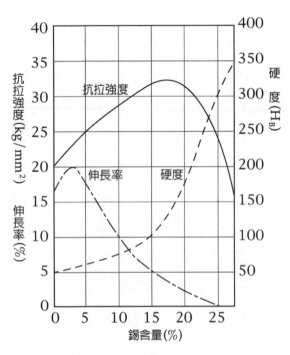

青銅含錫量與硬度、抗拉強度、伸長率的關係。（葉敏華據陳文洲《機械材料學》插圖繪製）

到了戰國，鐵器開始普遍，但秦始皇陵兵馬俑坑所出土的兵器都是青銅製的，可見青銅兵器並沒有迅速被鋼鐵取代。青銅兵器製作精美，光彩熠熠，用作儀仗，遠較鋼鐵兵器亮眼，這或許是秦始皇陵沒發現鋼鐵兵器的原因吧？當然啦，用來作戰，青銅兵器就不如鋼鐵兵器實用了。

當鋼鐵取代了青銅，劍的長度開始加長，厚度

《臥龍藏龍》劇照，顯示青冥劍的紋飾。與尋常寶劍相襯，益發顯得古雅。（博偉家庭娛樂有限公司提供）

開始變薄。1978 年，在銅山縣出土了一口東漢章帝建初二年（77）打造的鋼質寶劍，長 109 公分，經專家們分析，證明是反覆鍛造的「百煉精鋼」。筆者推測，秦漢、三國時用來作為佩飾或儀仗的兵器仍是青銅的，但實用兵刃應該已是鋼鐵製品的天下。

那麼玉嬌龍盜取的青冥劍到底是鋼劍還是青銅劍？根據晉崔豹《古今注・上・輿服》，吳帝（孫權）之劍有六，曰白虹、紫電、辟邪、流星、青冥、百里，青冥劍正是其中之一。這六口劍既然歸入「輿服」，可見都是佩飾用的寶劍。

《臥虎藏龍》電影中的青冥劍，造型古雅，紋飾呈銅綠色，可

見李安心目中的青冥劍是口青銅劍。他可能深知古兵器形制，也可能根據青冥劍的「青」字，想當然耳。不論如何，青銅寶劍的紋飾不會呈銅綠色（青銅寶劍是不生鏽的），也不會那麼長、那麼薄，更不會具有矯若游龍般的彈性，以及削鐵如泥的硬度和韌性，這些科技上的問題，李安大概想不到吧？

謝誌

本文蒙郝俠遂提供意見，張世賢、張志遠提供資料，隆情厚誼特此致謝。

（原刊《科學月刊》2002 年 12 月號）

博物館的中國兵器

中國曾經十分重視兵器，這從干將、莫邪傳說，和出土的越王劍可以得到證明。試看紀元之前，有哪個國家能夠鑄出越王劍般的兵刃？然而，我們在博物館所看到的中世紀以降的兵器，西方、阿拉伯、印度和日本的都很精緻，中國的卻最為粗糙。地理大發現以前，中國的科技水準在其他文明之上，可見兵器的粗糙，和工藝無關。武人受到重視，才會有精緻的兵器，武人的社會地位低下，兵器哪會精緻！

附記

　　本文並非由「畫」切入，與其他各篇稍有扦格，不過電影是第八藝術，文中所提到的越王劍，是上乘的工藝美術品，幾經斟酌，仍將之收入本書。

吳哥行
——給周達觀先生的一封信

　　帶著周達觀的《真臘風土記》遊歷吳哥，再寫封信給這位七百一十年前的旅行家，的確是件風雅的趣事。

達觀先生：

　　我們素昧平生，生活時代又相差七百多年，但我忍不住要寫封信給您。我在學生時代就拜讀過大作《真臘風土記》。幾十年來，一直夢想有一天能帶著大作，前往您去過的地方，作一次知性旅遊。就在今年，距離您出使真臘七百一十年，我實現了少時的夢想。

　　正如您所說：「其國自稱曰甘孛智」，現音譯柬埔寨。至於真臘這個古稱，一說為「暹粒」的音轉，至今沒有定論。您造訪的真臘王城，現稱吳哥城（旅遊界稱大吳哥），屬暹粒省。王城及附近的遺跡，已成為舉世聞名的文化遺產。

　　根據大作：元世祖至元年間，朝廷駐守占城的元帥，派遣一名萬

戶和一名千戶前往真臘，「竟為拘執不返」，於是「聖天子遣使招諭」，您才有此次真臘之行。

您於元成宗元貞二年二月二十日（1296年3月24日）從溫州開洋，三月十五日到達占城（越南歸仁），此後遇到逆風，稽延了行程。大約六月初吧，您搭的船溯湄公河而上，在查南（磅清揚）換乘小船，經淡洋（洞里薩湖），到達真臘王城，這時已是七月了。

吳哥窟發現者亨利‧穆奧畫像。（維基百科提供）

《真臘風土記》

元‧周達觀著。全書約八千五百字，校注本析為四十一則：總敘、城郭、宮室、服飾、官屬、三教、人物、產婦、室女、奴婢、語言、野人、文字、正朔時序、爭訟、病癩、死亡、耕種、山川、出產、貿易、欲得唐貨、草木、飛鳥、走獸、蔬菜、魚龍、醞釀、鹽醋醬麴、蠶桑、器用、車轎、舟楫、屬郡、村落、取膽、異事、澡浴、流寓、軍馬、國主出入。記敘廣泛，是吳哥文明極盛時期的唯一記載。周達觀，浙江永嘉人，元成宗元貞元年（1295）奉命隨使真臘，翌年到達，勾留一年，於大德元年（1297）秋返國，根據見聞，著成本書。

您到達真臘時，國王尸利因陀羅跋摩即位不久，他是舊王闍耶跋摩八世的女婿，就在您到達的前一年底，迫使年老的舊王禪位。這時暹羅國勢漸強，大作中說：「屢與暹人交兵，遂至（村落）皆成曠地。」所幸還沒攻到王城一帶。新王或許不願兩面作戰，在你們的曉諭下，「遂得臣服」。您在真臘勾留了一年，於大德元年（1297）六月借助季風回航，八月十二日到達四明（寧波）。

　　您回國後，由於暹羅入侵、瘟疫和王室鬩牆，真臘國勢一衰再衰。您回國後一百三十四年（1431），暹羅攻陷吳哥城，大事劫掠而去。翌年真臘人自動放棄吳哥城，原因不明。吳哥文明從此淹沒在熱帶叢林中，直到西元 1861 年，才被法國博物學家穆奧於狩獵時無意中發現。

　　您造訪時，真臘王國（以下稱吳哥王國）已經式微，但宮室、廟宇卻以那時最為輝煌。迫使岳父遜位的尸利因陀羅跋摩和他之後

吳哥寺版畫，作於 1880 年。（維基百科提供）

的幾位國王，都沒留下什麼建設，但闍耶跋摩八世和闍耶跋摩七世卻是許多著名建築的締造者、增修者，吳哥文明兩大勝景之一的巴戎寺，就出自闍耶跋摩七世之手。

我是搭飛機（恕我使用您不明白的時代術語）去的，航程只有三個小時，逗留的時間也只有五天四夜。我只能跟著導遊走馬觀花，無緣像您一般，詳盡地觀察風土人情。然而，當年列為禁地的宮室、神殿、陵寢，現已成為任人憑弔的遺跡，所以我肯定到過一些您不能進入的地方。

從氦氣球上望向吳哥寺，四周有護城河環繞。（作者攝）

我這麼說，並非出於臆測。大作對吳哥城的城門、城牆、城壕、橋欄描述詳盡準確，對城內的大金塔（巴戎寺）、銅塔（巴本寺）、金塔（空中宮殿），及城南不遠處的石塔山（巴肯山）、魯班墓（吳哥寺），不是語焉不詳，就是寥寥數語。這些高聳的建築物，您可能只曾遠觀，不曾登堂入室。

　　吳哥文明深受印度影響。大作從未提到過印度，我猜，您大概不知吳哥文明和印度的關係吧？吳哥王國時期的廟宇都是印度式的，外觀高聳華美，內部卻狹隘窄小，這是神祇的居所，不是凡人膜拜之地，只有少數婆羅門在內供神。您無緣進入，可說理所當然。再說，這些建築都是國王起造的，王室的家廟、神殿、陵寢，外人哪能進入！

　　您是上國的使臣，當然進過王宮，不過您只到過正廳，您說：「余每一入內，見番主必與正妻同出。乃坐正室金窗中，諸宮人皆次第列於兩廊窗下。」「其蒞事處有金窗，櫺左右方柱，上有鏡，約有四五十面，列放於窗之傍。其下為象形。聞內多有奇處，防禁甚嚴，不可得而見也。」

　　如今木造的王宮已蕩然無存，但吳哥遺跡仍有六十多處，絕大多數是十至十三世紀建造的。我造訪過十六處，其中記載在大作中的有七處：吳哥城中的城門、巴戎寺、巴本宮、空中宮殿，吳哥城附近的巴肯山、吳哥寺、涅槃宮（金方塔）。

　　當年金壁輝煌的神殿、廟宇、陵寢，如今多已殘破，但輪廓尚在。吳哥建築和石雕，是印度文化在東南亞發揚光大的傑作，也是

巴戎寺四面觀音石塔，原有 51 座，現存 37 座。（作者攝）

印度教藝術、佛教藝術和柬埔寨藝術融合的結晶，在藝術史上，尤其是建築史上，具有崇高的地位。

　　印度式廟宇作曼陀羅（壇城）狀，形制上基本一致，要不是我勤作筆記，所拍攝的照片將無法注記。然而，有兩處古跡，已印入腦海深處，當其他古蹟逐漸混淆、模糊、淡忘，這兩處卻愈來愈鮮明。是的，巴戎寺和吳哥寺是我見過最美的建築，今生今世再也忘不了。我就和您談談這兩處勝景吧！

巴戎寺位於吳哥城正中。大作中說：「當國之中有金塔一座，旁有石塔二十餘座。石屋百餘間，東向有金橋一所，金獅子二枚，列於橋之左右。金佛八身，列於石屋之下。」您說的金塔，就是巴戎寺的主塔，當時很可能貼著金箔。但從您的記述，我幾乎可以確定，您只到達山門而已。

　　此行我造訪過兩次巴戎寺。第一次是下午去的，休旅車自北門進城，前行不遠，巴戎寺赫然出現眼前。這時日影已經偏西，高聳的主塔，被眾多高度不一的小塔拱圍著（從山門附近看，只能看到二十餘座），歷經風雨侵蝕，又著生地衣、蘚苔，逆著光遠看，不像是一座人為的建築，而像一座小山！

　　印度式建築以東向為貴。經過一段兩旁設有石獅子和蛇（龍）形護欄的引道，登上台階，進入四面觀音山門（東塔門）。巴戎寺分為三層，底層外廊、內廊的浮雕，內容以印度教神話和吳哥王國的歷史掌故及風土、人物為主。導遊逕自帶領我們登上第二層的天井，那些圍繞主塔、雕成四面觀音的石塔，就座落在第二層的台基上，近得就在我們身邊！

　　這些石塔用巨石疊成，原有五十一座，現存三十七座，每座都雕成四面觀音：豐鼻厚唇，雙目內視，據說取象闍耶跋摩七世。吳哥國王大多信奉印度教，闍耶跋摩七世是少數信奉佛教的國王。

　　巴戎寺的四面觀音無不透露著迷人的笑意；其中一尊頭冠較高，臉部較長，笑容神祕得難以言喻，人稱「高棉的微笑」，是吳哥文明的象徵之一。

達松將軍廟後門，整個被板根植物裹住。（作者攝）

第二次是清晨去的，偌大的寺院沒幾個遊客。巴戎寺山門朝東，最適合清晨拍照。我們登上台階，過道上供著一尊斜披黃紗的坐佛，香煙裊裊，一位小乘尼師守在塔門內勸人布施。我們登上第二層天井，繞著主塔取景。這時週遭沒有喧噪的人潮，只有參差錯落、寶相莊嚴的四面觀音，一霎間，我像是脫離了輪迴，感受到一種接近涅槃的寧靜。

您所說的魯班墓，就是吳哥寺（旅遊界稱小吳哥），相傳由建築之神毘濕奴卡曼所造，您衍繹為魯班，貼切極了。這座美得無以名狀的神殿，由蘇利耶跋摩二世所建（十二世紀初），原供奉毘濕奴，後來成為蘇利耶跋摩二世的陵寢。您說成魯班墓，意思一定是「魯班造的墓」。就這一點來說，我是您少有的知音。

您說：「魯班墓在南門外一里許，周圍可十里，石屋數百間。」從吳哥城南門的大道往南，前行約一公里，石砌的城壕就出現在路旁。吳哥建築一般朝東，吳哥寺位於路東，故其正門朝西。您說「周圍可十里」，實測 5.6 公里（11 里），證明您曾經沿著城壕步測過。

然而，吳哥寺是國王的享殿，您進去過的機率微乎其微。您可能多次站在正門外的大路上，目光越過城壕上的石橋，往裡面瞧過。以您的身分，不可能駐足窺伺，難怪會有「石屋數百間」的籠統說法。

即使匆匆一瞥，相信您也會為之驚豔。是的，那真是一座美麗的建築！世間美麗的建築雖多，只有吳哥寺成為國旗上的徽飾。此

行我造訪過兩次，就和您分享自己的收穫吧！

　　古人說：大美無言。吳哥寺之美，只能用心靈感受，不易用言語、文字傳達，相信您一定同意我的看法。讓我越過一大堆不貼切的形容詞，直接說出遊賞吳哥寺的所見所聞。

　　我第一次遊吳哥寺，是下午3時半。吳哥寺朝西，這時最適合攝影。橫跨城壕上的大橋，其實是一道石堤。過了河，進入塔門，吳哥寺秀美的造型立時湧入眼簾。再經過一段相當長的引道，才到達寺廟跟前。石堤和引道兩旁，都有蛇（龍）形護欄，這是吳哥建築常用的元素。吳哥寺之下，引道兩旁各有一鑑方塘，波光塔影，靈動自如。水池是吳哥建築的重要元素之一。

印度兩大史詩

　　兩大史詩紀元前開始形成，至遲至四世紀已成為定本。《摩訶婆羅多》約有十萬頌（每頌譯成中文有二至四行），敘述兩大家族間的戰爭，聖典《薄伽梵歌》即其中的一段。《羅摩衍那》也有二萬四千頌，敘述羅摩王子在猴神哈紐曼的協助下，救回被魔王擄去的妻子。有人認為，哈紐曼就是孫悟空的原形。在印度文化圈，兩大史詩中的故事，就和我們的三國故事一般，可說無人不知，也是舞蹈、戲曲、文學、美術等的重要素材。

　　吳哥寺呈長方形，分為三層，一層層往上收縮。底層高出地面3.5 公尺，四廊的浮雕大多取材印度史詩《羅摩衍那》和《摩訶婆羅

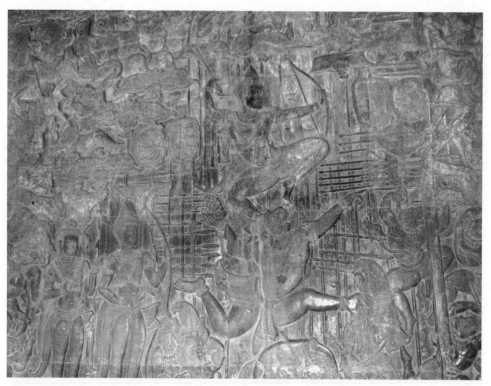

吳哥寺之羅摩衍那浮雕（局部），中為羅摩王子及猴神哈紐曼。（作者攝）

多》，是美術愛好者的聖地。第二層又高出7公尺，兩翼各建一塔。第三層又高出 13 公尺，兩翼與中央建有三塔，中央那一座最高，高出地面65.5公尺，和215公尺的底層，撐起秀美的等邊三角形。妙的是，主塔和底層角樓連線，剛好切中兩座側塔的塔尖！這麼完美的設計，莫非出於天工？

　　來到吳哥寺，如不能登上第三層，豈不遺憾！從底層登上第二層沒什麼困難，登上第三層卻是一大挑戰：階梯的坡度約七十度，

兩階間的間距較一般樓梯高出一倍，階梯的深度只有一般樓梯的三分之二，更要命的是，根本就沒有扶手。我們手腳並用，用「爬」的登上第三層，如今回想起來仍然覺得手腳發軟。

第二次往遊尚未破曉，我們沒看到日出，卻拍攝到朦朧的晨景。那天清晨還乘坐氣球升空，鳥瞰吳哥城。遠處泛著藍光的長方形城壕，不就是吳哥寺嗎？宛如積木似的長方形建築，靜臥在一大片墨綠色叢林的中央。吳哥寺的佔地面積好大啊！這是最後一瞥，當我揮手作別，氣球已轉到另一個方向去了。

達觀先生，這封信就算是大作《真臘風土記》的讀書心得吧。請指正。順請

安好

後學張之傑敬上

（初稿刊《金門日報》，經增補而成本文，刊《中華科技史學會會刊》，第十一期，2007 年 12 月）

附記

這是篇談吳哥建築藝術的雜文，和「畫」扯不上關係。既然已收進談青銅器的〈青冥寶劍勝龍泉〉，那麼收進一篇談建築藝術的又有何妨？

誌謝

這本集子絕大多數出自《科學月刊》，謹向與之有關的總編輯、副總編輯、主編、美編致謝。特別是總編輯郭中一、主編張孟媛和美編姜泉，「畫說科學史」專欄就是在他們手中刊出的。其後的總編輯程樹德、林基興、王文竹，副總編輯曾耀寰，主編陳渝、陳芝儀、陳怡芬、曾琬迪、連以婷，對我也十分照顧。美編姜泉不憚其煩為我抓取文字及圖片，省去我不少工夫。科月同仁的隆情厚誼，值得一書再書。

這本集子的產生，要謝謝兩位老友——劉廣定教授和洪萬生教授，要不是劉教授的鼓勵，洪教授提供資料助我寫成一篇關鍵性論文，很可能開展不出日後的道路，箇中因緣見〈像不像，有關係——談我國傳統科技插圖的缺失〉一文。洪教授為本書寫序，並多所期許，眷眷之情當銘記於心。

我這個人生性粗疏，文章發表前，都會請老同事朱文艾過目，改正錯別字及語意不周之處。本書的每一篇，第一位讀者都是文艾。報章雜誌的編輯常說，看我的文章最省事，隻字不需改動，他們哪兒知道，我的背後有位貴人啊！

其實我的貴人多著呢！臺灣的王耀庭、李學勇、周義雄、洪文慶、吳國鼎、郝俠遂、張志遠、張嘉芳、楊龢之等，大陸的王揚宗、汪子春、宋正海、李國強、林文照、張揚、羅桂寰等，都對本書的寫作有過直接幫助。

至於寫作之外的貴人，那就更多了。首先要謝謝商務的總編輯方鵬程、主編葉幗英和編輯徐平，若非他們相助，本書不可能獲得新生。接著要謝謝風景出版社的黃台香和百花文藝出版社的郭瑛，她們是本書兩種前身的催生者。本書若干篇已改寫成論文，也有若干篇是從論文改寫而成的，臺灣的洪萬生、嚴鼎忠、葉鴻灑、陳信雄，大陸的劉鈍、萬輔彬、康小青、艾素珍都在他們主編的刊物上幫我發表過論文。2007 年本書以《畫說科學》為名出版時，王耀庭、江曉原、黃一農、劉鈍等四位先生慨允列名推薦；范賢娟仗筆撰寫書評。2011 年百花文藝出版社以《藝術中的科學密碼》為名出版簡體字版時，金濤為文大力推介。學術界習於互通有無，我沒有資源與人互惠，朋友們的相助益發難能可貴。

末了，還得謝謝我的家人。內人吳嘉玲女士打理內外，使我無後顧之憂，當然是我的貴人；長子東揚（則時）幫我查找佛經、借得《中國波斯文化交流史》、查閱《古今圖書集成》，使我順利寫成多篇文章；次子東晟（則驤）通過館際合作，幫我調到一篇論文，使我的耶爾辛研究找得門徑。在此順便向他們說聲謝謝。（民國一〇一年七月二十一日於新店蝸居）

100台北市重慶南路一段37號

臺灣商務印書館　收

對摺寄回，謝謝！

傳統現代　並翼而翔

Flying with the wings of tradtion and modernity.

讀者回函卡

感謝您對本館的支持，為加強對您的服務，請填妥此卡，免付郵資寄回，可隨時收到本館最新出版訊息，及享受各種優惠。

■ 姓名：_____　　性別：□ 男　□ 女

■ 出生日期：_____年_____月_____日

■ 職業：□學生　□公務(含軍警)□家管　□服務　□金融　□製造
　　　　□資訊　□大眾傳播　□自由業　□農漁牧　□退休　□其他

■ 學歷：□高中以下（含高中）□大專　□研究所（含以上）

■ 地址：_____

■ 電話：(H)_____(O)_____

■ E-mail：_____

■ 購買書名：_____

■ 您從何處得知本書？
　　　□網路　□DM廣告　□報紙廣告　□報紙專欄　□傳單
　　　□書店　□親友介紹　□電視廣播　□雜誌廣告　□其他

■ 您喜歡閱讀哪一類別的書籍？
　　　□哲學·宗教　□藝術·心靈　□人文·科普　□商業·投資
　　　□社會·文化　□親子·學習　□生活·休閒　□醫學·養生
　　　□文學·小說　□歷史·傳記

■ 您對本書的意見？（A/滿意　B/尚可　C/須改進）
　　　內容_____編輯_____校對_____翻譯_____
　　　封面設計_____價格_____其他_____

■ 您的建議：_____

※ 歡迎您隨時至本館網路書店發表書評及留下任何意見

臺灣商務印書館　The Commercial Press, Ltd.

台北市100重慶南路一段三十七號　電話：(02)23115538
讀者服務專線：0800056196　傳真：(02)23710274
郵撥：0000165-1號　E-mail：ecptw@cptw.com.tw
網路書店網址：http://www.cptw.com.tw　部落格：http://blog.yam.com/ecptw
臉書：http://facebook.com/ecptw